KB067742

한 · 중 문자예술의 결정체

成 語 典 故
성 어 전 고

韓國：金東淵·權錫煥
中國：郭文志·栗澤甫

(주)이화문화출판사

영세친목의 책갈피가 되기를

사)세계문자서예협회장 운곡 **김 동 연**

천년고도인 청주는 세계최고의 금속활자본의 '직지'의 탄생지이며 세종대왕의 한글창제의 마지막 산고를 치른 역사 깊은 도시이다.

한단邯鄲은 은성殷盛했던 전국시대 조趙나라의 수도로 찬란한 역사 이야기와 그로부터 출전出典된 수많은 고사성어가 '한단지몽邯鄲之夢'과 같이 회자되고 있는 향수도시鄉愁都市다. 허베이성 남서부에 위치하고 있는 도시로 타이항산맥을 바라보면서 미래를 키우고 화북평원을 향해서 번영을 기원하는 유서 깊은 곳이다.

그 한단시가 자랑하고 있는 국학연구회와 우리 청주가 돋궈보는 세계문자서예협회가 맺은 협약에 의해 한·중성어서예집을 출간하게 되었다.

중국한단직업기술대학 부총장을 역임하고 허난성국학연구회부회장, 한단시국학연구회장이며 한단시서법가협회부주석이신 서예가 곽문지郭文志 선생이 행서로, 본인은 예서로 쓰고, 율택보 선생과 상명대 중국어권지역학 전공 권석환 교수가 해설을 맡아 이 책을 꾸몄다. 이를 통해 두 지역의 의미 있는 결합이 괴안몽槐安夢이 아닌 영세 결연의 친목과 우정의 꽃이 만발하기를 기원하는 마음 간절하다.

希望《韩中成语书艺集》缔结两国亲睦友谊之花

社)世界文字書藝協會長 雲谷 **金 東 淵**

千年古都清州是世界最早金属活字本"直指"经文的诞生地。清州市是历史悠久的城市,也是世宗大王最后完成韩文的地方。

邯郸是战国时期赵国的首都,拥有很多的历史典故和成语,如脍炙人口的邯郸之梦和邯郸学步都出自这座城市。邯郸位于河北省西南部,眺望太行山脉,面向华北平塬占有得天独厚的地理条件。

邯郸市的国学研究会和清州世界文字书艺协会根据双方签订的协议,将出版《韩中成语书艺集》一书。该书的成语标题由世界文字书艺协会会长金东渊先生和邯郸市国学研究会会长郭文志先生分别用隶书和行书书写。同时栗泽甫先生和祥明大学中文系权锡焕教授分别用中文和韩文对成语典故进行解释。

我希望两个地区精诚合作齐心同力,永结亲睦友谊之花。

3

《中韩成语书法集》·序

中韩两国一衣带水,有着深厚悠久的历史文化渊源。最迟从中国的汉朝开始,韩国就开始以汉字记录自己国家的历史文化,并在很长时期内,以汉语词汇作为语言的主要组成部分,很多历史著作和遗迹都采用汉字书写就是明证。

由于同受儒文化熏陶至深,中韩两国在传统文化、民间习俗、价值观念、语言文字以及审美情趣等方面都极为相似。其中汉语作为中国文化的载体对韩国的影响尤为显著。而成语作为汉语精华与中国智慧结晶,对韩语中的成语也有重大的影响。因而中韩成语也有很多相同或相似性。

汉字有独特的书写工具和方式,基于汉字的书法艺术是东亚文化圈中标志性的艺术形式之一。因而中韩两国书法"同源",相似度也很高。近年来两国间书法艺术交流日益频繁,许多书法家因此建立了深厚的友谊。其中邯郸市国学研究会会长郭文志教授和韩国世界文字书艺协会会长金东渊先生就是以书会友的典型事例。

2016年春,正在中国进行文化参访和书艺交流的金东渊先生在邯郸市博物馆观看了郭文志教授书法个展后,通过朋友找到了郭文志教授。基于共同的爱好,两人一见如故,相谈甚欢,彼此互赠了书法著作。2019年5月,郭文志教授随团访问韩国密阳期间,金东渊先生特地从清州远道赶到首尔再话友情,并与郭文志教授各自代表所属学术社团达成了缔结友好协会的意向。

2019年8月,金东渊教授与韩国祥明大学著名汉学家权锡焕教授应邯郸市国学研究会和其战略合作伙伴——邯郸成语文化传播有限公司邀请,专程来邯郸进行文化学术交流,双方进一步协商了两会合作的有关事项,签订了《中国邯郸市国学研究会与韩国世界文字书艺协会缔结友好协会协议》,提出了联合出版《中韩成语书法集》的初步策划思路。

2019年9月,郭文志教授作为评委应邀赴韩国清州参加国际书法大展评审期间,携本人一同与金东渊先生、权锡焕教授就《中韩成语书法集》成语条目编选、书写、出版等细节进行了进一步沟通和交流,基本确定了策划方案。

为方便读者更好地阅读、理解所选成语,双方商讨决定根据成语含义和功用分类搜选在韩国常用的汉语成语。经过双方主编多次优选和取舍,最终精选出"进取篇""求贤篇""修身篇""处事篇""治学篇""劝学篇""中庸篇""包容篇""务本篇""人格篇""革新篇""合和篇""仁德篇""为政篇""诚信篇""养心篇""吉祥篇""清廉篇"共18个篇目248条成语,并一一辑选、修订其典源、释义,形成了《中韩成语书法集》基础文本。

自2000年春始,中韩两位书法家分别以自己擅长的行书、隶书形式书写其中一半中韩成语。期间因新冠病毒疫情影响,原定的现场合作书写作品未能如期进行,但通过多次微信沟通和作品传递,也基本达到了预期效果。

在历时两载编纂的《中韩成语书法集》即将付梓之际,回顾编纂缘由与历程,着实令人感慨。但两国读者感慨之余还会有疑问,为什么是"中国·邯郸"与"韩国·清州"编纂了《中韩成语书法集》?

因为他们都是千年古都,都以文化遗产丰富而著名。

同样身处这样的千年文化古都,让邯郸市国学研究会和清州世界文字书艺协会的艺术家们不仅怀有热爱家乡文化的情怀,更感到有向世界推介家乡文化的责任和义务。于是偶然的相逢便成为了必然的行动。

有行动必然会有效果!

相信这部《中韩成语书法集》,通过书法这一两国人民共同喜爱的直观视觉艺术形式,承载起悠久深厚的成语文化内涵,促使更多的人关注中韩文化艺术的魅力和对两国间未来文化交流和发展的期望;也将充分利用语言文化交流这一非常有效的交往手段,促进两国间充分的文化思想交流,增进对彼此文化的深入了解,在尊重彼此的文化独特性基础上,进一步扩大两国间基于传统儒学思想的文化认同感,扩大两国在世界范围内的文化发言权,提升两国传统文化艺术的国际地位,展现出一个有别于西方文化的东亚共有文化传统。

邯郸市国学研究会常务副会长兼秘书长 栗泽甫

草于古赵都邯郸

중국과 한국은 이웃국가로 유구하고 깊은 역사와 문화를 지니고 있다. 한국은 일찍이 중국 한나라 시기 때부터 자국의 역사와 문화를 한자로 기록하기 시작했고, 오랫동안 한자 어휘를 언어의 주요 성분으로 삼아 왔다. 많은 역사 저서와 유적들이 한자로 저술된 점이 바로 그 증거라고 볼 수 있다.

중한 양국 모두 유교 문화의 영향을 많이 받았기에, 전통문화, 민간풍습, 가치관, 언어와 문자 및 미학적인 방면에까지 매우 유사한 모습을 보이고 있다. 특히 한자는 중국 문화를 전달하는 매개체로서, 한국에 미치는 영향이 매우 크다.

또한 중국의 성어 역시 한자의 정수이자 중국 지혜의 결정체로서 한국어 안의 고사성어에도 중대한 영향을 미친다. 그래서 중한 양국의 성어 역시 많은 유사성과 동일성이 존재한다.

한자는 그 고유의 필기구와 필기방식이 있으며, 한자를 기반으로 하는 서예는 동아시아 문화권을 상징하는 대표적인 예술 형식 중 하나이다. 따라서 중한 양국의 서예는 그 근원이 같으며 유사성도 매우 높다.

최근 양국간 서예 교류가 빈번해짐에 따라, 많은 서예가들이 두터운 우의를 쌓고 있다. 한단 시 국학연구회 회장 곽문지 교수와 한국세계문자서예협회의 김동연 회장이 서예로 우의를 다진 대표적인 사례이다.

2016년 봄, 중국 문화 탐방을 하며 서예 교류를 하던 김동연씨는 한단시 박물관에서 곽문지 교수의 개인 서예 박람회를 보게 되었고, 지인을 통해 곽문지 교수와 연락이 닿게 되었다. 두 사람은 처음 만났지만 공통된 취미를 통해 곧 고향친구처럼 대하며 상호간 서예 저서를 주고받기도 했다.

2019년 5월, 곽문지 교수가 한국 밀양을 방문했을 때, 김동연씨는 친히 멀리 청주에서부터 상경하여 다시 한 번 그와 우의를 다지며, 각자 소속된 학술단체를 대표해서 곽문지 교수와 자매결연협회를 체결하겠다는 의사를 밝혔다.

2019년 8월, 김동연 교수와 한국 상명대학 저명한 한학자인 권석환 교수는 한단시 국학연구회와 전략적 제휴관계에 있는 한단성어문화전파유한공사의 초청으로 한단을 방문하여, 문화학술의 교류 및 양회의 협력사항에 대해 협의하였고, '중국한단시국학연구회와 한국세계문자서예협회간 자매결연협의'를 체결하여『중한성어 서예집』의 공동 출판에 대한 기초 구상을 하였다.

2019년 9월, 곽문지 교수는 한국 청주 국제서예대회의 심사위원으로 초빙되어, 본인을 포함한 김동연, 권석환 교수와 함께『중한성어서예집』의 성어 항목의 편집, 집필, 출판을 진행하는 등의 더욱 발전된 소통과 교류를 보이며 세부적인 기획안을 마련하였다.

독자들의 가독성과 이해력을 돕기 위해, 성어 선별 작업은, 그 의미와 쓰임새에 따라 분류하고, 국내에서 자주 쓰이는 한어성어를 선별하여 양측의 상의를 거친 후 결정을 하였다. 양측 편집자의 최적의 선별과 취사를 거쳐, 최종적으로 '진취편', '구현편', '수신편', '처사편', '치학편', '권학편', '중용편', '포용편', '무본편', '인격편', '혁신편', '합화편', '인덕편', '위정편', '성신편', '양심편', '길상편', '청렴편'의 총 18

편의 목차와 248개의 선별된 성어에 대해, 그 유원과 풀이를 일일히 편집하고 수정 작업을 거쳐『중한성어서예집』의 초안을 만들었다.

　2000년 봄부터, 중한 양국의 서예가는 각자의 장기인 행서, 예서의 형식으로 그 중의 절반을 집필하였다. 도중에 코로나19의 여파로, 현장 합작 쓰기 작품은 예정된 기간에 진행하지 못하였으나, 위챗 을 이용한 여러 차례의 작품 교류와 소통을 통해 거의 소기의 효과를 달성하였다.

　2년에 걸쳐 편찬된『성어전고』의 출간을 앞두고, 편찬 과정의 역사와 여정을 돌이켜보면 감회가 참 새롭지만, 그 감회 속에서 양국의 독자들은 어째서 '중국 한단'과 '한국 청주'가『중한성어서예집』을 편찬했는지에 대해 아마 의문이 들 것이다.

　그들 모두 천년의 고도로, 문화유산이 풍부하고 또한 저명하기 때문이다.

　마찬가지로 오랜 문화와 역사를 지닌 천년고도 한단시 국학연구회와 청주세계문자서예협회의 예술가들은 고향문화를 사랑하는 마음 뿐만 아니라, 더 나아가 고향 문화를 세계에 알릴 책임과 의무감을 가지게 될 것이다.

　그리하여, 우연한 만남이 바로 필연적인 행동이 되었다.

　행동이 있으면 반드시 그 효과가 있게 마련이다.

　이『중한성어서예집』은 '서예'라는 양국 국민이 공통으로 사랑하는 직관적 시각 예술 형식을 통해, 유구하고 두터운 성어문화의 함의를 담아 내었고, 중한문화예술의 매력과 양국 미래의 문화 교류 및 발전 전망에 대해 보다 더 많은 사람의 관심을 이끌어 내었다. 또한 언어문화교류라는 아주 효과적인 왕래수단을 통해 양국 문화사상의 교류를 촉진시키고, 상호간 문화의 깊이 있는 이해를 도왔으며, 서로의 문화적 독특성을 존중하는 바탕 위에서, 양국의 전통 유가사상의 문화 정체성 및 양국의 세계적인 문화 발언권을 확대시킴과 동시에, 양국의 전통문화예술의 국제적 위상을 높여, 서구문화와는 다른 동아시아만의 문화전통을 보여주고 있다.

중국 한단시 국학연구회 상무부회장 겸 비서장 **율 택 보**

고조도 한단

목 차

진취편(進取篇)

千志
里左

志는 천리마는
마구간에서
누워 있지만
천리를 달리는
실은 의지도
가지고 있다
신축 이른봄날
운곡 김용연

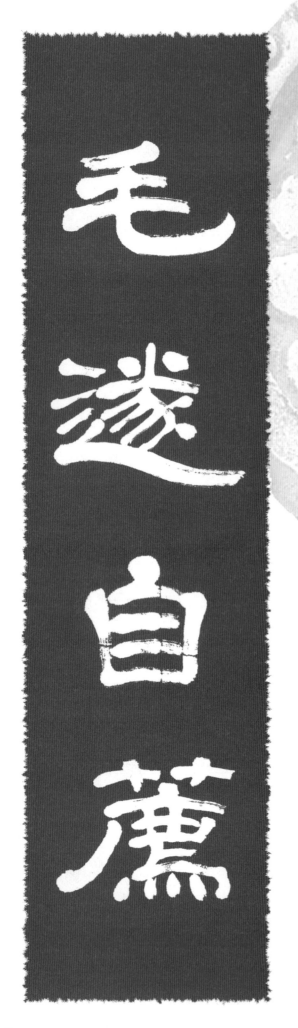

毛遂自薦

máo suì zì jiàn

毛　　遂　　自　　薦

성모　　이름수　　스스로자　　천거할천

'모수자천'은 모수(毛遂)가 자기 자신을 추천했다는 뜻으로, 남에게 자신을 용기 있게 추천한다는 말이다.

이 말은 사마천(司馬遷, 기원전 145, 혹은 135년~?)이 지은《사기(史記)·평원군우경열전(平原君虞卿列傳)》에서 나온 것이다.

"문하에 있던 모수(毛遂)가 앞으로 나서 평원군에게 자신을 자랑하며 말하였다.

'군께서 장차 초나라 땅으로 합종(合縱)하러 간다는 말을 들었습니다. 문하의 식객 20여명과 동행하기로 약속하시면서, 밖에서 사람을 찾지 않으려는다는 말을 하셨다지요. 지금 한 사람이 부족하다니, 즉시 저를 요원으로 데리고 가시지요. 저를 예비 요원으로 보내주실 것을 요청합니다.'"

"毛遂自薦"指自告奮勇, 自我推薦. 出自西漢·司馬遷《史記·平原君虞卿列傳》:"門下有毛遂者, 前, 自贊於平原君曰: '遂聞君將合從於楚, 約與食客門下二十人偕, 不外索. 今少一人, 願君卽以遂備員而行矣.'"

tuō yǐng ér chū

脫　穎　而　出
벗을탈　끝영　말이을이　날출

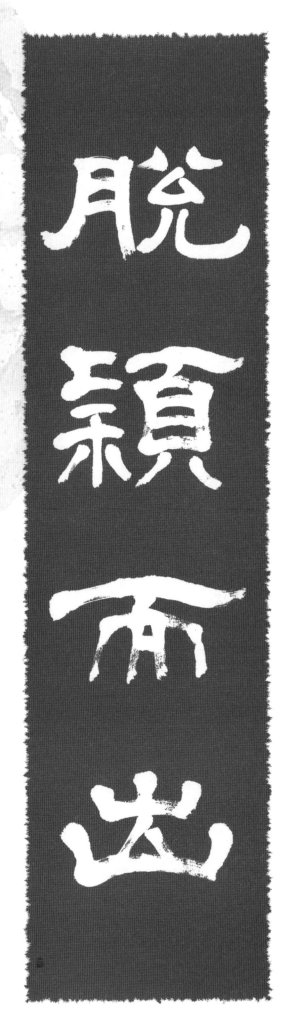

'탈영이출'은 못의 끝이 호주머니를 뚫고 나온다는 뜻으로, '낭중지추
(囊中之錐)'라고도 하는데, 재능이 밖으로 자연스럽게 드러나는 것을
비유한 말이다.
이것은 《사기(史記)·평원군우경열전(平原君虞卿列傳)》에 수록된
'모수자천' 성어와 관련이 있다.
"저 모수(毛遂)를 미리 호주머니 속에 넣어 두시면, 못의 끝처럼 밖으
로 뚫고 나올 것입니다. 단지 그 끝만 나오겠습니까?"

脫穎而出
"脫穎而出"指錐尖透過布囊顯露出來. 比喻才能全部顯露出來. 出自
《史記·平原君虞卿列傳》: "使遂早得處囊中, 乃脫穎而出, 非特其末見
而已."

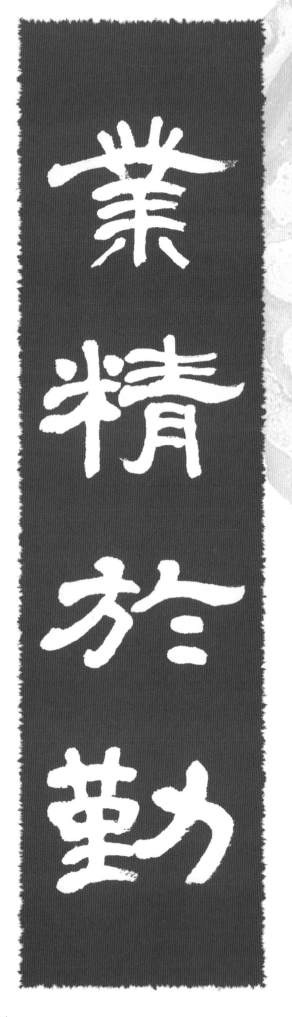

yè jīng yú qín

業 精 於 勤

업업　　정교할정　　어조사어　　부지런할근

'업정어근'은 분발하여 학업에 정진한다는 뜻이다.
당(唐)나라 한유(韓愈, 768~824)는《진학해(進學解)》에서 이렇게 말하였다.
"학문은 부지런히 하면 정통해지고, 놀면 황폐해진다. 일은 생각하면서 하면 성공하고, 제멋대로 하면 망한다."

業精於勤
"業精於勤"是說學業的精進在於勤奮.出自唐・韓愈《進學解》："業精於勤；荒於嬉；行成於思；毀於隨."

chí zhī yǐ héng

持 之 以 恒

견지할지　이지　써이　항상항

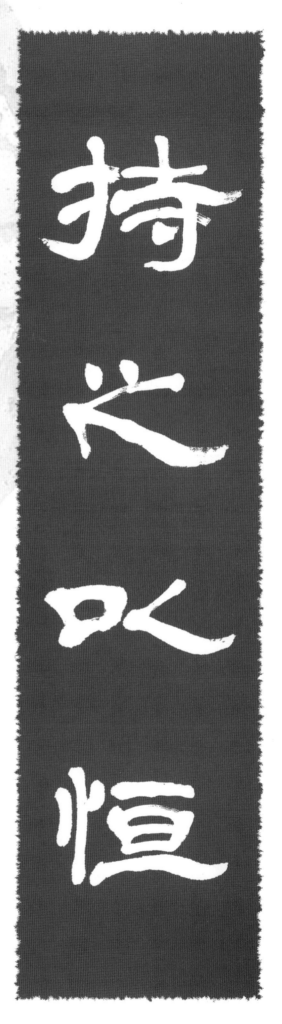

'지지이항'은 지속적으로 견지해간다는 뜻이다.
청(淸)나라 증국번(曾國藩, 1811~1872)은《가훈유기택(家訓喻紀澤)》
에서 다음과 같이 말하였다.
"그대의 단점은 말에 진솔함이 부족하고, 행동에 진중함이 부족하며,
글 읽는데 깊이 들어가지 않고, 글을 짓는데 심오하지 못하다는 점이
야. 만약 이 세 가지 사항을 위 아래로 한 차례 힘써 공부하여 용맹스
럽게 나아가고 지속적으로 견지한다면 1, 2년도 안되어 자신도 모르
게 스스로 정진할 것이다."

持之以恒
"持之以恒"卽長久堅持下去.出自清・曾國藩《家訓喻紀澤》:"爾之短
處, 在言語欠鈍訥, 舉止欠端重, 看書不能深入, 而作文不能峥嵘.若能
從此三事上下一番苦功, 進之以猛, 持之以恒, 不過一二年, 自爾精進而
不覺."

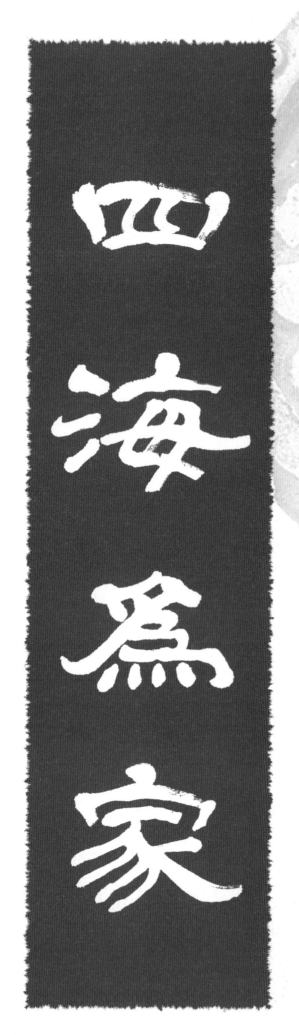

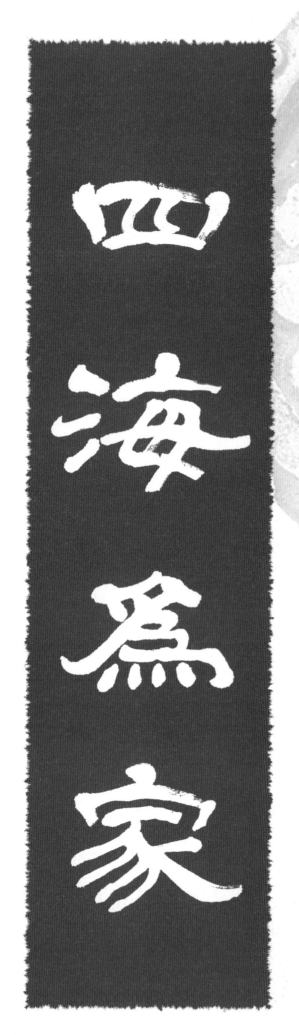

사해위가

sì hǎi wéi jiā

四 海 爲 家
넉사 　바다해 　할위 　집가

'사해위가'는 넓은 세상에 뜻을 두고 고향이나 가정에 미련이 없음을
비유한다. 또한 사람이 떠돌아 정착할 곳이 없음을 형용하였다.
《순자(荀子)·의병(議兵)》에 다음과 같은 말이 있다.
"사해(四海) 안의 사람을 일가족으로 여기면, 도달하는 곳마다 복종
하지 않는 자가 없을 것이다."

"四海爲家"比喩志在四方, 不留戀鄉土或家庭. 也形容人漂泊無定所.
《荀子·議兵》: "四海之內若一家, 通達之屬莫不從服."

일명경인

yī míng jīng rén

一 鳴 驚 人
한일 울명 놀랄경 사람인

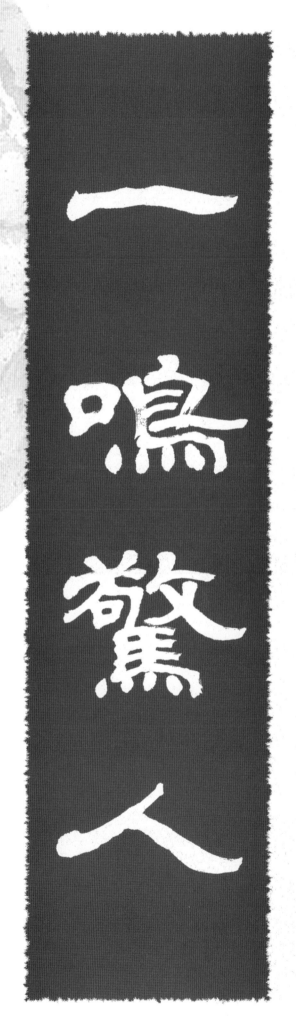

'일명경인'은 한 번 울면 사람을 놀라게 한다는 뜻으로, 평소에 잠잠히 있다가 갑자기 성과를 올려 남을 놀라게 한다는 말이다.
《한비자(韓非子)·유로(喩老)》에 이런 이야기가 있다.
"(이 새는) 비록 날지 않았지만, 일단 날면 반드시 하늘을 찌를 것이다. 비록 울지 않았지만 일단 날면 반드시 남을 놀라게 한다."

"一鳴驚人"比喻平時沒有突出的表現, 一下子做出驚人的成績. 出自《韓非子·喩老》: "雖無飛, 飛必沖天 ; 雖無鳴, 鳴必驚人."

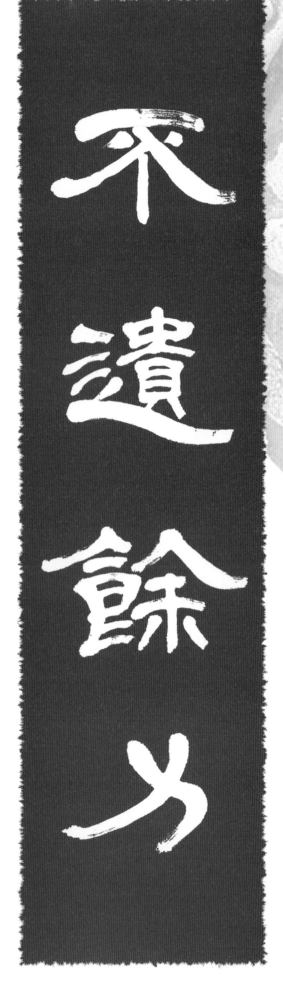

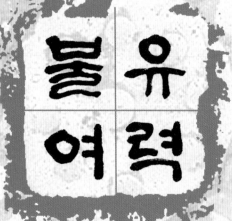

불유여력

bù yí yú lì

不 遺 餘 力

아닐불　남길유　남을여　힘력

'불유여력'은 힘을 조금도 남기지 않고 전부 쏟아 붙는다는 뜻이다.
《전국책(戰國策)·조책삼(趙策三)》에 이런 말이 있다.
"진(秦)나라가 우리를 공격하면 모든 힘을 남기지 않고 쏟아 부어 반
드시 휩쓸어가고 말 것입니다."

"不遺餘力"卽毫無保留地使出全部力量. 出自《戰國策·趙策三》: "秦
之攻我也, 不遺餘力矣, 必以倦而歸也."

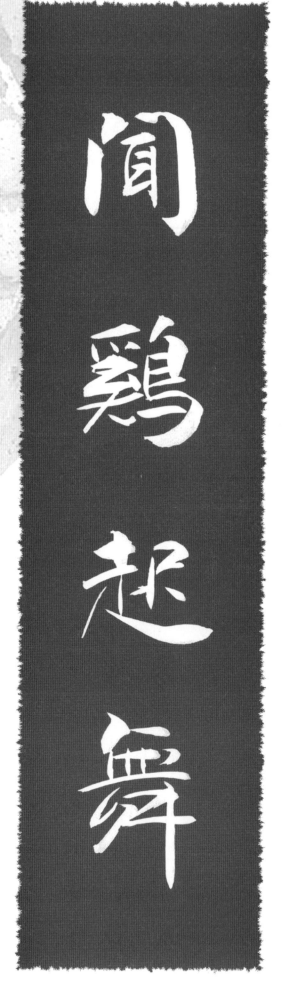

문계기무

wén jī qǐ wǔ

聞　鷄　起　舞
들을문　　닭계　　일어날기　　춤출무

‘문계기무’는 본래 닭 우는 소리를 듣고 일어나 칼을 휘두른다는 뜻
인데, 후에 국가에 보답하기 위해 때에 맞추어 분연히 일어나는 것을
비유한 말로 쓰이고 있다.

《진서(晉書) · 조적전(祖逖傳)》에 이런 기록이 있다.

"범양(范陽)의 조적(祖逖, 266~321)이 어려서 큰 뜻을 품고 유곤(劉琨,
270~318)과 함께 사주주부(司州主簿)가 되어 함께 잠을 잤다. 한밤중
에 닭이 우는 소리를 듣고는 유곤을 발로 차서 깨우면서 '이것은 불길
한 소리가 아닌가!' 라고 하면서 일어나서 칼을 휘둘렀다."

"聞鷄起舞"本意是聽到鷄叫就起來舞劍, 後比喩有志報國的人及時奮
起. 出自《晉書 · 祖逖傳》:"范陽祖逖, 少有大志, 與劉琨俱爲司州主簿,
同寢, 中夜聞鷄鳴, 蹴琨覺, 曰:'此非惡聲也！'因起舞."

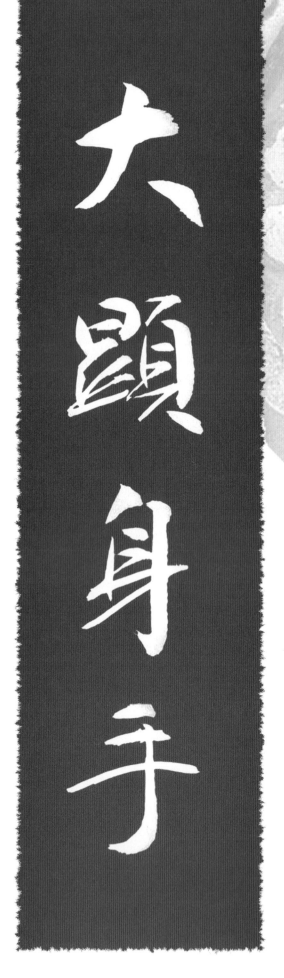

대현
신수

dà xiǎn shēn shǒu

大　顯　身　手
큰대　나타날현　몸신　손수

'대현신수'는 능력을 충분히 드러낸다는 의미이다.
이것은 안지추(顔之推, 531~약 597)의 《안씨가훈(顔氏家訓)》에서 나
온 말이다.
"최근 세상이 혼란하고 이산가족이 생겼다. 선비들은 비록 재능은 없
어도 어떤 사람은 문하생을 모으기도 하고, 혹은 본업을 버리고 전쟁
에 나가 요행히 공적을 올리기도 하였다."

"大顯身手"指充分地顯示出本領和才能.出自南北朝·顔之推《顔氏家
訓》："頃世亂離；衣冠之士；雖無身手；或聚徒眾；違棄素業；徼幸戰
功."

지재
천리

zhì zài qiān lǐ

志 在 千 里
뜻지 있을재 일천천 마을리

'지재천리'는 천리 먼 길처럼 길고 원대한 의지를 형용한 말이다.
조조(曹操, 155~220)는《보출하문행(步出夏門行)·구수수(龜雖壽)》
에서 이렇게 말했다.
"늙은 천리마는 마구간에 누워있지만, 천리를 달리고픈 의지를 가지
고 있다."

"志在千里"形容志向遠大. 出自三國·魏·曹操《步出夏門行·龜雖壽》
:"老驥伏櫪, 志在千里."

21

zhuàng zhì líng yún

壯　志　凌　雲

씩씩할장　뜻지　능가할능　구름운

'장지능운'은 원대한 의지가 구름을 뚫고 비상한다는 뜻으로, 원대한 이상을 형용하는 말이다.

《한서(漢書)・양웅전(揚雄傳) 下》에 이런 말이 있다.

"옛날 무제(武帝)가 신선을 좋아하자, 사마상여(司馬相如)는《대인부(大人賦)》를 지어 풍자하고자 하였다. (그러나) 무제는 도리어 구름을 뚫고 휠휠 비상하고픈 원대한 뜻을 가지고 있었다."

"壯志凌雲"形容理想宏偉遠大. 出自《漢書・揚雄傳下》: "往時武帝好神仙, 相如上《大人賦》, 欲以風, 帝反縹縹有凌雲之志."

자강불식

zì qiáng bù xī

自 强 不 息
스스로자 굳셀강 아니불 쉴식

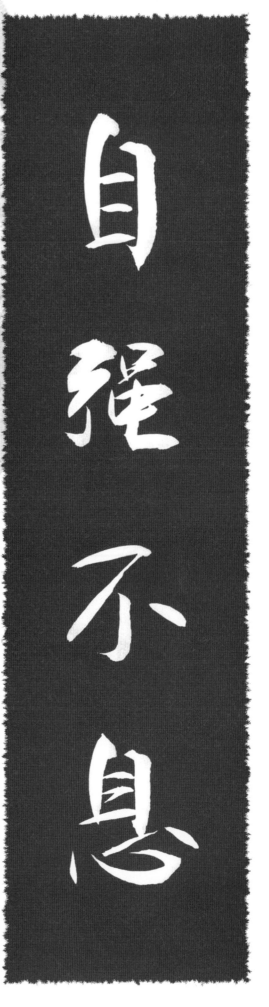

'자강불식'은 쉬지 않고 스스로 움직인다는 뜻이다.
《주역(周易)·건(乾)》에 다음과 같은 말이 있다.
"하늘이 굳세게 운행하듯이, 군자도 스스로 쉬지 않고 움직여야 한
다."

"自强不息"指自己不懈地努力向上. 出自《周易·乾》: "天行健, 君子以
自强不息."

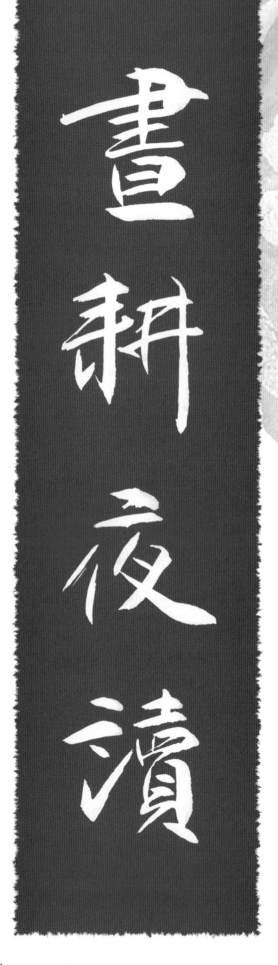

주경
야독

zhòu gēng yè dú

晝 耕 夜 讀
낮주　　밭갈경　　밤야　　읽을독

'주경야독'은 낮에는 밭을 갈고 밤에는 독서한다는 뜻으로, 매우 열심히 공부하는 것을 비유한 말이다.

《북사(北史)・최광전(崔光傳)》에 이런 기록이 있다.

"광(光)은 집이 가난하였지만 배움을 좋아하였다. 낮에는 밭을 갈고 밤에는 책을 읽었으며, 서책을 초록하여 부모를 봉양하였다."

"晝耕夜讀"比喩讀書勤奮. 出自《北史・崔光傳》載 : "(崔光)家貧好學, 晝耕夜讀, 傭書以養父母."

24

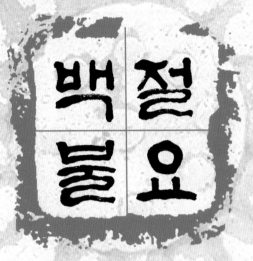

bǎi zhé bù náo

百 折 不 撓

일백백　꺾을절　아니불　꺾일요

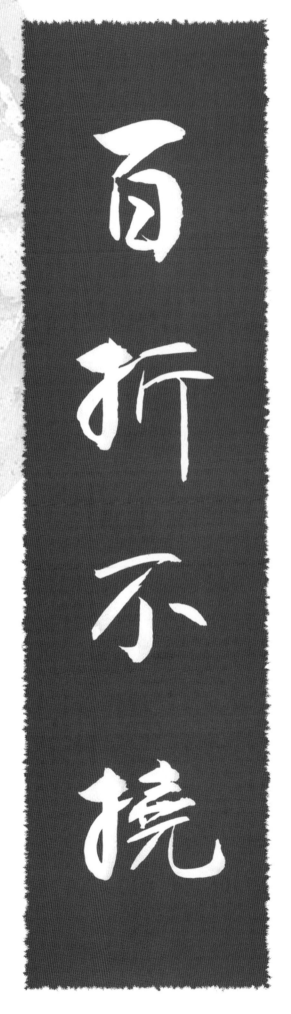

'백절불요'는, 여러 번 좌절을 당해도 굴복하지 않는다는 뜻이다. 의지가 굳고 강함을 형용하는 말이다. 한(漢) 채옹(蔡邕, 133~192)은 《태위교현비(太尉喬玄碑)》에서 이렇게 말하였다.

"백 번 좌절을 당해도 굴복하지 않고, 큰 일을 만나도 뜻을 빼앗기지 않는 풍모를 지녔다"

"百折不撓"是說屢受挫折而不屈服. 形容意志堅强. 出自漢蔡邕《太尉喬玄碑》: "有百折不撓, 臨大節而不可奪之風."

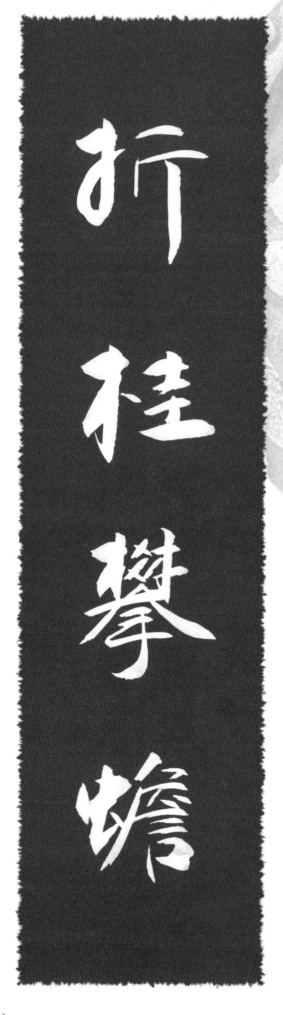

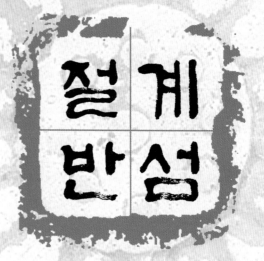

zhé guì pān chán

折 桂 攀 蟾

꺾을절 계수나무계 붙잡을반 두꺼비섬

'절계반섬'은 달 속의 계수나무를 꺾고, 달 속의 두꺼비를 잡는다는 뜻으로, 과거급제를 비유하는 말이다.

원(元)나라의 무명씨(無名氏)가 지은 《삼화한단(三化邯鄲)》2절(二折)에 이런 대목이 있다.

"과거급제 명단에 이름을 올려, 정부 관료가 되려는 의지와 호탕함을 가지고 있구나."

"折桂攀蟾"即折月中桂花, 攀月中蟾蜍. 比喻科擧登第. 出自元. 無名氏 《三化邯鄲》二折："折桂攀蟾姓字標, 入省登台意氣豪."

구현편(求賢篇)

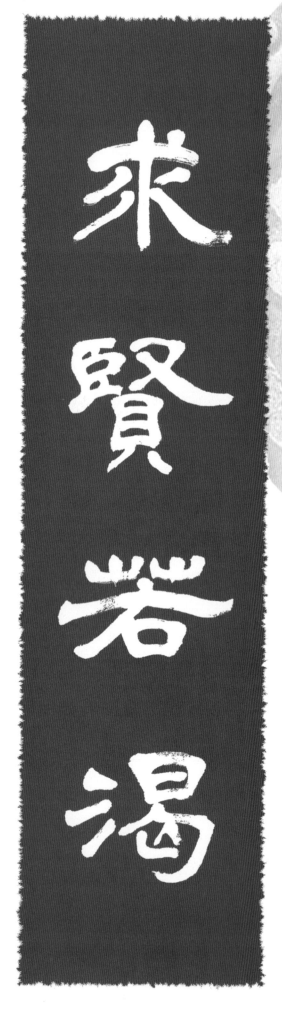

qiú xián ruò kě

求 賢 若 渴

구할구　　어질현　　같을약　　목마를갈

'구현약갈' 은 현명한 인재를 목이 마르도록 찾는다는 뜻으로, 인재를 아낀다는 말이다.

《삼국지(三國志)・촉지(蜀志)・제갈량전(諸葛亮傳)》에 다음과 같은 기록이 있다.

"영웅을 모두 영입하고도 여전히 현명한 사람을 목이 마르도록 생각한다."

"求賢若渴"形容羅致人才的迫切, 指珍惜人才. 出自《三國志・蜀志・諸葛亮傳》: "總攬英雄, 思賢如渴."

초현납사

zhāo xián nà shì

招　賢　納　士
부를초　어질현　받아들일납　선비사

'초현납사' 는 뛰어난 인재를 모은다는 뜻이다.

《전국책(戰國策)·연책일(燕策一)》에 이런 기록이 있다.

"연소왕(燕昭王, ? ~/ 279)은 즉위한 뒤 자신을 낮추고 많은 돈을 들여 인재를 불러들였다"

또한 원(元)·마치원(馬致遠, 1250年~1321 혹은 1324)은《진단고와(陳搏高臥)》제2절(第二折)에서 이렇게 말하였다.

"일찍이 백성들에게 혜택이 미치도록 해야 하였고, 또 현명한 인재와 선비를 모집할 때는 정중한 예를 갖추고 폐백과 붉은색 비단을 내렸다."

"招賢納士"意思是招收賢士, 接納書生 ; 指網羅人才. 出自《戰國策·燕策一》: 燕昭王卽位, 卑身厚幣以招賢者.

元·馬致遠《陳搏高臥》第二折 早則是澤及黎民, 又待要招賢納士禮殷勤, 幣帛降玄纁.

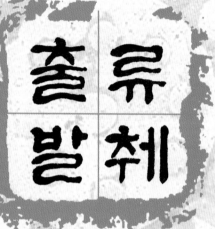

chū lèi bá cuì

出 類 拔 萃

날출 무리류 뺄발 모일췌

'출류발췌'는 같은 부류보다 뛰어난 능력을 가진 사람을 뜻하며, 대부분은 인격이나 재능을 형용할 때 사용한다.
《맹자(孟子)・공손추상(公孫丑上)》에 이런 말이 있다
"어찌 사람만 그렇겠는가! 길짐승 중의 기린, 날짐승 중의 봉황, 개미언덕 중의 태산, 도랑 중의 하해와 같은 부류이다. 백성 중의 성인 같은 부류이다. 성인은 그 부류에서 특출 나고 그 무리보다 탁월하였다. 사람이 생긴 이래 공자(孔子)보다 뛰어난 사람은 없었다."

"出類拔萃"卽超出同類・超越一般人群. 多用於形容品德・才能. 出自
《孟子・公孫丑上》: "豈惟民哉! 麒麟之於走獸, 鳳凰之於飛鳥, 斗山之於丘垤, 河海之於行潦: 類也. 聖人之於民; 亦類也; 出於其類; 拔乎其萃. 自生民以來, 未有盛於孔子也"

덕재
겸비

dé cái jiān bèi

德　才　兼　備
인격덕　재주재　겸할겸　갖출비

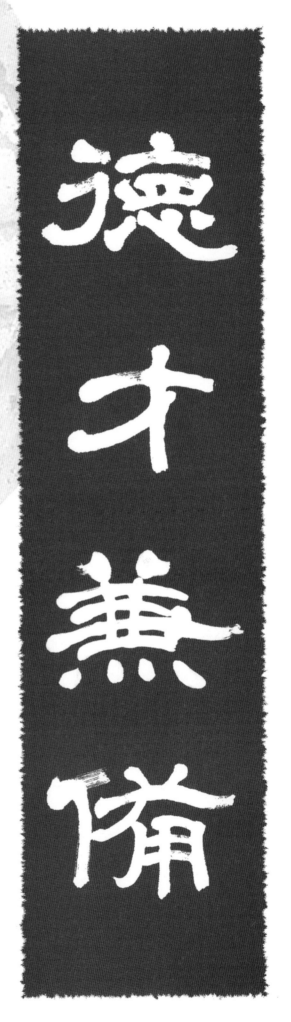

'덕재겸비'는 인격자가 재주까지 겸비했다는 뜻이다.
원(元)나라의 무명씨가 지은《취소교(娶小喬)》제일절(第一折)에 이
런 대목이 있다.
"강동에 옛 친구 하나가 있는데, 바로 노자경(魯子敬)이다. 이 사람은
재주와 인격을 겸비하였다."

"德才兼備"既有德, 又有才.出自元·無名氏《娶小喬》第一折："江東有
一故友, 乃魯子敬, 此人才德兼備."

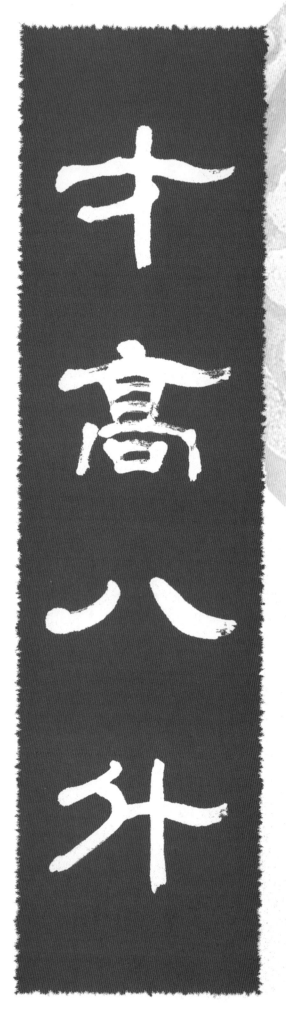

cái gāo bā dǒu

才 高 八 斗

재주재 높을고 여덟팔 말두

'재고팔두'는 재주가 여덟 말만큼 많다는 뜻으로, 문학적 재능이 뛰어남을 형용한 말이다.

당(唐)나라 이한(李翰)이 짓고, 송(宋) 서자광(徐子光)이 주석을 붙인 《몽구집주(蒙求集注)》에 이런 말이 있다.

"사령운(謝靈運, 385~433)이 항상 이렇게 말하였다. '천하의 재주를 모두 한 섬이라고 한다면, 조자건(曹子建 : 曹植, 192~232)이 혼자 여덟 말을 차지하고, 내가 한 말을 가졌으며, 나머지 한 말은 옛날부터 지금까지의 사람들이 공통으로 사용하였다. 기이한 재주와 민첩한 사람이라 할 지라도 어찌 그를 따를 수 있으랴'"

"才高八斗"形容人文才高超.出自唐李翰撰・宋徐子光補注《蒙求集注》："謝靈運嘗云：'天下才共有一石,曹子建獨得八斗,我得一斗,自古及今同用一斗,奇才敏捷,安有繼之.'"

거현천능

jǔ xián jiàn néng

舉 賢 薦 能
들거　어질현　천거할천　능할능

'거현천능'은 현명하고 능력이 있는 인재를 중요한 자리에서 일할 수 있도록 천거한다는 뜻이다.
《예기(禮記)·대전(大傳)》에 이런 말이 있다.
"셋, 현명한 사람을 천거한다. 넷, 능력 있는 사람을 등용한다."

"舉賢薦能"指推舉有賢能的人擔任重要崗位.出自西漢·戴聖《禮記·大傳》："三曰舉賢, 四曰使能."

덕 광
현 지

dé guǎng xián zhì

德　廣　賢　至

은덕덕　　넓을광　　어질현　　이를지

'덕광현지'는 은덕을 널리 베풀면 뛰어난 인재가 몰려온다는 뜻이다.
이것은 《국어(國語)·진어(晉語)》의 다음 말에서 나온 것이다.
"공이 말하길 '조최(趙衰, ?~기원전 622)는 세 번 양보하고도 정의를
잃지 않았다. 양보란 현명한 인재를 추천하는 것이고, 정의란 은덕을
널리 베푼 것이다. 은덕을 널리 베풀면 뛰어난 인재가 몰려오는데 무
슨 근심이 있겠는가? 조최에게 명령하여 그대를 따르도록 하리다.'라
고 하고는, 곧 조최에게 신상군(新上軍)을 보좌하도록 하였다."

德廣賢至
"德廣賢至"是說推廣道德, 賢才就來了. 出自《國語·晉語》: "公曰: '夫
趙衰三讓不失義. 讓, 推賢也. 義, 廣德也. 德廣賢至, 又何患矣. 請令衰也
從子.' 乃使趙衰佐新上軍."

임인유현

rèn rén wéi xián

任 人 唯 賢

맡길임　사람인　오직유　어질현

'임인유현'은 오직 인격이 있는 인재만을 등용한다는 뜻이다.
이것은《상서(尙書)·함유일덕(咸有一德)》에서 나온 말이다.
"관리는 오직 인격이 있는 인재를 임용해야 하는데, 주변에 오직 그
사람뿐이로다."

"任人唯賢"指用人只選任和提拔有德有才的人. 出自《尙書·咸有一德》
："任官惟賢才, 左右惟其人."

zhēn cái shí xué

眞　才　實　學

참진　　　재주재　　　진실할실　　　배울학

'진재실학'은 진정한 재능과 학식을 뜻하는 말로서, 재능과 학식이 풍부한 사람을 형용할 때 사용한다.

이 말은 송(宋)나라 왕십붕(王十朋, 1112~1171)이 지은《매계왕충공문집(梅溪王忠公文集)》제13권에서 나온 것이다.

"그가 얻은 것이 필시 진정한 재능과 학식임을 알았도다."

"眞才實學"指眞正的才能和學識.常用於形容人富有才能及學識.出自宋·王十朋《梅溪王忠公文集》第二十三卷："知其所得必眞才實學."

예현하사

lǐ xián xià shì

禮 賢 下 士
예도예　어질현　내릴하　선비사

'예현하사'는 군주가 자신을 낮추면서 뛰어난 인재를 존중한다는 뜻이다. 심약(沈約, 441~513)의 《송시(宋書)·강하문헌왕의공전(江夏文獻王義恭傳)》에서 나온 말이다.
"자신을 낮추고 뛰어난 인재를 대우하라는 것이 성인이 내린 가르침이다. 교만과 자기 자랑은, 선철들이 버리고자 했던 것이다.

禮賢下士
"禮賢下士"指社會地位較高的人對賢者以禮相待·對學者非常尊敬. 出自南朝·梁·沈約《宋書·江夏文獻王義恭傳》："禮賢下士, 聖人垂訓；驕多矜尙, 先哲所去."

cái huá héng yì

才 華 橫 溢
재주재 정수화 가로횡 넘칠일

'재화횡일'은 재주가 매우 뛰어나다는 뜻으로, 대부분 문학과 예술 방면의 재능을 말한다.

청(淸)나라 유전손(廖全孫)과 오창수(吳昌綏, 약1867~?)가 지은《가업당장서지(嘉業堂藏書志)·청별집(淸別集)》에 이런 기록이 있다.

"정목형(程穆衡, 迋亭 1737년 진사)은 법도에 정통하고, 식견이 밝고 통달하였으며, 산문은 생동적이고, 재주와 능력이 넘치면서도 법도에 맞다. 화려한 변체문(騈體文)을 지었는데, 아취가 뛰어난 문새[사걸四傑]에 근접하였다."

"才華橫溢"即很有才華.多指文學藝術方面而言.出自淸·廖全孫·吳昌綏《嘉業堂藏書志·淸別集》:"迋亭經紀淹通, 識見明達, 散文鬱勃崎, 才華橫溢而仍就繩墨, 騈體軼麗, 雅近四傑."

혜안식주

huì yǎn shí zhū

慧眼識珠

슬기로울혜　눈안　알식　구슬주

'혜안식주'는 날카로운 통찰력을 가지고 인재를 식별한다는 말이다.
《유마경(維摩經)·입불이법문품(入不二法門品)》에 이런 말이 있다.
"육안으로 보이는 것이 아니라, 혜안이라야만 비로소 볼 수 있다"

"慧眼識珠"泛指敏銳的眼力. 稱讚人善於識別人才. 出自《維摩經·入
不二法門品》:"非肉眼所見, 慧眼乃能見."

하 필
성 장

xià bǐ chéng zhāng

下 筆 成 章

놓을하 붓필 이룰성 글장

'하필성장'은 붓을 대면 바로 글이 완성된다는 뜻으로, 뛰어난 문장 능력을 형용한 말이다.

《삼국지(三國志)·위서(魏書)·진사왕식전(陳思王植傳)》에 이런 기록이 있다.

"말을 꺼내면 언론이 되었고, 붓을 대면 글이 완성되었다."

"下筆成章"是說一揮動筆, 便成文章. 形容文思敏捷. 出自《三國志·魏書·陳思王植傳》："言出爲論, 下筆成章."

동량지재

dòng liáng zhī cái

棟 梁 之 才
용마루동 들보량 어조사지 재주재

'동량지재'는 대들보가 될만한 재주를 의미한다. 국가의 중책을 맡을 만한 인재를 비유한 말이다.

남조(南朝)·송(宋)·송의경(劉義慶, 403~444)은《세설신어(世說新語)·상예(賞譽)》에서 다음과 같이 말하였다.

"유자(庾子, 유구庾歐)가 화교(和嶠, ?~292)를 높이 평가하길 '우뚝 솟은 낙락장송과 같이 비록 울룩불룩한 마디가 있어도 큰 건물을 시공할 때는 대들보로 사용할 수 있다.'라고 말하였다."

"棟樑之才"指能做房屋大樑的木材. 比喻能擔當國家重任的人才. 出自南朝·宋·劉義慶《世說新語·賞譽》"庾子嵩目和嶠, 森森如千丈松, 雖磊砢有節目, 施之大廈, 有棟樑之用."

dào yuǎn zhī jì

道　遠　知　驥
길도　멀원　알지　천리마기

'도원지기'는 길이 멀어야 말이 뛰어난지를 비로소 알아볼 수 있다는 뜻이다. 오랜 시간의 단련을 거쳐야 만이 비로소 사람의 능력을 알아볼 수 있음을 비유한 말이다.

삼국시대 조식(曹植, 192~232)은 《교지(矯志)》에서 이렇게 말했다. "길이 멀어야 천리마를 알 수 있고, 세상이 위선적일 때 현명한 사람을 알 수 있다."

"道遠知驥"是說路途遙遠才可以辨別良馬. 比喩經過長久的鍛練, 才能看出人的優劣. 出自三國・魏・曹植《矯志》"道遠知驥, 世僞知賢."

수신편(修身篇)

현명한 사람을 보면
그와 같이 되기를 바라고
현명치 못한 사람을 보면
마음 속 스스로를 반성
해야 한다 論語句

운곡 김동연

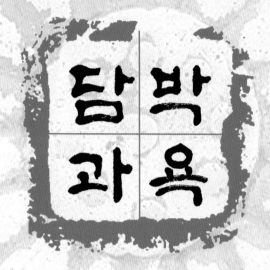

dàn bó guǎ yù

澹 泊 寡 欲

담박할담 담담할박 적을과 하고자할욕

'담박과욕'은 마음이 깨끗하고 욕심이 없어 명예와 이익을 추구하지 않음을 형용한 말이다.

조식(曹植, 192~232)이 지은 《선부(蟬賦)》에 이런 표현이 있다.

"진정 마음이 깨끗하고 욕심이 없구려,

홀로 기쁨에 겨워 긴 노래를 부르는구나."

"澹泊寡欲"形容心情恬淡, 不圖名利. 出自三國·魏·曹植《蟬賦》: "實澹泊而寡欲兮, 獨怡樂而長吟."

안분수기

ān fèn shǒu jǐ

安 分 守 己
편안할안　분수분　지킬수　자기기

'안분수기'는 분수에 만족하고 자신의 지조를 지킨다는 뜻이다.
원문(袁文, 1119~?)이 지은《옹유한평(翁牖閑評)》팔(八)에 이런 기록
이 있다.
"저 자는 분수에 만족하고 자신의 지조를 지키며, 쟁취하는데 마음을
두지 않는다. 또한 스스로 도의를 지키니, 어찌 이와 같은 요행을 바
라겠는가?"

"安分守己"指規矩老實, 守本分, 是人的一種生活狀態. 出自宋·袁文
《翁牖閑評》八 : "彼安分守己, 恬於進取者, 方且以道義自居, 其肯如此
僥倖乎?"

안빈낙도

ān pín lè dào

安 貧 樂 道

편안할안　가난할빈　즐길낙　길도

'안빈낙도'는 가난하고 궁핍한 처지에 마음 편안하게 자신이 믿고 있는 진실을 기꺼이 지킨다는 뜻이다.

《후한서(後漢書) · 위표전(韋彪傳)》에 이런 기록이 있다

"궁핍한 처지에도 편안하면서 진리를 즐기며, 좋아하는 것에 욕심을 부리지 않으니, 장안의 여러 학자들 중에 그를 숭상하지 않은 자가 없었다."

"安貧樂道"即安於貧窮的境遇, 樂於奉行自己信仰的道德準則. 出自《後漢書 · 韋彪傳》: "安貧樂道; 恬於進趣; 三輔諸儒莫不慕仰之." 按: 韋彪曾任魏郡(郡治在鄴城)太守.

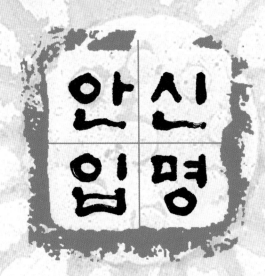

안신입명

ān shēn lì mìng

安身立命
편안할안 몸신 설립 운명명

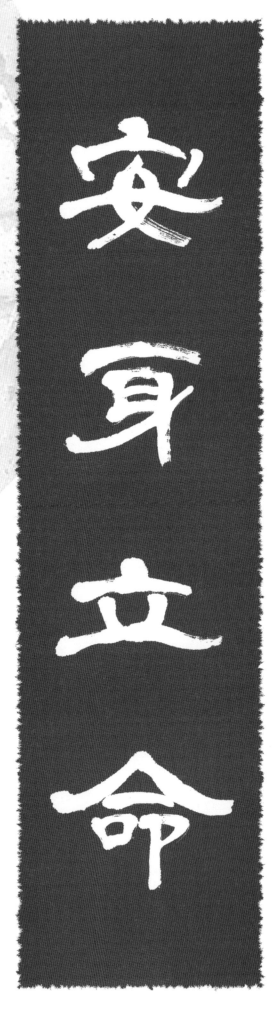

'안신입명'은 몸을 편안히 하고 정신적으로 위안을 받는다는 뜻인데,
마음으로부터 진리를 구하라는 뜻이다.
이 성어는《경덕전등록(景德傳燈錄)》권10에서 나온 것이다.
스님이 이렇게 물었다.
"배우는 사람이 시간과 공간 같은 외부조건을 따르지 않으면 어떻습
니까?"
그러자 스승이 말하였다
"너는 무엇을 가지고 몸과 마음을 편안하게 하려느냐?"

"安身立命"指生活有著落, 精神有寄託. 出自《景德傳燈錄》卷一〇: 僧
問: '學人不據地時如何? 師云 "汝向什麼處安身立命?"

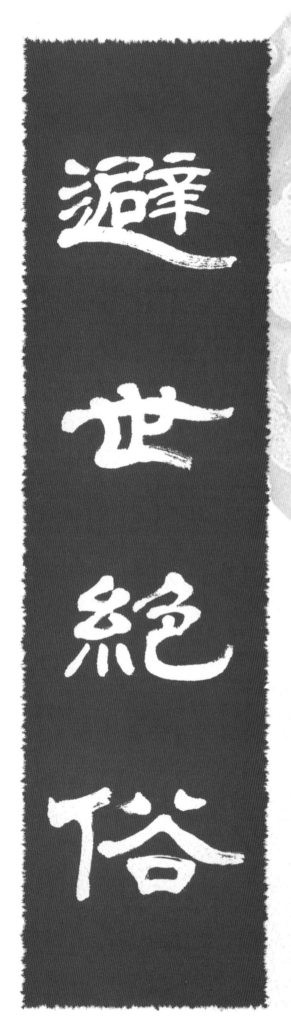

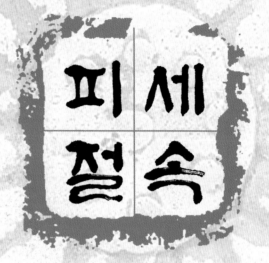

피세절속

bì shì jué sú

避 世 絶 俗
피할피　세상세　끊을절　시속속

'피세절속'은 속세와의 인연을 끊고 산수에서 은거하는 것을 뜻한다.
《장자·각의》에 이런 대목이 있다.
"이 강호의 선비는 세상을 피해서 사는 사람이다."
또한《진서(晉書)·파일[질]전(華軼傳)》에서 다음과 같은 말이 있다.
"오묘한 진리에 마음을 두고, 확실하게 속세와의 관계를 확실히 끊었
다."
이처럼 '피세절속'은 위의 두 책에서 나온 말이 합해져 하나의 성어
가 된 것이다.

"避世絶俗"形容隱居山林, 不與世人交往.《莊子·刻意》:"此江海之士,
避世之人."《晉書·華軼傳》:"棲情玄遠, 確然絶俗."

dàn bō míng zhì

澹　泊　明　志

담박할담　담담할박　밝을명　뜻지

'담박명지'는 명예와 이익을 추구하지 않아야 뜻을 펼칠 수 있다는 뜻이다.

제갈량(諸葛亮, 181~234)은《계자서(誡子書)》에서 이렇게 말하였다. "인격자는 실천해야 한다. 고요함을 통해 몸을 닦고, 검소함을 통하여 청렴함을 배양해야 한다. 담박하지 않으면 뜻을 펼칠 수 없고, 마음이 고요하지 않으면 원대한 뜻을 이룰 수 없다."

"澹泊明志"指不追求名利才能使志趣高潔. 出自三國·蜀·諸葛亮《誡子書》: "夫君子之行；靜以修身；儉以養德；非澹泊無以明志；非寧靜無以致遠."

영정치원

níng jìng zhì yuǎn

寧　靜　致　遠

편안할영　고요할정　보낼치　멀원

'영정치원'은 마음이 평온하고 침착해야만 큰 뜻을 이룰 수 있다는 뜻이다.

유안(劉安, 기원전 179~기원전 122)은《회남자(淮南子)·주술훈(主術訓)》에서 다음과 같이 말하였다.

"그러므로 담박하지 못하면 인격을 밝힐 수가 없고, 마음이 고요하지 못하면 큰 뜻을 이룰 수 없으며, 관대하지 못하면 사랑이 두루 미치지 못하고, 자애롭지 못하면 무리들을 품을 수 없으며, 공정하지 못하면 결단을 내릴 수 없다."

"寧靜致遠"是說只有心境平穩沉著·專心致志, 才能厚積薄發· 有所作爲. 出自西漢·劉安《淮南子· 主術訓》: "是故非澹薄無以明德, 非寧靜無以致遠, 非寬大無以兼覆, 非慈厚無以懷衆, 非平正無以制斷."

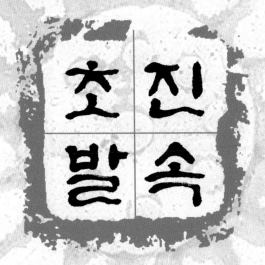

초진발속

chāo chén bá sú

超塵拔俗

넘을초　티끌진　뺄발　범속할속

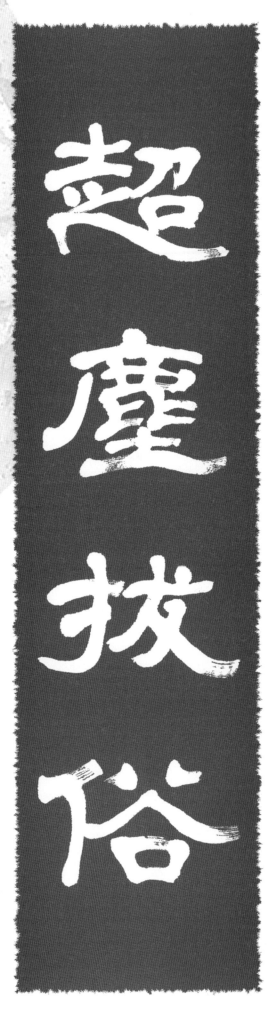

'초진발속'은 재주와 인격이 평범한 사람보다 매우 뛰어난 사람을 말한다.
송나라 황정견(黃庭堅, 1045~1105)은 《여왕주언장서(與王周彦長書)》에서 이렇게 말하였다.
"대개 태산에 올라야 천하가 작은 것을 알고, 바다를 구경한 사람은 다른 물에 휩쓸려가지 않는다. 발돋움하고 우러러보아야만 비록 높고 먼 곳에 다다르지 못해도 세상사람들을 뛰어넘을 수 있다."

"超塵拔俗"形容才德遠遠超過平常人, 不同凡俗. 出自宋·黃庭堅《與王周彦長書》: "蓋登泰山而小天下; 觀於海者難爲水也. 企而慕者; 高而遠雖其不逮; 猶足以超世拔俗矣."

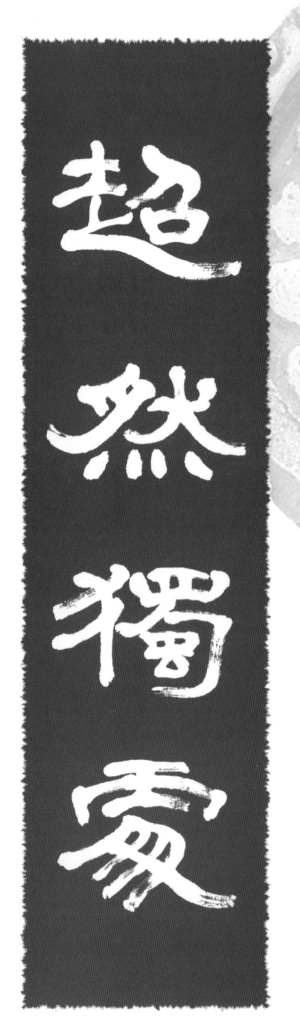

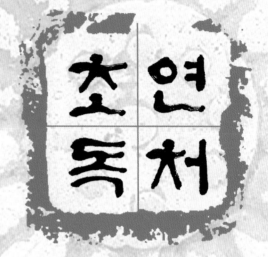

chāo rán dú chù

超　　然　　獨　　處
넘을초　그러할연　홀로독　살처

'초연독처'는 세상의 가치관을 뛰어넘어 독립된 의지를 가지고 사는 것을 말한다.

송옥(宋玉, 대략 기원전 298~기원전 222)은 《대초왕문(對楚王問)》에서 이렇게 말하였다.

"대개 성인은 고매한 생각과 뛰어난 행동으로 세상을 뛰어넘어 독립적으로 살아갑니다. 세속 사람들이 또 어찌 제[臣]가 하는 일을 알 수 있으리오!"

"超然獨處"指超出世事離群獨居. 出自宋玉〈對楚王問〉"'夫聖人瑰意琦行, 超然獨處, 世俗之民又安知臣之所爲哉!'"

박반
박환순

fǎn pǔ huán chún

返樸還淳

돌아올반 통나무박 돌아올환 순박할순

'반박환순'은 태어날 때 받은 순박함을 회복하라는 뜻이다.
북제(北齊) 문선제(文宣帝) 고양(高洋, 526~559)은《금부화조(禁浮華
詔)》에서 이렇게 말하였다.
"지금 천운이 새롭게 변화하고, 사상의 적폐를 제거하였으며, 순박함
을 회복하고, 백성들로 하여금 규칙을 따르게 하였노라. 그러니 사물
의 법칙을 헤아리고 법규의 조항을 마련하여 절제와 적절함을 알 수
있게 하라."

"返樸還淳"指恢復原始的誠實和樸實厚道的社會風氣. 出自北齊文宣
帝高洋《禁浮華詔》: "今運屬惟新, 思蠲往弊, 反樸還淳, 納民軌物. 可
量事具立條式, 使儉而獲中."

dān sì piáo yǐn

簞　食　瓢　飲

대광주리단　밥사　박표　마실음

'단사표음' 은 밥그릇과 한 바가지의 물이란 뜻으로, 궁핍한 환경에도 마음을 편안하게 사는 지식인의 고결한 삶을 형용하고 있다.
《논어(論語)·옹야(雍也)》에 이런 말이 있다.
"밥 한 그릇을 먹고 한 바가지의 물을 마시며, 누추한 곳에서 산다. 다른 사람들은 그 근심을 견뎌내지 못하는데, 안회(顔回)는 그 즐거움을 바꾸지 않았다."

"簞食瓢飲"卽一簞食物, 一瓢飲料. 形容讀書人安於貧窮的淸高生活. 出自《論語·雍也》：“一簞食；一瓢飲；在陋巷；人不堪其憂；回也不改其樂.”

정이수신

jìng yǐ xiū shēn

靜　以　修　身

고요할정　써이　닦을수　몸신

'정이수신'은 평온함과 고요함을 통해 자신을 수행한다는 뜻이다.
제갈량(諸葛亮, 181~234)은 《계자서(誡子書)》에서 이렇게 말하였다.
"대저 인격자의 실천은, 고요함을 통하여 자신을 수행하고, 검소함을
통하여 청렴함을 배양해야 한다."

"靜以修身"指恬靜以修善自身. 出自諸葛亮《誡子書》: 夫君子之行, 靜
以修身, 儉以養德.

독선기신

dú shàn qí shēn

獨　　善　　其　　身
홀로독　　착할선　　그기　　몸신

'독선기신'은 스스로 몸과 마음을 닦아 자신의 지조를 지킨다는 뜻이다. 《맹자(孟子)·진심상(盡心上)》에 이런 말이 있다.
"뜻을 얻지 못하거든 자기 자신을 수양하고, 뜻을 얻거든 세상사람들이 잘되도록 도와주라."

"獨善其身"獨自修養身心, 保持個人的節操. 出自《孟子·盡心上》:"窮則獨善其身, 達則兼善天下."

조신욕덕

zǎo shēn yù dé

澡 身 浴 德
잡을조 　 몸신 　 목욕할욕 　 덕덕

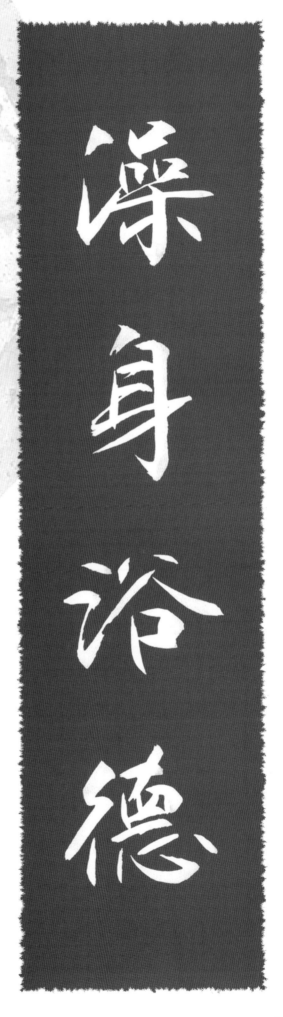

'조신욕덕'은 몸과 마음을 수양하고 깨끗한 인격을 갖추라는 뜻이다.
《예기(禮記)·유행(儒行)》에 다음과 같은 말이 있다.
"유학자는 몸과 마음을 수양하고 깨끗한 인격을 갖추어야 한다"

"澡身浴德"即修養身心, 使純潔清白, 出自西漢·戴聖《禮記·儒行》:
"儒有澡身而浴德."

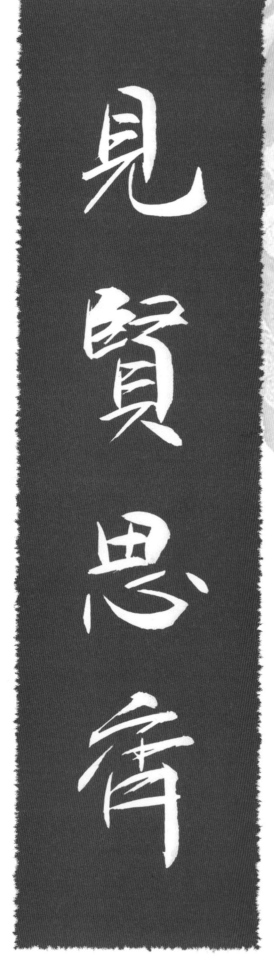

견현사제

jiàn xián sī qí

見賢思齊

볼견 어질현 생각할사 가지런할제

'견현사제'는 현명한 사람을 보면 그와 같이 되기를 바란다는 뜻이다.
《논어(論語)·이인(里仁)》에 다음과 같은 말이 있다.
"공자가 말하길 '현명한 사람을 보면 그와 같이 되길 바라고, 현명하
지 못한 사람을 보면 마음속으로 스스로를 반성해야 한다.'라고 하였
다."

"見賢思齊"即見到賢德之人就希望和他一樣. 出自《論語·里仁》: "子
曰: '見賢思齊焉, 見不賢而內自省也.'"

táo yě xìng líng

陶　冶　性　靈

구을도　제련할야　성품성　신령령

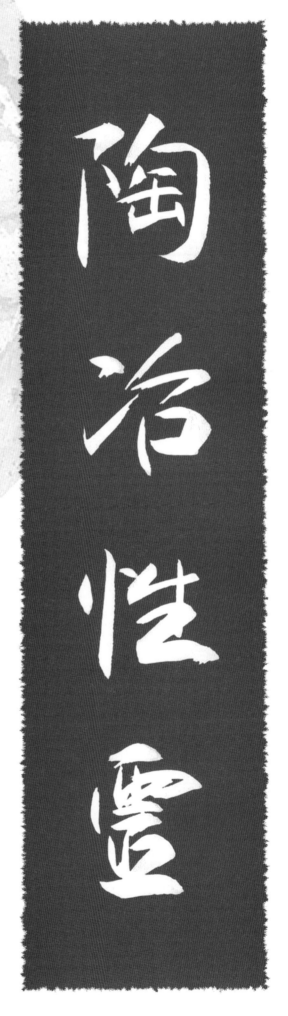

'도야성령'은 감성과 정신을 갈고 닦는다는 뜻이다. 북제(北齊)의 안
지추(顏之推, 531~약597)는《안씨가훈(顏氏家訓)·문장(文章)》에서
이렇게 말하였다.
"(문장이) 사람의 감성과 정신을 갈고 닦아주며, 완곡하게 풍자를 하
고, 재미있는 곳으로 빨려 들게 하니, 이 역시 즐거운 일이로다."

"陶冶性靈"即怡情養性. 比喻給人的思想性格以有益的影響. 出自北
齊·顏之推《顏氏家訓·文章》: "至於陶冶性靈, 從容諷諫, 入其滋味,
亦樂事也."

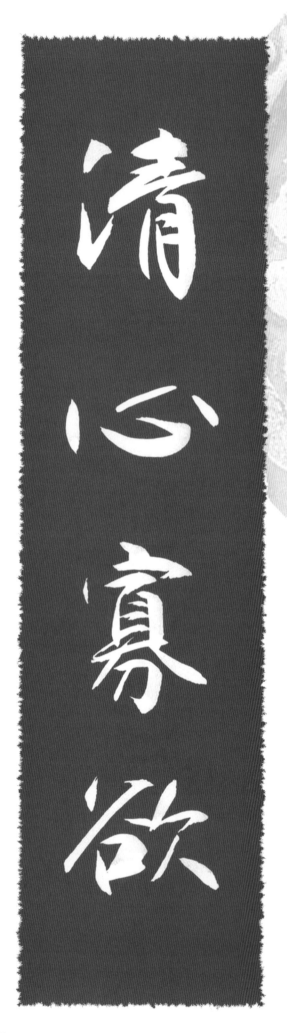

qīng xīn guǎ yù

清 心 寡 欲

맑을청　마음심　적을과　하고자할욕

'청심과욕'은 마음이 깨끗하고 욕망이 적다는 뜻이다.
《후한서(後漢書)·임외전(任隗傳)》에 다음과 같은 기록이 있다
"외(隗)는 자(字)가 중화(仲和)이고, 어려서 황노(黃老)사상을 좋아하
였고, 마음이 깨끗하고 욕망이 적었다."

"清心寡欲"是說保持心地清淨, 少生欲念. 出自《後漢書·任隗傳》: "隗
字仲和, 少好黃老, 清靜寡欲."

좌언기행

zuò yán qǐ xíng

坐 言 起 行
앉을좌 말씀언 일어날기 실천할행

'좌언기행' 은 앉아서 한 말을 일어서면서 바로 실천한다는 뜻으로, 언
행이 반드시 일치해야 함을 비유하고 있다.
《순자(荀子) · 성악(性惡)》에 다음과 같은 말이 있다.
"모든 논리는 증거와 근거가 중요하다. 그러므로 앉아서 말을 했으면
일어나서 조치하고 이를 확대하여 실천해야 한다."

"坐言起行"即坐能言, 起能行. 原指言論必須切實可行, 後比喻說了就
做. 出自《荀子 · 性惡》："凡論者, 貴其有辨合, 有符驗,故坐而言之, 起而
可設, 張而可施行."

jìn dé xiū yè

進　德　修　業
나아갈진　덕행덕　닦을수　업업

'진덕수업'은 덕행을 쌓고, 공적과 학업을 닦는다는 뜻이다.
《주역(周易)·건(乾)·문언(文言)》에서 이렇게 말하였다.
구사(九四)에 "튀어 올랐다가 잠기니 허물이 없을 것이다"라고 하였
는데, 무슨 뜻인가?
그러자 공자가 말하였다.
"위와 아래가 똑 같지 않으니, 사악하게 행동하지 않는다. 나아가고
물러나는 것이 똑 같지 않으니 무리로부터 떨어지지 않는다. 군자는
때에 맞추어 덕행을 수양하고 업적을 닦으니 허물이 없을 것이다."
이에 대하여 공영달(孔穎達, 574~648)은 소(疏)에서 이렇게 말하였다.
"덕은 덕행을 말하고, 업은 공적과 업적[功業]을 말한다. 구삼(九三)에 종
일토록 군건하게 도덕을 발전시키고 공적과 업적을 세워야 하는 까닭에
종일토록 쉬지 않고 게으름을 피우지 않아야 한다."라고 말하였다.

"進德修業"卽提高道德修養, 擴大功業建樹. 出自《易·乾·文言》九四曰
「或躍在淵, 無咎.」何謂也? 子曰:「上下無恒, 非爲邪也；進退無恒, 非離
群也. 君子進德修業, 欲及時也, 故無咎.」孔穎達疏："德謂德行, 業謂功
業. 九三所以終日乾乾者, 欲進益道德, 脩營功業, 故終日乾乾匪懈也."

수신제가

xiū shēn qí jiā

修　身　齊　家
닦을수　몸신　가지런할제　집가

'수신제가'는 자신을 수양한 뒤에야 집안의 일을 잘 처리할 수 있다
는 뜻이다.

《예기(禮記)·대학(大學)》에 다음과 같은 말이 있다.

"자신을 수양한 뒤에 집안의 일을 잘 처리하고, 집안의 일을 잘 처리
한 뒤 나라를 다스릴 수 있다."

"修身齊家"即加强自身的修養, 治理好家政. 出自西漢·戴聖《禮記·
大學》: "身修而後家齊, 家齊而後國治."

처사편(處事篇)

待時
而動

農者
墨人
於左端
耶金文志書

農者 墨人

안불망위

ān bù wàng wēi

安 不 忘 危

편안할안 아니불 잊을망 위태할위

'안불망위'는 항상 안전할 때에도 경각심을 가지고 조심해야 한다는 뜻이다.

《주역(周易)·계사하(繫辭下)》에 다음과 같은 말이 있다.

"그러므로 지도자는 안전해도 위기를 잊지 말고, 살아있어도 죽음을 잊지 말아야 하며, 다스려지고 있어도 혼란을 잊지 말아야 한다. 그래야 자신이 안전하고 국가를 보존할 수 있다."

"安不忘危"指時刻謹愼小心, 提高警惕. 出自《周易·繫辭下》: "是故君子安而不忘危, 存而不忘亡, 治而不忘亂, 是以身安而國家可保也."

근언신행

jǐn yán shèn xíng

謹言愼行

삼갈근 　 말씀언 　 삼갈신 　 갈행

'근언신행'은 말과 행동을 삼가하고 조심하라는 뜻이다.
《예기(禮記)·치의(緇衣)》에 이런 말이 있다
"그러므로 말을 할 때는 반드시 그 끝을 고려해야 하고, 행동을 할 때
는 반드시 실패를 생각해야 한다. 그러니 백성은 말을 삼가하고 신중
하게 행동 해야 한다."

"謹言愼行"是說說話小心, 做事謹愼. 出自西漢·戴聖《禮記·緇衣》:
"故言必慮其所終, 而行必稽其所敝 則民謹於言而愼於行."

대시이동

dài shí ér dòng

待 時 而 動
기다릴대 때시 말이을이 움직일동

'대시이동'은 시기를 기다린 뒤에 행동하라는 뜻이다.
《주역(周易)·계사하(繫辭下)》에 이런 말이 있다
"인격자는 자신의 몸에 재능을 담고 있다가, 시기를 기다린 뒤에 행동
해야 한다."

"待時而動"即等待時機然後行動. 出自《周易·繫辭下》: "君子藏器於
身, 待時而動."

부앙무괴

fǔ yǎng wú kuì

俯 仰 無 愧

숙일부 　 우러를앙 　 없을무 　 부끄러워할괴

'부앙무괴'는 하늘과 땅 그 어디에도 부끄러움이 없다는 것을 비유한 말이다.

《맹자(孟子)·진심상(盡心上)》에 이런 말이 있다.

"하늘을 우러러 부끄러움이 없고, 사람을 내려다 보아도 거리낌이 없다."

"俯仰無愧"比喩沒有做虧心事, 並不感到慚愧. 出自《孟子·盡心上》: "仰不愧於天, 俯不怍於人."

공수신퇴

gōng suì shēn tuì

功 遂 身 退
공공 이를수 몸신 물러날퇴

'공수신퇴'는 일을 완수하면 그 자리에서 물러나야 한다는 뜻이다.
《도덕경(道德經)》에 이런 말이 있다
"집에 금은보화가 가득하면 지킬 수가 없다. 부귀하면서 교만하면 스
스로 허물을 남기게 된다. 일을 완수하고 나면 그 자리에서 물러나는
것이 자연스러운 길이다."

"功遂身退"指功成名就之後就退隱不再做官. 出自老子《道德經》:"金玉
滿堂, 莫之能守, 富貴而驕, 自遺其咎, 功遂身退天之道."

居安思危

거안
사위

jū ān sī wēi

居 安 思 危
있을거 편안할안 생각할사 위태할위

'거안사위'는 안전할 때도 위험한 상황을 생각해야 한다는 뜻이다.
《좌전(左傳)·양공(襄公) 18년》에 이런 말이 있다
"안전할 때에 위험을 생각해야 한다. 생각하면 준비하고, 준비하면 어려움이 없어진다."

"居安思危"指時時要提高警覺, 預防禍患. 出自《左傳·襄公十一年》:
"居安思危, 思則有備, 備則無患."

lè tiān zhī mìng

樂　天　知　命
즐길낙　하늘천　알지　도명

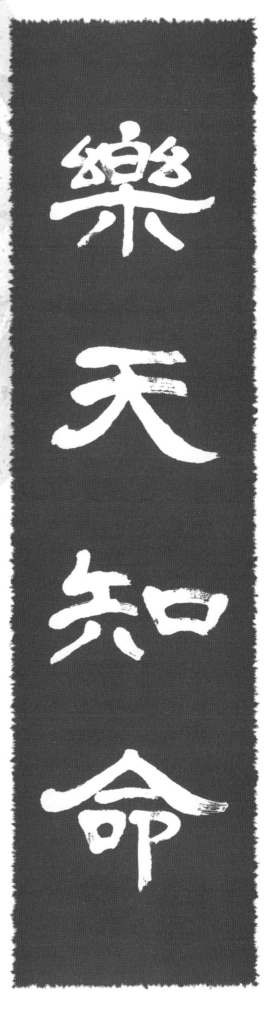

'낙천지명'은 자신의 처지를 하늘의 뜻으로 받아들인다는 뜻이다.
《주역(周易)·계사상(繫辭上)》에 이런 말이 있다.
"자신의 처지를 하늘의 뜻으로 받아들이기 때문에 근심이 없다"

"樂天知命"卽安於自己的處境, 由命運安排.《周易·繫辭上》: "樂天知命, 故不憂."

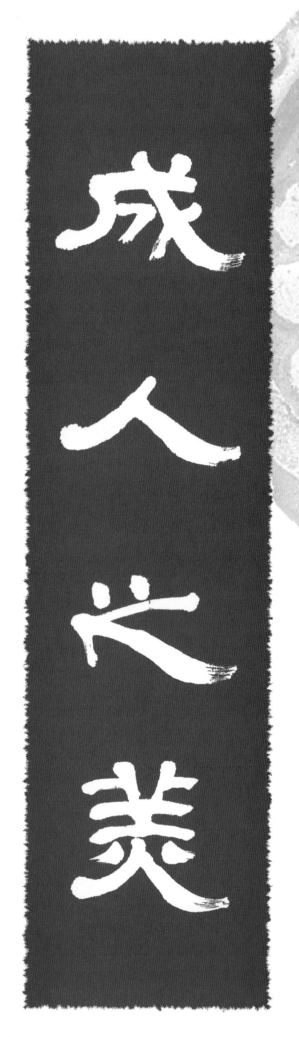

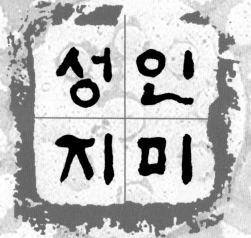

성인

지미

chéng rén zhī měi

成　人　之　美

이룰성　다른사람인　어조사지　아름다울미

'성인지미'는 남의 훌륭한 점을 완성시켜준다는 뜻이다.
《대대례기(大戴禮記)・증자입사(曾子立事)》에 이런 말이 있다.
"인격자는 남의 잘못을 말하지 않고, 남의 훌륭한 점을 완성시켜준다."

"成人之美"即成全別人的好事, 也指助人實現其美好願望. 西漢・戴德
《大戴禮記・曾子立事》:"君子不說人之過,成人之美."

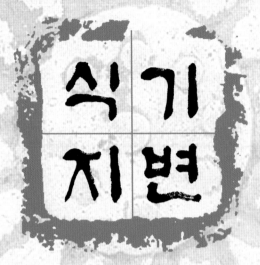

식기지변

shí jǐ zhī biàn

識　　幾　　知　　變
알식　기미기　알지　변할변

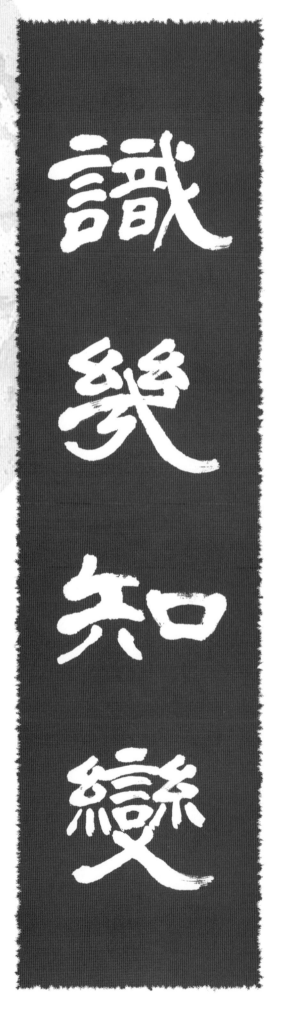

‘식기지변’은 기운을 파악하고 변화에 적응해야 한다는 뜻이다.
위징(魏徵, 580~643)은《위이밀격영양수순왕경문(爲李密檄滎陽守郇
王慶文)》에서 이렇게 말하였다.
“왕을 위해 계책을 세우는 자는, 모든 사람들이 정의를 따르도록 하
고, 문호를 열어 온정을 베풀며, 기운을 파악하고 변화에 적응하도록
하는 것 만한 것이 없다. 그러면 미담이 되어 자손까지 미치고 오래도
록 부귀를 지킬 수 있다.”

“識幾知變”是說能瞭解・掌握時機, 識別・適應時局的變化. 出自唐・
魏徵《爲李密檄滎陽守郇王慶文》:“爲王計者, 莫若擧城從義, 開門送款,
識幾知變, 足爲美談, 乃至子孫, 長守富貴.”

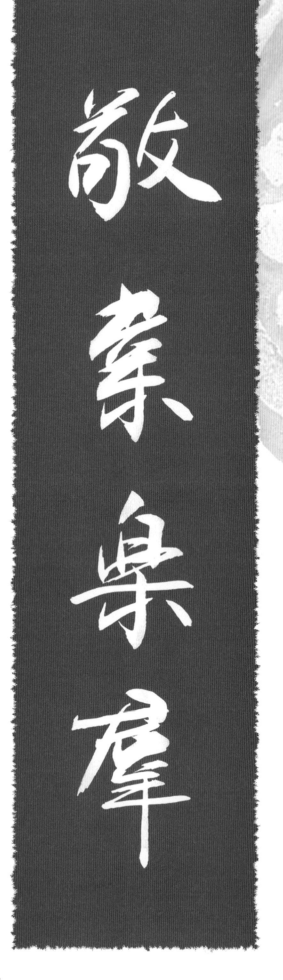

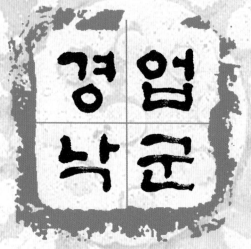

jìng yè lè qún

敬　　業　　樂　　群
공경할경　업업　즐길낙　무리군

'경업낙군' 은 학업과 사업에 전심전력을 기울이고, 주변 사람들과 교류하길 좋아한다는 뜻이다.

《예기(禮記)·학기(學記)》에 이런 기록이 있다.

"매년 학생들이 입학을 하면 격년으로 시험을 친다. 첫 해에는 경전 끊어 읽기와 의미 파악을 시험하고, 제3년째는 마음과 힘을 다해 학업에 매진하는지, 주변 사람들과 교류하는지를 시험하며, 제5년째는 배운 것을 널리 실천하고 스승과 가까운지를 시험하며, 제7년째는 학술담론과 친구 사귀기를 시험하는데, 이것을 소성(小成 : 작은 완성)이라고 부른다. 9년이 되면 유추를 통해 진리를 통달하며, 학문을 군건하게 수립하여 흔들리지 않게 되는데 이것을 대성(大成 : 큰 완성)이라고 부른다."

"敬業樂群"即專心於學業和事業, 樂於與好朋友相處. 出自戴聖《禮記·學記》:"比年入學, 中年考校. 一年視離經辨志；三年視敬業樂群；五年視博習親師；七年視論學取友, 謂之小成. 九年知類通達, 強立而不反, 謂之大成."

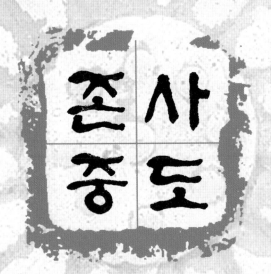

zūn shī zhòng dào

尊　師　重　道
높을존　스승사　중시할중　길도

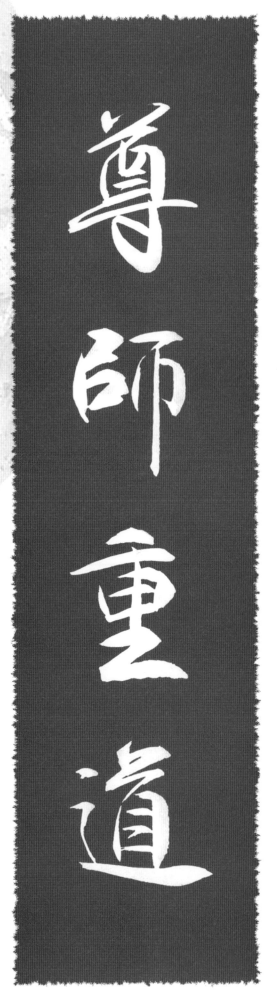

'존사중도'는 스승을 존중하고 진리와 도덕규범을 중시한다는 뜻이다.

《예기(禮記)·악기하(樂記下)》에 다음과 같은 말이 있다.

"무릇 학문의 길에 있어 스승 존경이 어려운 일이다. 스승이 존경을 받아야 진리가 존중되고 진리가 존중된 뒤에야 백성들이 학문을 공경할 줄 안다. 그러므로 군주가 신하를 신하로서 대하지 않는 것은 두 가지이다. 그가 제주(祭主)일 때는 신하로 대하지 않는다. 그가 스승일 때는 신하로 대하지 않는다. 대학의 예의에서는 비록 스승이 천자를 알현할 때도 신하의 예를 갖추지 않는데, 이는 스승을 존경하기 때문이다"

"尊師重道"指尊敬授業的人, 重視應遵循的道德規範. 出自西漢·戴聖《禮記·樂記下》："凡學之道, 嚴師爲難. 師嚴然後道尊, 道尊然後民知敬學. 是故君之所不臣於其臣者二：當其爲屍, 則弗臣也；當其爲師. 則弗臣也. 大學之禮, 雖詔於天子無北面, 所以尊師也."

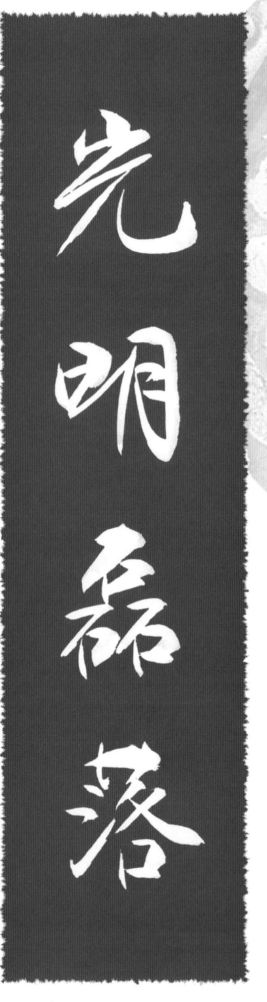

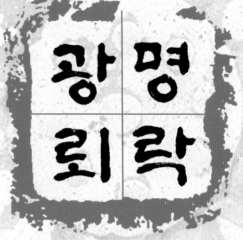

광명
뢰락

guāng míng lěi luò

光 明 磊 落

빛광 　밝을명 　무더기뢰 　떨어질락

'광명뢰락'은 행동이 정직 담백하고 분명한 것을 비유한 말이다.《진서(晉書)·석륵재기하(石勒載記下)》에 이런 기록이 있다.
"대장부는 일을 함에 있어 당연히 명명백백하여 마치 해와 달처럼 밝아야 한다."

"光明磊落"形容人的行爲正直坦白, 毫無隱私曖昧不可告人之處, 出自《晉書·石勒載記下》: "大丈夫行事, 當磊磊落落, 如日月皎然."

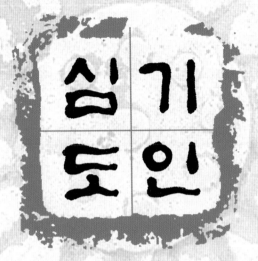

심기도인

shěn jǐ dùo rén

審 己 度 人
살필심 자기기 헤아릴도 다른사람인

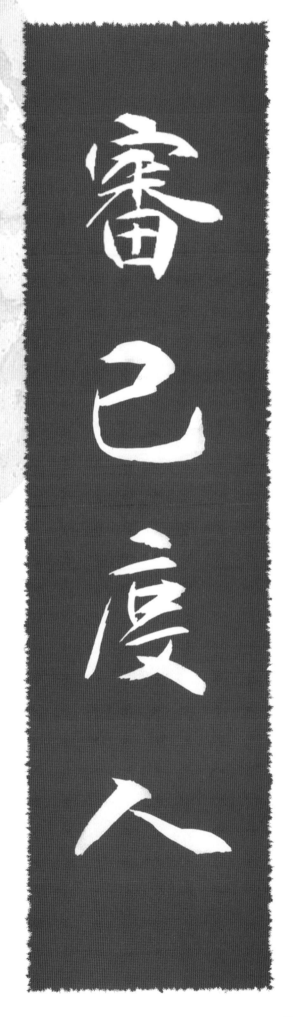

'심기도인'은 먼저 자기 자신에 대한 점검을 통하여 남을 평가한다는
뜻이다.
조비(曹丕, 187~226)는《전론(典論)·논문(論文)》에서 이렇게 말하였다.
"대개 인격자는 자기에 대한 점검을 통하여 남을 평가하기 때문에 부
담을 벗고 문장을 논평하는 글을 쓸 수 있다."

"審己度人"卽先審查自己, 再估量別人. 出自三國·魏·曹丕《典論·
論文》: "蓋君子審己度人, 故能免於斯累而作論文."

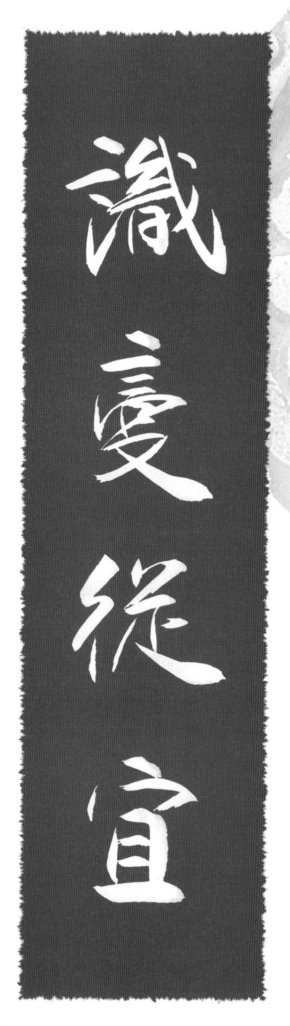

shí biàn cóng yí

識　變　從　宜
알식　변할변　좇을종　마땅할의

'식변종의'는 사물의 변화를 파악하여 문제를 융통성 있게 처리한다는 뜻이다.

안지추(顏之推, 531~약 597)는《안씨가훈(顏氏家訓)·섭무(涉務)》에서 다음과 같이 말하였다.

"국가의 인재 등용은 대략 6가지이다. 첫째 조정대신은, 통치체제를 통찰하고 경륜이 넓은 사람 중에서 고른다. 둘째 문사(文史) 대신은, 법칙을 제정하고 역사를 망각하지 않는 사람 중에서 고른다. 셋째 장군은, 결단력과 책략이 있고 일의 장악력과 추진력이 있는 사람 중에서 고른다. 네 번째 변방의 장수는, 풍속을 잘 파악하고 청렴하면서 백성을 사랑하는 사람 중에서 고른다. 다섯째 사신(使臣)은, 사물의 변화를 파악하여 문제를 융통성 있게 처리하여 군주의 명령을 욕보이지 않는 사람 중에서 고른다. 여섯 번째 건설직 관료는, 공정을 예측하여 비용을 절감하고 계획적으로 전략을 펼치는 사람 중에서 고른다."

"識變從宜"即認識事物的變化, 靈活地處理問題. 出自北齊·顏之推《顏氏家訓·涉務》：" 國之用材, 大較不過六事：一則朝廷之臣, 取其鑒達治體, 經綸博雅；二則文史之臣, 取其著述憲章, 不忘前古；三則軍旅之臣, 取其斷決有謀, 强幹習事；四則藩屛之臣, 取其明練風俗, 淸白愛民；五則使命之臣, 取其識變從宜, 不辱君命；六則興造之臣, 取其程功節費, 開略有術："

chí mǎn jiè yíng

持　滿　戒　盈
견지할지　찰만　경계할계　찰영

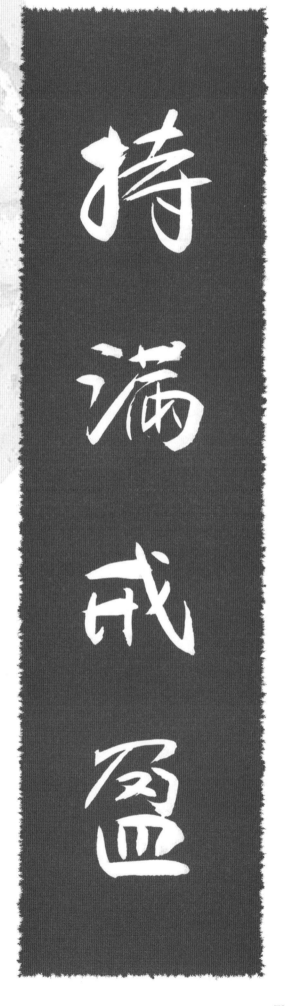

'지만계영'은 높은 자리에 있을 때 자만하지 않도록 자신을 경계하는 것을 비유한 말이다.

조조(曹操, 155~220)는《선재행(善哉行)》之三에서 다음과 같이 읊었다.

"넘치지 않도록 유지하여야, 군주는 자신의 임무를 마칠 수 있다."

"持滿戒盈"比喻居高位而能警戒自己不驕傲自滿. 出自三國·魏·曹操《善哉行》之三："持滿如不盈, 有德者能卒."

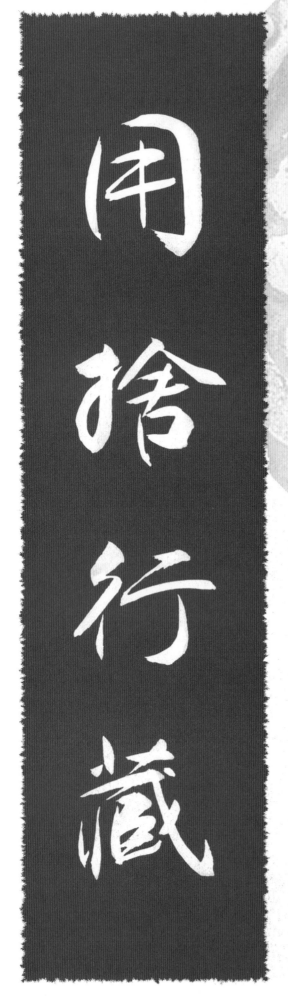

yòng shě xíng cáng

用 捨 行 藏

쓸용 버릴사 갈행 숨을장

'용사행장'은 혹은 '용행사장(用行捨藏)'이라고도 하는데, 국가가 부르면 관리의 길로 나아가고, 부르지 않으면 물러나 숨어 산다는 뜻으로, 유학자의 나아가고 물러나는 태도를 말한다.

《논어(論語)·술이(述而)》에 다음과 같은 말이 있다.

"등용되면 관리로 나아가고, 부르지 않으면 숨어 지낸다. 오직 너와 내가 이렇게 할 뿐이로다"

用捨行藏

"用捨行藏"卽被任用就出仕, 不被任用就退隱, 是儒家對於出處進退的態度. 出自《論語·述而》:"用之則行, 捨之則藏, 唯我與爾有是夫."

지백수흑

zhī bái shǒu hēi

知　白　守　黑
알지　흰백　지킬수　검을흑

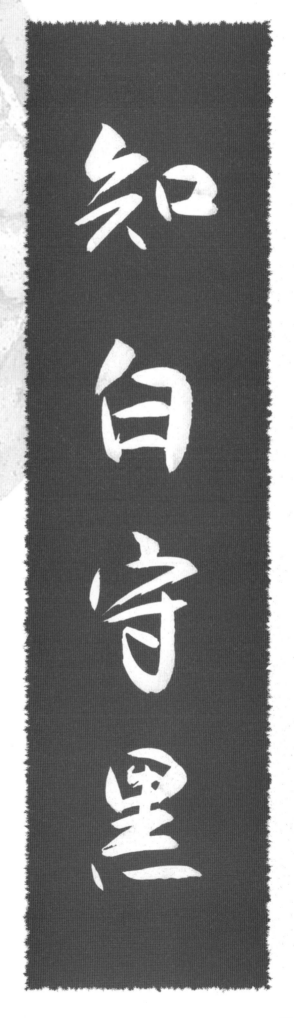

'지백수흑' 은 시비와 흑백을 다툼에 있어서, 비록 그것이 명백하게 드
러날지라도 보지 못한 것처럼 침묵하라는 뜻이다
《도덕경(道德經)》제28장에 이런 구절이 있다.
"명백하게 알아도 침묵을 지켜라. 그래야 세상 사람들이 따른다."

"知白守黑"是說對是非黑白, 雖然明白, 還當保持暗昧, 如無所見. 出自
老子《道德經》第二十八章: "知其白, 守其黑, 爲天下式."

박소
무화

pǔ sù wú huá

樸 素 無 華

통나무박 흴소 없을무 화려할화

'박소무화'는 검소하고 소박하며 화려하지 않은 것을 말한다.
《원사(元史)·오고손택전(烏古孫澤傳)》에 이런 기록이 있다
그(오고손택)는 항상 말하길 "선비는 검소하지 않으면 청렴함을 기르
지 못한다. 청렴하지 않으면 은덕을 베풀 수 없다."고 하며, 몇 년 동
안 자기 자신은 포대기 하나를 덮고 살았고, 처자식은 소박하였지 화
려하지 않았다. 사람들은 모두 오고손택이 억지로 그렇게 한 것이 아
니라고 말하였다.

"樸素無華"即儉樸·不浮華. 出自《元史·烏古孫澤傳》："常曰：'士非
儉無以養廉, 非廉無以養德.'身一布袍數年, 妻子樸素無華, 人皆言之,
澤不以爲意也."按：烏古孫澤曾居宋時北京(今邯鄲市大名縣).

치학편(治學篇)

教學相長

부족함을 안 뒤에 스스로
반성할 수 있고
곤혹함을 알고
난 뒤에 스스로
그럼할 수
있다 했으니
가르치는 자와
배우는 자가
서로 발전해야 한다

禮記 學記句
운곡 김흥연

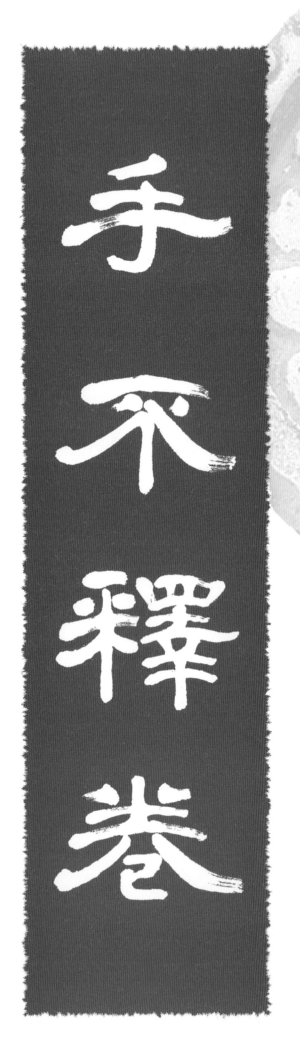

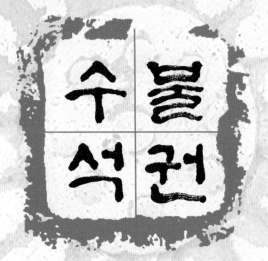

shǒu bù shì juàn

手　不　釋　卷
손수　아닐불　풀석　책권

'수불석권'은 책이 손에서 떠나지 않는다는 뜻으로, 열심히 공부하길 좋아하는 것을 형용한 성어이다.

《삼국지(三國志)·위선(魏書)·문제기(文帝紀)》에 대하여 배송지(裴松之)가 주(注)에서 《전론(典論)·자서(自敍)》를 인용한 것이다.

"상께서[조조曹操]는 시서와 서책을 좋아하여 비록 전쟁 중이라도 책을 손에서 놓지 않았다."

"手不釋卷"即書本不離手, 形容勤奮好學. 出自《三國志·魏書·文帝紀》裴松之注引《典論·自敍》: "上(指曹操)雅好詩書文籍, 雖在軍旅, 手不釋卷."

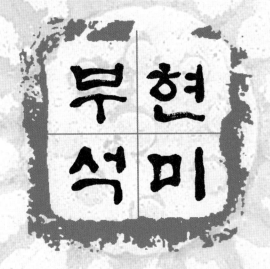

부현석미

pōu xuán xī wēi

剖 玄 析 微

쪼갤부　심오할현　가를석　미묘할미

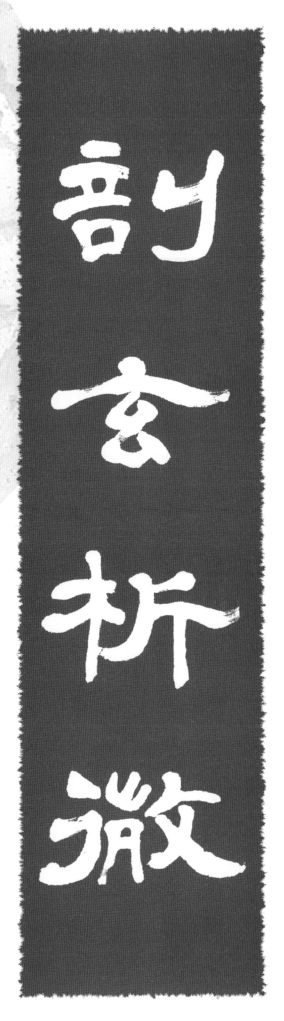

'부현석미'는 오묘하고 세밀한 뜻을 분석하여 해석한다는 뜻이다.
안지추(顏之推, 531~약597)는《안씨가훈(顏氏家訓)·면학(勉學)》에
서 이렇게 말하였다.
"(노장사상의)고담준론을 목표로 삼거나, 오묘하고 세밀한 뜻을 해석
하며, 주인과 손님이 번갈아 마음과 귀를 즐기는 것은, 세상을 구제하
거나 미풍양속을 만드는 요체가 아니다."

"剖玄析微"卽剖辨玄奧, 分析細微. 出自北齊·顏之推《顏氏家訓·勉
學》:"直取其淸談雅論, 剖玄析微, 賓主往復, 娛心悅耳, 非濟世成俗之
要也."

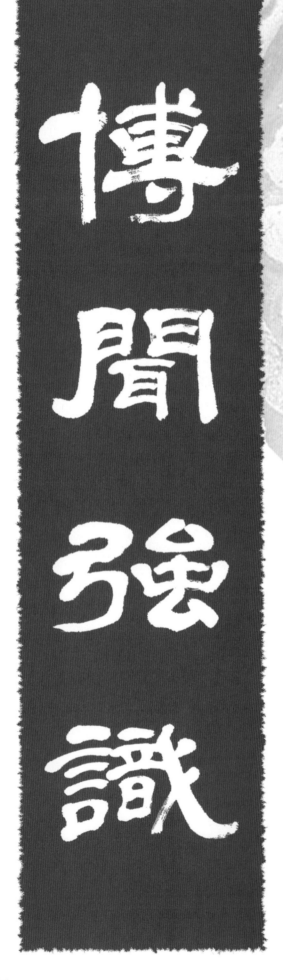

박문강지

bó wén qiáng zhì

博 聞 強 識

넓을박 들을문 굳셀강 기억할지

'박문강지' 는 견문이 넓고 기억력이 강하다는 뜻이다.
《예기(禮記)·곡예상(曲禮上)》에 이런 말이 있다
"견문이 넓고 기억력이 강하면서도 겸손하고, 선행을 부지런히 실천
하면서도 싫증내지 않는 자를 이르러 인격자[君子]라고 부른다.

"博聞强識"指見聞廣博, 記憶力强. 出自西漢·戴聖《禮記·曲禮上》:
"博聞强識而讓；敦善行而不怠；謂之君子."

bó wén yuē lǐ

博 文 約 禮

넓을박　학문문　단속할약　예도례

'박문약례'는 학문을 폭넓게 배우고, 예법을 가지고 점검한다는 뜻이다.

《논어(論語)·옹야(雍也)》에 이런 말이 있다.

"인격자가 학문을 폭넓게 배우고, 이것을 예법을 가지고 점검하면 이역시 진리에서 벗어나지 않을 것이다."

"博文約禮"意思是廣求學問, 恪守禮法. 出自《論語·雍也》:"君子博學於文, 約之以禮, 亦可以弗畔矣夫！"

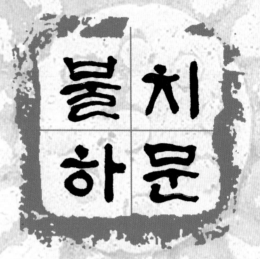

불치하문

bù chǐ xià wèn

不 恥 下 問

아닐불 부끄러워할치 아래하 물을문

'불치하문' 은 아래 사람에게 묻는 것을 수치로 여기지 않는다는 뜻이다. 배우기를 좋아하는 사람은 겸허하게 학식이나 지위를 따지지 않고 누구에게도 가르침을 청한다.
《논어(論語)·공야장(公冶長)》에 이런 말이 있다
"총명하면서도 배우기를 좋아하고, 아랫사람에게 묻는 것을 부끄러워하지 않는다."

"不恥下問"比喻謙虛好學, 不介意向學識或地位都不及自己的人請敎.
出自《論語·公冶長》:"敏而好學, 不恥下問."

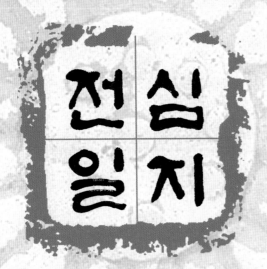

전심 심치
일지

zhuān xīn yī zhì

專 心 一 志
집중할전　마음심　한일　뜻지

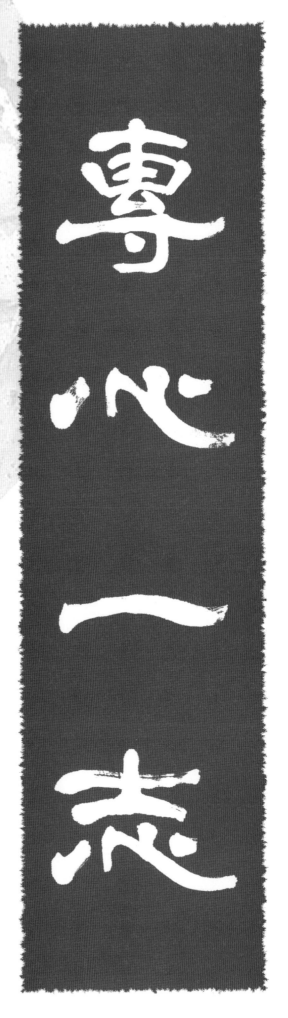

'전심일지'는 한 마음 한 뜻으로 일을 할 때 정력을 집중한다는 뜻이다.

《순자(荀子)·성악(性惡)》에 다음과 같은 말이 있다.

"지금 길을 가는 사람들에게 도덕을 배우도록 하고, 한 마음 한 뜻으로 전념하며, 사색하고 깊이 관찰하며, 쉼 없이 선행을 쌓고, 높은 지혜를 터득하도록 하며, 자연의 법칙에 순응하도록 한다. 그래서 성인은 사람들이 모여서 만들어진 것이다.

"專心一志"形容一心一意, 集中精力. 出自《荀子·性惡》: "今使塗之人伏術爲學, 專心一志, 思索熟察, 加日懸久, 積善而不息, 則通於神明, 參於天地矣. 故聖人者, 人之所積而致矣."

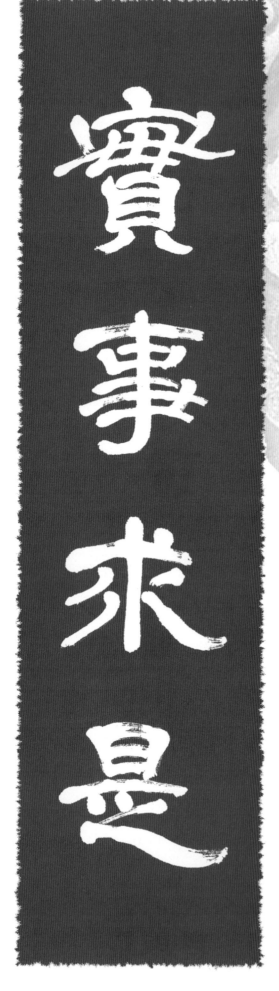

shí shì qiú shì

實　事　求　是
실제실　일사　구할구　옳을시

'실사구시'는 실제 상황에서 출발하여 과장도 축소도 하지 않고 정확
하게 문제를 처리하며, 진리를 찾는다는 뜻이다.
《한서(漢書)·하간헌왕전(河間獻王傳)》에 이런 기록이 있다.
"하간헌왕(河間獻王, 劉德유덕)은 학문을 닦고 옛 것을 좋아하였으며,
실제로부터 진리를 찾았다."

"實事求是"是說從實際情況出發, 不誇大, 不縮小, 正確地對待和處理
問題. 出自《漢書·河間獻王傳》: "修學好古, 實事求是."

fèi qǐn wàng shí

廢 寢 忘 食
폐할폐　잠잘침　잊을망　밥식

'폐침망식' 은 잠을 자고 먹는 것도 잊는다는 뜻으로, 마음을 집중하여 노력함을 형용한 것이다.

안지추(顔之推, 531~약 597)는 《안씨가훈(顔氏家訓)・면학(勉學)》에서 이렇게 말하였다.

"양원제(梁元帝)는 강주(江州)와 형주(荊州) 지역에 있을 때, 배우는 것을 좋아하였으며, 학생들을 불러들여 직접 가르쳤다. 잠자리를 폐하고 먹는 것을 잊으면서 밤부터 아침까지 계속하였다."

"廢寢忘食"形容專心努力. 出自北齊・顔之推《顔氏家訓》: "元帝在江・荊間, 復所愛習 ; 召置學生 ; 親爲敎授 ; 廢寢忘食 ; 以夜繼朝."

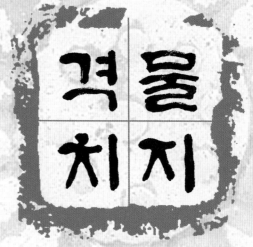

gé wù zhì zhī

格　物　致　知

추구할격　만물물　이를치　알지

'격물치지'는 사물의 원리를 탐구하여 진리를 터득한다는 뜻이다.
《예기(禮記)·대학(大學)》에 이런 말이 있다.
"지혜를 얻는 것은 사물의 이치 탐구에 달려있다. 사물의 이치를 탐구한 뒤에 지혜에 이른다."

"格物致知"意思是探究事物原理, 而從中獲得智慧. 出自《禮記·大學》:"致知在格物, 物格而後知至."

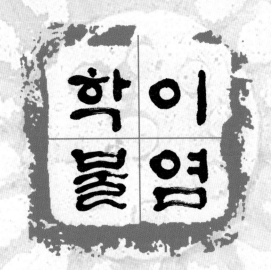

xué ér bù yàn

學 而 不 厭
배울학 　 말이을이 　 아닐불 　 싫을염

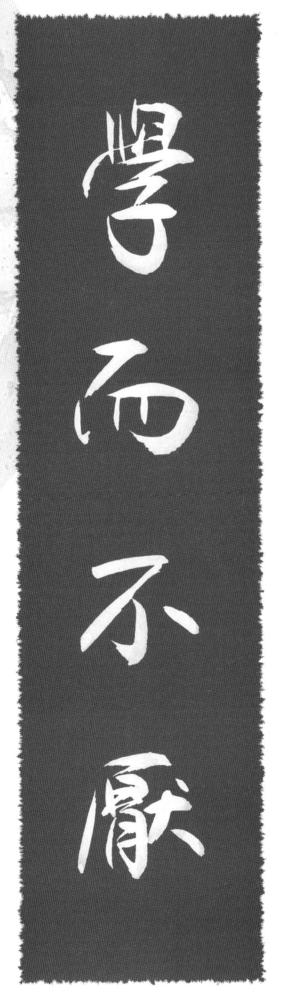

'학이불염'은 실증을 내지 않고 열심히 배운다는 뜻으로, 배우기를 매우 좋아함을 비유하는 말이다.
《논어(論語)·불이(述而)》에 다음과 같은 말이 있다.
"들은 것을 마음속에 담아 두고, 배우는 데 싫증을 내지 않고, 남을 가르치는 데 게으름을 피우지 않으니, 이것 외에 내게 무엇이 있으랴?"

"學而不厭"意思是學習沒有滿足的時候, 比喩非常好學. 出自《論語·述而》: "默而識之; 學而不厭; 誨人不倦; 何有於我哉?"

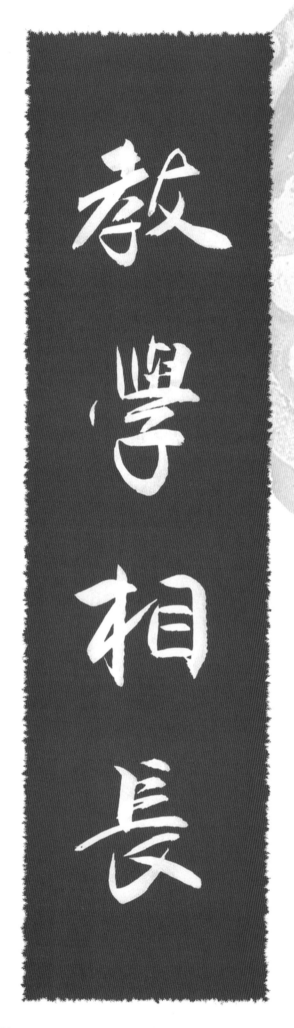

jiào xué xiāng zhǎng

教　學　相　長

가르칠교　　배울학　　서로상　　성장할장

'교학상장' 은 가르치는 자와 배우는 자가 서로 영향을 주고 받으며 발전하는 것을 의미한다.

《예기(禮記)·학기(學記)》에 이런 말이 있다.

"그러므로 배우고 난 뒤에야 부족함을 알고, 가르치고 난 뒤에야 곤혹스러움을 알 수 있다. 부족함을 안 뒤에 스스로 반성할 수 있고, 곤혹함을 알고 난 뒤에야 스스로 노력할 수 있다. 그래서 가르치는 자와 배우는 자가 서로 발전해야 한다고 말했던 것이다."

"教學相長" 意思是教和學兩方面互相影響和促進, 都得到提高. 出自西漢·戴聖《禮記·學記》: "是故學然後知不足, 教然後知困. 知不足然後能自反也, 知困然後能自强也. 故曰教學相長也."

shòu yè jiě huò

授 業 解 惑

줄수　업업　풀해　미혹할혹

'수업해혹'은 학업을 전수하고 의문을 풀어준다는 뜻이다.
한유(韓愈, 768~824)는《사설(師說)》에서 다음과 같이 말하였다
"옛날 학자는 반드시 스승이 있었다. 스승이란 진리를 전하고, 학업
을 전수하며, 의문을 풀어주는 사람이다."

"授業解惑"指傳授學業, 解除疑難. 出自唐 · 韓愈《師說》: "古之學者必
有師. 師者, 所以傳道受業解惑也."

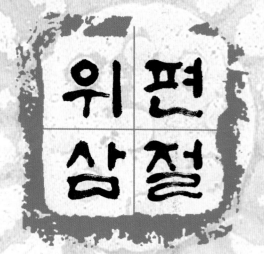

위편삼절

wéi biān sān jué

韋 編 三 絕
다룸가죽위 엮을편 석삼 끊을절

'위편삼절'은 공자가 《주역(周易)》을 묶은 가죽 끈이 세 번이나 끊어지도록 열심히 읽었다는 뜻으로, 각고의 노력을 기울여 공부하는 것을 형용한 말이다.

《사기(史記)·공자세가(孔子世家)》에 이런 말이 있다

"공자가 만년에 《주역(周易)》을 좋아하여 단(彖)·계(繫)·상(象)·설괘(說卦)·문언(文言)을 지었으며, 《역경》의 가죽 끈이 세 번이나 끊어지도록 읽었다."

"韋編三絕"本指孔子勤讀《易經》, 致使編聯竹簡的皮繩多次脫斷；形容讀書勤奮·治學刻苦. 出自《史記·孔子世家》："孔子晚而喜易, 序彖·繫·象·說卦·文言. 讀易, 韋編三絕."

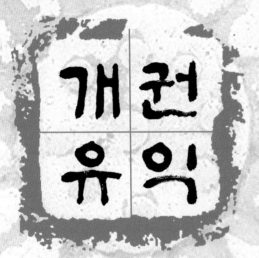

개권유익

kāi juǎn yǒu yì

開 卷 有 益

열개　책권　있을유　더할익

'개권유익'은 책을 펴서 읽으면 언제나 이익이 된다는 뜻이다.
송나라 왕벽지(王辟之, 1031~ ?)가《승수연담록(澠水燕談錄)》에서 다음과 같이 말하였다.
"송 태종은 매일《태평어람》제3권을 읽었다. 일 때문에 빠지는 날이 있으면 쉬는 날에 보충하여 읽었다. 그리고 '책을 펴면 언제나 이익이 있으니, 나는 힘들다고 여기지 않는다.'라고 말한 바 있다."

"開卷有益"是說打開書本讀書總會有益處. 出自宋・王辟之《澠水燕談錄》: "太宗日閱《(太平)御覽》第三卷; 因事有闕(缺); 暇日追補之; 嘗曰: '開卷有益; 朕不以爲勞也.'"

박고지금

bó gǔ zhī jīn

博　古　知　今

넓을박　　옛고　　알지　　이제금

'박고지금'은 옛 것을 배워서 오늘날의 것을 안다는 뜻이다.
삼국(三國)·위(魏)·왕소(王肅, 195~256)는《손자가어(孫子家語)·
관주(觀周)》에서 이렇게 말하였다.
"내가 듣기에 노자(老子)는 옛 것을 널리 배워 오늘날의 것을 알았고,
예악의 근본을 통달하였으며, 도덕의 근원을 밝혔다고 한다."

"博古知今"形容知識淵博. 出自三國·魏·王肅《孫子家語·觀周》:
"吾聞老聃, 博古知今, 通禮樂之原, 明道德之歸."按：王肅曾任廣平(三
國時郡治在今邯鄲市廣府城) 太守.

근학편(勤學篇)

jī tǔ wéi shān

積　土　爲　山
쌓을적　흙토　할위　뫼산

'적토위산'은 흙덩이가 모여 산이 된다는 뜻으로, 적은 것이 모여 많아진다는 것을 비유한 말이다.

《순자(荀子)·권학(勸學)》에 다음과 같은 기록이 있다.

"흙덩이가 모여 산이 되고, 바람과 비가 여기서 생긴다. 물이 모여 연못이 되고 여기서 용이 생겨난다. 선행을 쌓고 은덕을 베풀면 스스로 최고의 지혜를 터득하며 성인의 경지를 갖춘다."

"積土爲山"卽把土堆起來可以成山. 比喩積少成多. 出自《荀子·勸學》: 積土成山, 風雨興焉; 積水成淵, 蛟龍生焉; 積善成德, 而神明自得, 聖心備焉."

적수 성연

jī shuǐ chéng yuān

積 水 成 淵

쌓을적　물수　이룰성　못연

'적수성연'은 물이 모여 연못이 된다는 뜻으로, 적은 것이 모여 많아
진다는 것을 비유한 말이다.

《순자(荀子)・권학(勸學)》에 다음과 같은 기록이 있다.

"흙덩이가 모여 산이 되고 바람과 비가 여기서 생긴다. 물이 모여 연
못이 되고 여기서 용이 태어난다. 선행을 쌓고 은덕을 베풀면 스스로
최고의 지혜를 터득하여 성인의 경지를 갖춘다."

"積水成淵"比喻事業成功由點滴積累而成. 出自荀子《勸學》:"積土成
山, 風雨興焉 ; 積水成淵, 蛟龍生焉 ; 積善成德, 而神明自得, 聖心備
焉."

nú mǎ shí jià

駑　馬　十　駕
둔할노　말마　열십　몰가

'노마십가' 는 자질이 없는 사람도 각고의 노력을 기울여 배우면 수준
이 높은 사람이 된다는 것을 비유한 말이다.
《순자(荀子)·권학(勸學)》에 다음과 같은 기록이 있다.
"천리마는 한 번 뛰어 10보 이상을 가지 못한다. 느린 말은 멍에를 지
고 열흘이 걸려 도달하지만 포기하지 않는다. 칼질을 중간에 그만두
면 썩은 나무도 자르지 못하고, 쉬지 않고 칼질을 하면 쇠와 돌도 새
길 수 있다."

"駑馬十駕"比喻資質差的人只要刻苦學習，也能追上資質高的人．出自
先秦·荀況《荀子·勸學》："騏驥一躍，不能十步；駑馬十駕，功在不
捨．鍥而捨之，朽木不折；鍥而不捨，金石可鏤."

규보천리

kuǐ bù qiān lǐ

跬 步 千 里

반걸음규 걸음보 일천천 거리리

'규보천리'는 천리 길도 반걸음이 모여서 된다는 뜻이다. 배움을 중도에 포기하지 말라는 가르침이다.

《순자(荀子)·권학(勸學)》에 다음과 같은 기록이 있다.

"반걸음이 모이지 않으면 천리에 이르지 못한다. 작은 물줄기가 모이지 않으면 강과 바다를 이루지 못하다."

"跬步千里"是說走一千里路, 是半步半步積累起來的. 比喻學習應該持之有恒, 不要半途而廢. 出自《荀子·勸學》: "不積跬步, 無以致千里 ; 不積小流, 無以成江海."

계이불사

qiè ér bù shě

鍥 而 不 捨

새길계　말이을이　아닐불　버릴사

'게이불사'는 쉼 없이 칼질한다는 뜻으로, 중간에 포기하지 않고 계속 공부하는 것을 비유한 말이다.

《순자(荀子)·권학(勸學)》에 다음과 같은 기록이 있다.

"칼질을 중간에 그만두면 썩은 나무도 자르지 못하고, 쉬지 않고 칼질을 하면 쇠와 돌도 새길 수 있다."

"鍥而不捨"比喩有恒心有毅力. 出自《荀子·勸學》："鍥而捨之；朽木不折；鍥而不捨；金石可鏤."

적선성덕

jī shàn chéng dé

積 善 成 德

쌓을적　착할선　이룰성　덕덕

'적선성덕'은 오랫동안 선행을 하고 은덕을 베푼다는 뜻이다.
《순자(荀子)·권학(勸學)》에 다음과 같은 기록이 있다.
"흙덩이가 모여 산이 되고 바람과 비가 여기서 생긴다. 물이 모여 연
못이 되고 여기서 용이 태어난다. 선행을 쌓고 은덕을 베풀면 스스로
최고의 지혜를 터득하여 성인의 경지를 갖춘다."

"積善成德"是說長期行善, 就會形成一種高尙的品德. 出自《荀子·勸
學》:"積善成德, 而神明自得."

qīng chū yú lán

青 出 於 藍
푸를청　　　날출　　　어조사어　　　쪽람

'청출어람' 은 학생이 스승보다, 혹은 후대 사람이 앞 사람보다 뛰어
남을 비유한 말이다.
《순자(荀子)·권학(勸學)》에 다음과 같은 기록이 있다.
"청색은 남색에서 뽑은 것이지만 남색보다 더 파랗다. 얼음은 물이 된
것이지만 물보다 차갑다."

"青出於藍"比喩學生勝過老師或後人超過前人. 出自《荀子·勸學》中說
："青, 取之於藍, 而青於藍；冰, 水爲之, 而寒於水"

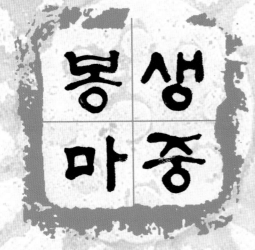

봉생

마중

péng shēng má zhōng

蓬 生 麻 中

쑥봉　날생　삼마　가운데중

'봉생마중' 은 좋은 환경에서 훌륭한 사람이 나오는 것을 비유한 말이다. 《순자(荀子)·권학(勸學)》에 다음과 같은 기록이 있다.
"삼나무 사이에서 자란 명아주는 붙잡아주지 않아도 곧게 자란다."

"蓬生麻中"比喻生活在好的環境裡, 也能成爲好人. 出自先秦·荀況《荀子·勸學》:"蓬生麻中, 不扶而直."

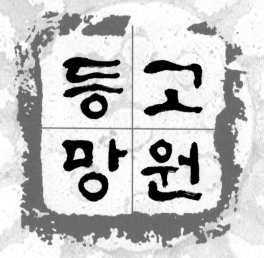

dēng gāo wàng yuǎn

登 高 望 遠
오를등　　높을고　　바랄망　　멀원

'등고망원'은 높은 곳에 오르면 더 멀리 바라볼 수 있다는 뜻으로, 사상의 경지가 높으면 안목도 원대해진다는 것을 비유한 말이다.
《순자(荀子)·권학(勸學)》에 다음과 같은 기록이 있다.
"내 일찍이 발돋음을 하고 보아도, 높은 곳에 올라가 널리 보는 것만 못하였다."

"登高望遠"即登上高處, 看得更遠. 也比喩思想境界高, 目光遠大. 出自《荀子·勸學》:"我嘗跂高而望矣, 不如登高之博見也."

백사재열

bái shā zài niè

白 沙 在 涅
흰백　모래사　있을재　개흙열

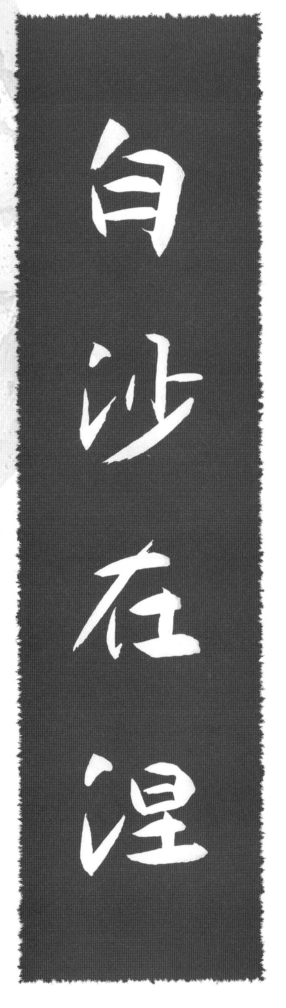

'백사재열'은 흰 모래가 개흙 속에 있다는 뜻으로, 사람이 나쁜 환경
에 놓이면 그 환경에 오염되어 나쁜 행동을 할 수 있다는 뜻이다.
《순자(荀子)·권학(勸學)》에 다음과 같은 기록이 있다.
"하얀 모래가 개흙 속에 있으면 그것과 함께 검게 변한다."

"白沙在涅"比喻好的人或物處在汙穢環境裡, 也會隨著汙穢環境而變
壞. 出自《荀子·勸學》: "白沙在涅, 與之俱黑."

중용편(中庸篇)

論語 爲政篇에

君子는 다른 사람
들과 두루 和함
하지만 패거리
짓지 않고 거리

소인배는 짓
패거리만 짓
하고

두루 和함
하지 않는다

신축년 늦가을에
운곡 김동연 쓰다

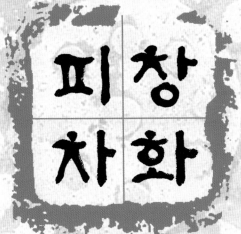

피창차화

bǐ chàng cǐ hè

彼 倡 此 和

저피 부를창 이차 화할화

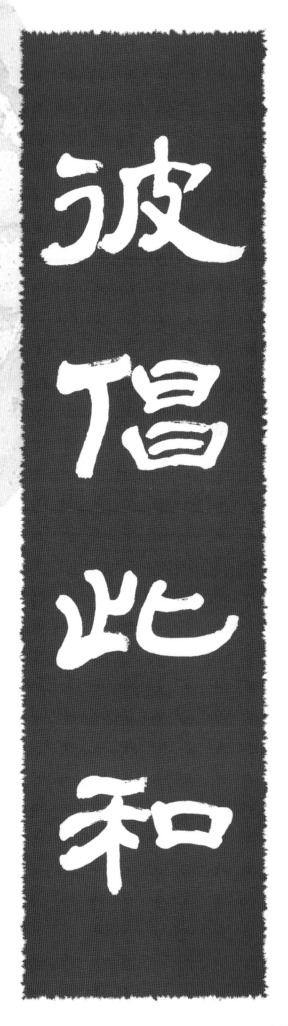

'피창차화'는 한쪽에서 노래하면 다른 쪽에서 따라 부른다는 뜻으로, 한쪽이 주도하면 다른 한쪽이 따라 하며, 서로 돕거나 호응하는 것을 비유한 말이다.

명나라 풍몽룡(馮夢龍, 1574~1646)이 지은《동주열국지(東周列國志)》제56회에 이런 대목이 있다.

"두 사람이 먼저 극극(郤克)과 소통한 뒤 진경공(晉景公)을 알현하였다. 안과 밖이 한 마음이 되고 서로 호응하니 진경공에게 따르지 않을 수 없었다."

"彼倡此和"比喩一方宣導, 別一方效法 ; 或互相配合, 彼此呼應. 出自明·馮夢龍《東周列國志》第56回 : "二人先通了郤克, 然後謁見晉景公, 內外同心, 彼倡此和, 不由晉景公不從."

bù piān bù yǐ

不 偏 不 倚

아닐불 　 치우칠편 　 아닐불 　 의지할의

'불편불의'는 원래 유가(儒家)에서 주장하는 중용지도(中庸之道)를 말하는 것으로, 어느 한쪽에 치우치지 않는 것을 뜻한다.
《예기(禮記)・중용(中庸)》에 이런 말이 있다.
"희로애락이 아직 드러나지 않은 것을 이르러 '중(中)'이라고 한다"
여기서 말한 '중(中)'에 대하여, 주희(朱熹)는 다음과 같이 해석하였다.
"중이란, 한쪽에 기울지 않고 지나치지도 미치지도 않는 것을 이른다."

"不偏不倚"原指儒家的中庸之道, 現指不偏袒任何一方. 出自《禮記・中庸》"喜怒哀樂之未發, 謂之中" 朱熹題注 : "中者 ; 不偏不倚 ; 無過不及之名."

화이부동

hé ér bù tóng

和 而 不 同

화할화　말이을이　아닌가부　한가지동

'화이부동'은 남과 화합하지만 무조건 동조하지는 않는다는 뜻이다.
《논어(論語)·자로(子路)》에 다음과 같은 말이 있다.
"군자는 남과 화합하지만 무조건 동조하지 않는다. 소인배는 무조건
동조하면서 화합하지 않는다."

"和而不同"和睦地相處, 但不隨便附和. 出自《論語·子路》:"君子和而
不同, 小人同而不和."

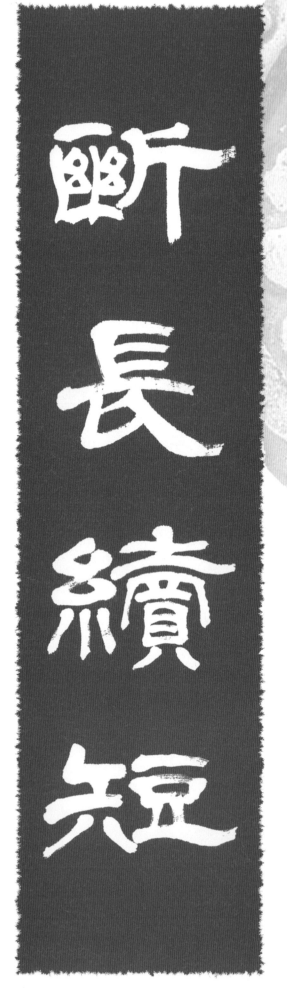

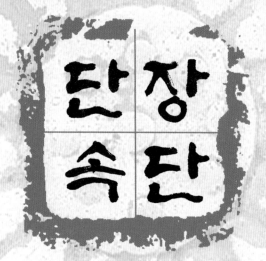

duàn cháng xù duǎn

斷　長　續　短

끊을단　　길장　　이을속　　짧을단

'단장속단'은 다른 사람의 장점을 가져다가 나의 단점을 보완한다는 뜻이다.

《순자(荀子)·예론(禮論)》에 다음과 같은 대목이 있다.

"예(禮)란, 다른 사람의 장점을 가져다가 나의 단점을 보완하며, 여분을 덜어다가 부족한 것을 보충하여, 존경하고 사랑하는 문화를 달성하고, 의로움을 실천하는 미덕을 키우는 것이다."

"斷長續短"比喻取別人的長處, 來補自己的短處. 出自《荀子·禮論》:"禮者, 斷長續短, 損有餘, 益不足, 達敬愛之文, 而滋成行義之美者也."

윤집궐중

yǔn zhí jué zhōng

允 執 厥 中

진실로윤　잡을집　그궐　중용중

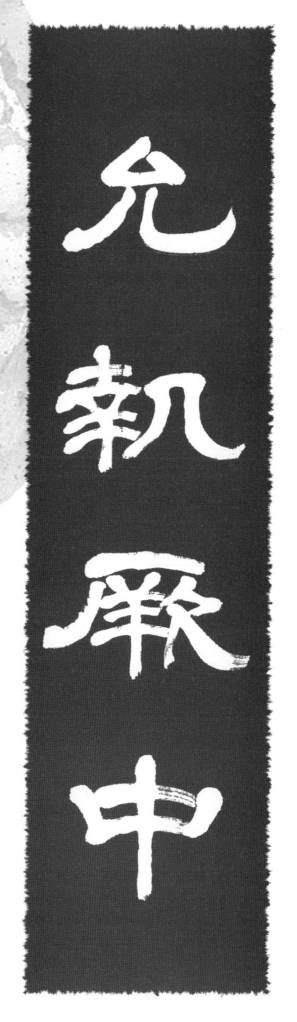

'윤집궐중' 은 정성을 다하여 중용을 준수해야 한다는 뜻이다.
《상서(尚書)・대우모(大禹謨)》에 다음과 같은 말이 있다.
"사람의 마음은 불안정하고, 진리의 마음은 미묘하기만 하다. 오직 한
마음으로 정도(正道)와 하나가 되고, 정성을 다하여 중용을 준수해야
한다."

"允執厥中"指言行符合不偏不倚的中正之道. 出自《尚書・大禹謨》:
"人心惟危, 道心惟微, 惟精惟一, 允執厥中."

hé guāng tóng chén

和　光　同　塵

화할화　　빛광　　한가지동　　티끌진

'화광동진'은 여러 개의 빛을 부드럽게 조화하여 더러운 티끌과 어울리도록 한다는 뜻으로, 칼끝은 드러내지 않고 세상과 다툼이 없이 평화롭게 처세하는 방법을 말한다.

《노자(老子)》56장에서 다음과 같이 말하였다

"여러 개의 빛을 부드럽게 조화하여 더러운 티끌과 어울리도록 한다."

"和光同塵"指不露鋒芒, 與世無爭的平和處世方法. 出自《老子》: "和其光 ; 同其塵."

wén zhì bīn bīn

文 質 彬 彬

무늬문　　바탕질　　빛날빈　　빛날빈

'문질빈빈' 은 형식과 내용이 서로 조화를 이룬다는 뜻으로, 본래는 우아하면서도 성실한 사람을 의미했으나, 나중에는 우아하고 충실한 문화를 형용하는 말로 쓰였다.

《논어(論語)・옹야(雍也)》에 다음과 같은 대목이 있다

"내용이 형식보다 앞서면 투박해지고, 형식이 내용보다 앞서면 화려해진다. 형식과 내용이 조화를 이루어야만 인격자라고 할 수 있다."

文質彬彬

"文質彬彬"原形容人旣文雅又樸實, 後形容人文雅有禮貌. 出自《論語・雍也》: "質勝文則野, 文勝質則史, 文質彬彬, 然後君子."

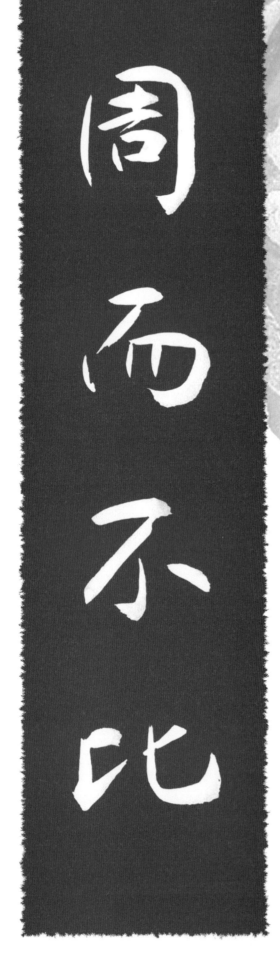

zhōu ér bù bǐ

周 而 不 比

두루주　말이을이　아닐불　무리질비

'주이불비'는 다른 사람과 두루 화합하여 지내면서도 패거리를 짓지 않는다는 뜻이다. 《논어(論語)·위정(爲政)》에 이런 대목이 있다. "공자가 말하길 '인격자는 다른 사람과 두루 화합하지만 패거리를 짓지 않는다. 소인배는 패거리만 짓고 두루 화합하지 않는다'라고 하였다.'"

"周而不比"指與衆相合, 但不做壞事. 出自《論語·爲政》:"子曰:'君子周而不比, 小人比而不周.'"

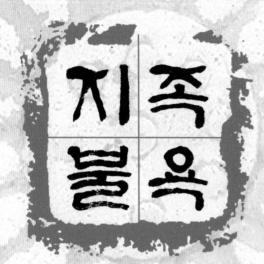

지족

불욕

zhī zú bù rǔ

知　足　不　辱
알지　　발족　　아닐불　　욕되게할욕

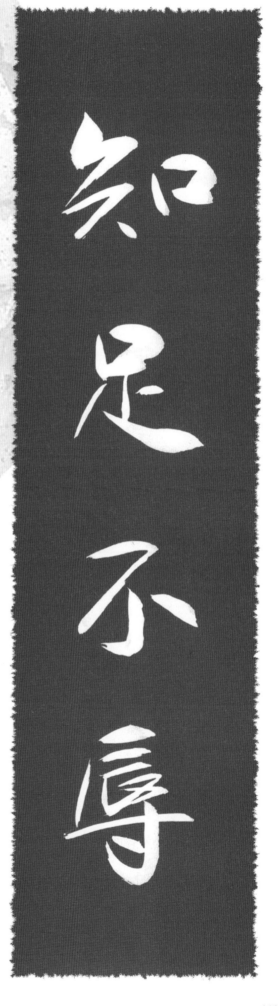

'지족불욕'은 만족할 줄 알면 모욕을 당하지 않는다는 뜻이다. 욕심
을 버리라는 가르침이다. 《도덕경》 44장에 이런 대목이 있다.
"만족할 줄 알면 모욕을 당하지 않고, 그칠 줄 알면 위태롭지 않으며
오래 평안할 수 있다."

"知足不辱"是說知道滿足就不會受到羞辱. 表示不要有貪心. 出自老子
《道德經》四十四章:"知足不辱, 知止不殆, 可以長久."

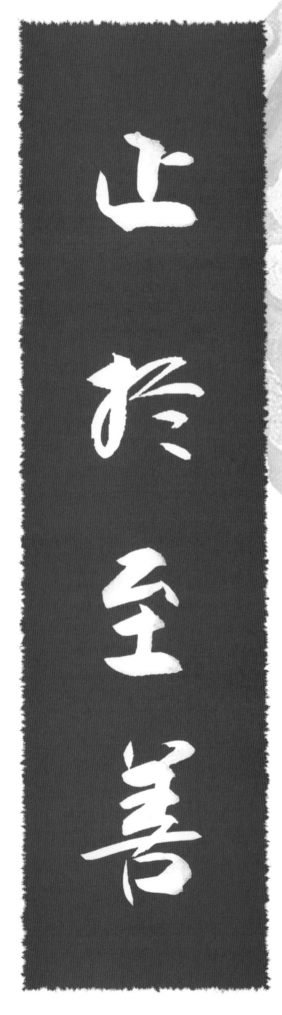

지어지선

zhǐ yú zhì shàn

止 於 至 善

이를지　어조사어　이를지　착할선

'지어지선' 은 최고 선의 경지에 이른다는 뜻한다. 《예기(禮記)·대학(大學)》에 다음과 같은 말이 있다. "대학의 목적은, 타고난 품성을 밝히고, 백성들을 사랑하며, 최고의 선에 도달하는 데 있다."

"止於至善"指處於最完美的境界. 出自西漢·戴聖《禮記·大學》: "大學之道, 在明明德, 在親民, 在止於至善."

포용편(包容篇)

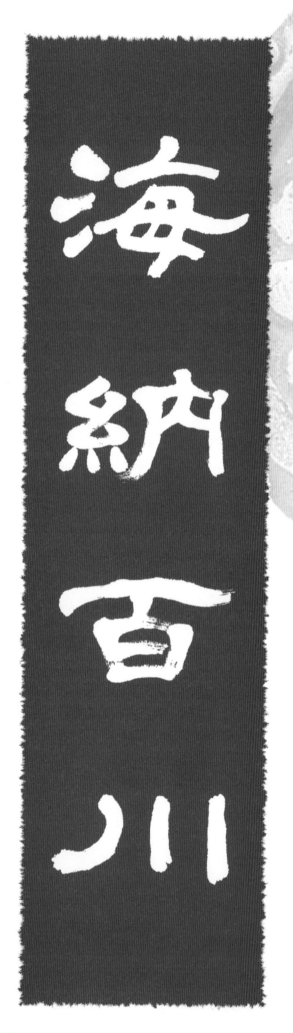

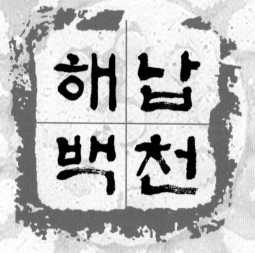

hǎi nà bǎi chuān

海 納 百 川

바다해　받아들일납　일백백　내천

'해납백천'은 바다가 수많은 냇물을 받아들인다는 뜻으로, 많은 것을 광범하게 포용하여 크게 완성하는 것을 비유한 말이다. 《진서(晉書) 원굉전(袁宏傳)》은 원굉(袁宏, 대략328~376)이 지은 《삼국명신서찬(三國名臣序贊)》를 인용하여 다음과 같이 말하였다.

"경산(景山)은 허풍을 떨고 괴이하였지만, 정취와 지향이 하나였다. 물질의 형태를 고려하지 않고 작은 것도 바다처럼 폭넓게 받아들였다. 남들과 조화를 이루지만 무조건 동조하지 않았으며 소통하면서도 함부로 섞이지 않았다." 여기서 말하는 경산(景山)은 서막(徐邈, 171~249)의 자(字)로서, 삼국시대 위(魏)나라 중신으로 조조(曹操)의 군사참모였다.

"海納百川"比喩包容的東西非常廣泛, 而且數量很大. 出自《晉書‧袁宏傳》: "景山恢誕, 韻與道合. 形器不存, 方寸海納. 和而不同, 通而不雜." 徐邈(字景山)早年任丞相(曹操)軍謀.

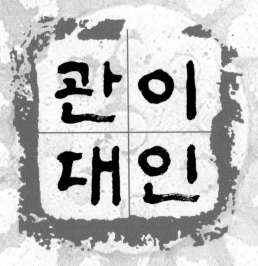

관이
대인

kuān yǐ dài rén

寬 以 待 人

너그러울관　써이　대접할대　사람인

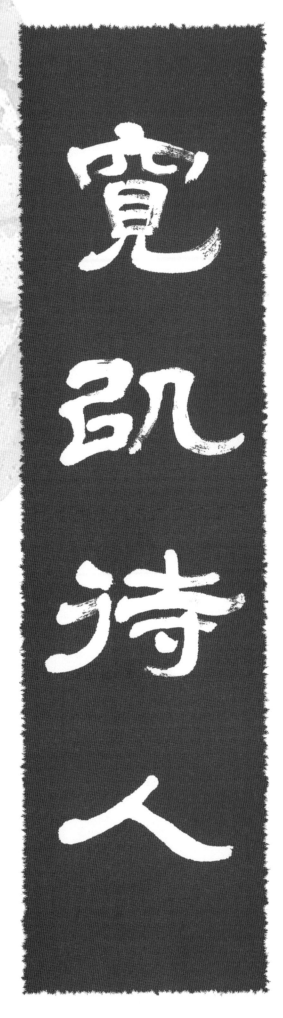

'관이대인'은 다른 사람을 관용으로 대한다는 뜻이다. 나관중(羅貫中, 대략 1330~1400)이 지은《삼국연의(三國演義)》제60회에 다음과 같은 대목이 있다

"제가 평소 알고 있는 유비(劉備)는 다른 사람을 관용으로 대하고, 부드러움이 강함을 이겨내기 때문에 영웅들이 그를 대적하지 못하는 것입니다."

"寬以待人"指待人寬厚大度. 出自明‧羅貫中《三國演義》第六十回:"某素知劉備寬以待人, 柔能克剛, 英雄莫敵."

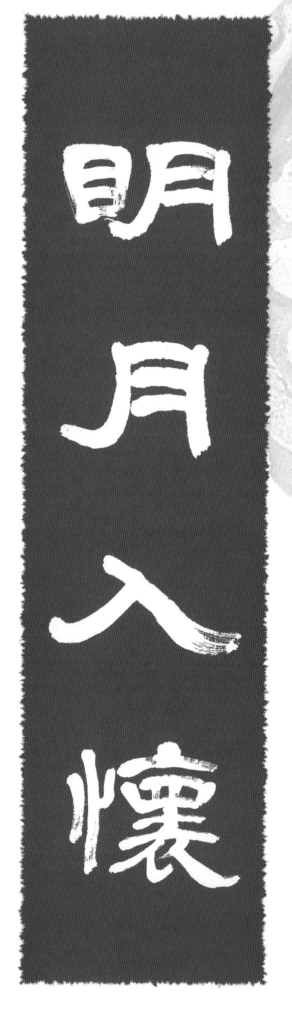

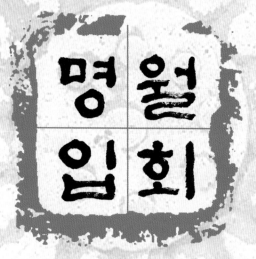

míng yuè rù huái

明　月　入　懷

밝을명　달월　들입　품을회

'명월입회'는 밝은 달을 가슴에 품다는 뜻으로, 밝은 정서를 지니고 있음을 비유한 말이다. 남조(南朝) 송(宋)나라의 포조(鮑照, 대략 415~466)가 지은 〈대회왕(代淮王)〉 시에 다음과 같은 구절이 있다.
"붉은 도성 구중궁궐 아홉 개의 금문,
밝은 달을 따라 그대의 품속으로 들어가고 싶네."

"明月入懷"比喻人心胸開朗. 出自南朝宋·鮑照《代淮王》詩: "朱城九門 門九閨, 願逐明月入君懷."

반구저기

fǎn qiú zhū jǐ

反 求 諸 己

되돌릴반 구할구 (之於의 합음)저 자기기

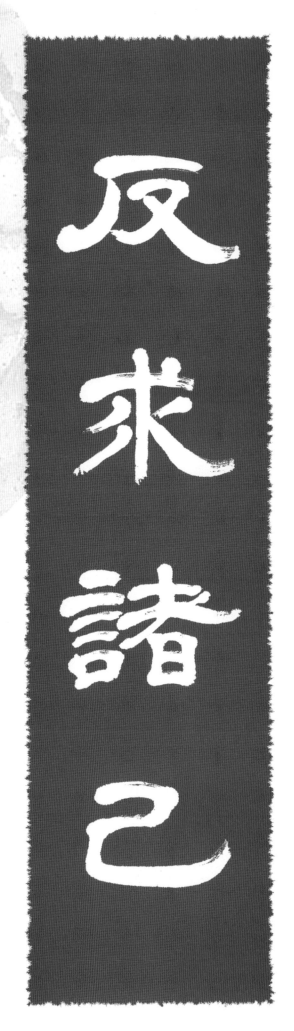

'반구저기' 는 모든 문제를 자신에게서 찾으라는 뜻이다.
《맹자(孟子)·이루상(離婁上)》에 다음과 같은 대목이 있다
"남을 사랑했는데 가까워지지 않거든 그 사랑을 반성하고, 남을 다스
렸는데 다스려지지 않거든 그 지혜를 반성하라. 남을 예의로 대했는
데 반응이 없거든 그 공경심을 반성하라. 실행하였는데 결과가 없거
든 돌아서 자신에게 요구하라. 그 자신이 반듯하면 세상 사람들이 몰
려온다."

"反求諸己"是說反過來在自己身上尋找原因. 出自《孟子·離婁上》:
"愛人不親, 反其仁；治人不治, 反其智；禮人不答, 反其敬. 行有不得
者, 皆反求諸己, 其身正而天下歸之."

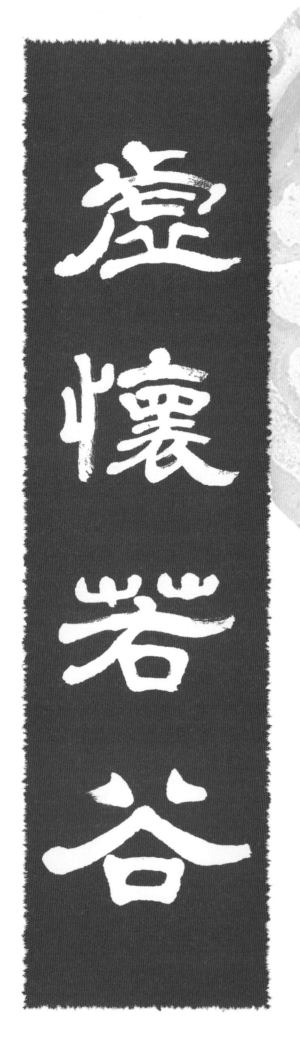

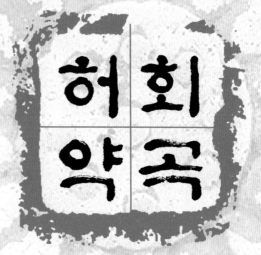

허회약곡

xū huái ruò gǔ

虛　懷　若　谷
빌허　품을회　같을약　골곡

'허회약곡'은 계곡처럼 텅 빈 가슴이라는 뜻으로, 매우 겸허하게 다른 사람의 의견을 받아들이는 것을 비유한다.
《도덕경(道德經)》15장에 다음과 같은 말이 있다.
옛날 도를 잘 터득한 사람은 미묘하고 그윽한 곳까지 이르러 그 깊이를 알 수가 없다. 알 수 없으므로 억지로 묘사하자면 겨울에 강을 건너면서 머뭇거리듯, 사방의 적이 두려워 조심하는 듯, 손님처럼 공손한 듯, 얼음이 녹아 풀어지는 듯, 통나무처럼 투박한 듯, 계곡처럼 텅비어 있는 듯, 탁한 물처럼 흐릿한 듯하다.

"虛懷若谷"形容十分謙虛, 能容納別人的意見. 出自《道德經·十五章》：" 古之善爲道者, 微妙玄通, 深不可識. 夫唯不可識, 故强爲之容；豫兮若冬涉川；猶兮若畏四鄰；儼兮其若客；渙兮其若將釋；敦兮其若樸；曠兮其若谷；混兮其若濁"

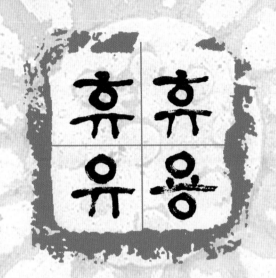

xiū xiū yǒu róng

休 休 有 容

편안할휴　편안할휴　있을유　용모용

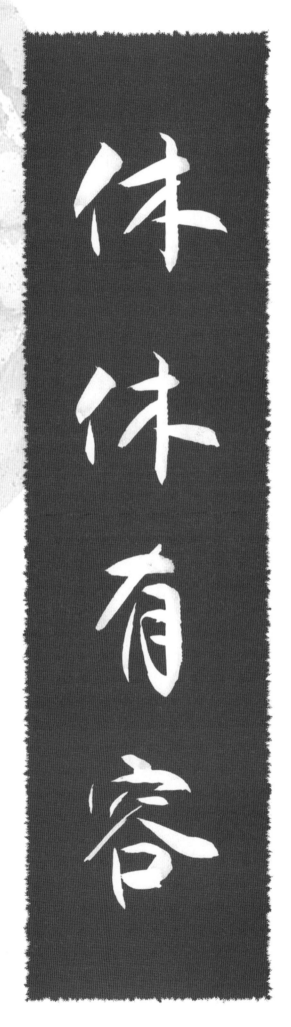

'휴휴유용'은 인격자의 관용과 도량을 형용한 말이다.
《상서(尚書)·진서(秦誓)》에 다음과 같은 말이 있다.
"한 강직한 신하처럼 매우 분명하게 자신의 의견을 제기한다. 비록 다른 재주는 없지만, 마음이 넉넉하여 다른 사람을 포용한다."

"休休有容"形容君子寬容而有氣量. 出自《尚書·秦誓》:"如有一介臣,斷斷猗, 無他技, 其心休休焉, 其如有容"

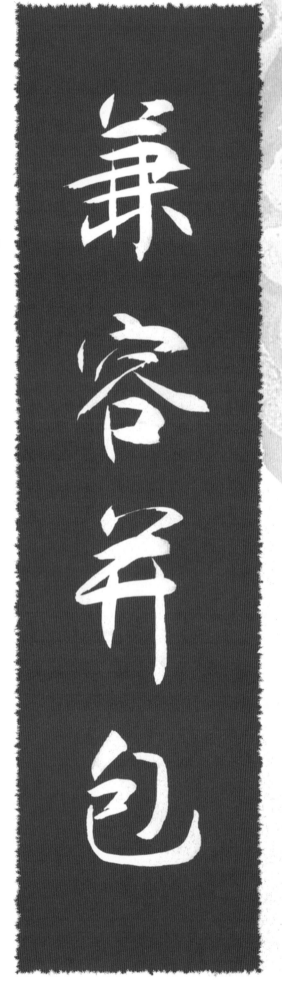

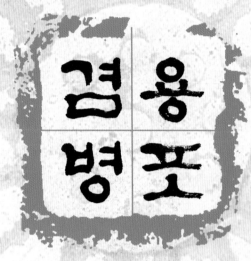

jiān róng bìng bāo

兼 容 並 包

겸할겸　받아들일용　아우를병　　쌀포

'겸용병포'는 다른 영역을 두루 받아들여 포용한다는 뜻이다.
《사기(史記)·사마상여열전(司馬相如列傳)》에 다음과 같은 기록이 있
다.
"그러므로 활달하게 움직여서 다른 영역을 두루 포용하고, 부지런히
사색하여 천지자연의 이치를 터득하였다."

"兼容並包"意思是把各個方面全都容納包括進來. 出自《史記·司馬相
如列傳》："故馳騖乎兼容並包, 而勤思乎參天貳地."

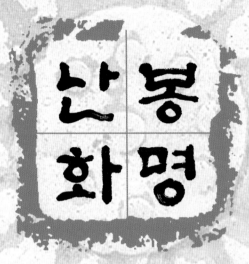

luán fèng hè míng

鸞鳳和鳴

난새난　봉새봉　화할화　울명

'난봉화명'은 난새와 봉황이 짝을 이르며 운다는 뜻으로, 부부의 화합을 비유한 말이다.

《좌전(左傳)·장공(莊公) 22년》에 이렇게 쓰여 있다.

"봉황이 날아가니, 맑은 소리를 내며 서로 울고 있다"

"鸞鳳和鳴"比喩夫妻和諧. 出自《左傳·莊公二十二年》: "是謂鳳凰於飛, 和鳴鏘鏘."

jiān shōu bìng xù

兼 收 並 蓄

겸할겸 거둘수 아우를병 쌓을축

'겸수병축'은 내용과 성질이 다른 것들을 받아들여 모이게 한다는 뜻이다.
한유(韓愈)는 《진학해(進學解)》에서 이렇게 말하였다.
"옥찰, 주사, 천마, 청지, 소 오줌, 말불 버섯, 낡은 북 가죽을 모두 모아 빠짐없이 사용하는 것이 의사의 뛰어난 처방이다."

"兼收並蓄"意思是指把不同內容, 不同性質的東西收下來, 保存起來.
出自韓愈《進學解》:"玉劄丹砂, 赤箭靑芝, 牛溲馬勃, 敗鼓之皮, 俱收並蓄, 待用無遺者, 醫師之良也."

심광체반

xīn guǎng tǐ pán

心　廣　體　胖

마음심　넓을광　몸체　클반

'심광체반'은 가슴을 활짝 열면 외모가 편안해진다는 뜻이다. 나중에는 마음과 감정이 유쾌하고 거리낌이 없어 몸이 살찐다는 뜻으로 사용된다.

《예기(禮記)·대학(大學)》에 다음과 같은 말이 있다.

"부유함은 집을 윤택하게 만들고, 인격은 마음을 윤택하게 만들며, 가슴을 활짝 열면 외모가 편안해진다."

"心廣體胖"指人心胸開闊, 外貌安詳. 後用來指心情愉快, 無所牽掛, 因而人也發胖. 出處爲西漢·戴聖《禮記·大學》: "富潤屋, 德潤身, 心廣體胖."

무본편(務本篇)

숭본억말

chóng běn yì mò

崇本抑末
높을숭 밑본 누를억 끝말

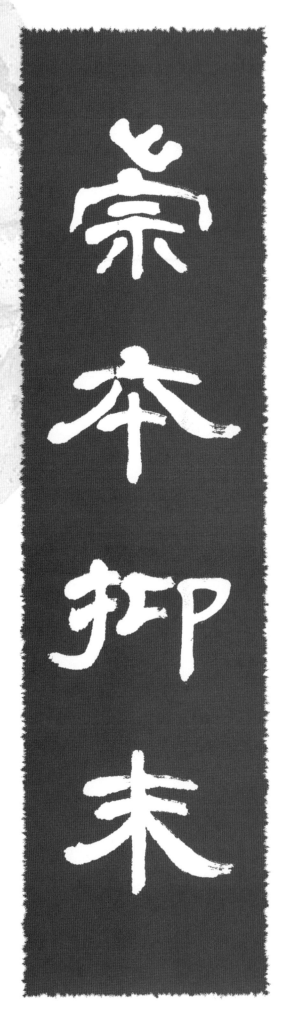

'숭본억말'은 근본을 중시하고 말엽적인 것을 억제해야 한다는 뜻이다.
《삼국지(三國志)·위지(魏志)·사마지전(司馬芝傳)》에 다음과 같은
기록이 있다.
"제왕의 통치는 근본을 중시하고 말엽적인 것을 억제하는 데 있습니
다. 농사에 힘쓰고 양식을 중시해야 합니다. 《예기(禮記)·왕제(王
制)》에 '3년 먹을 양식을 비축하지 못하면, 그 나라는 나라가 아니다.'
라고 했습니다."

"崇本抑末"卽注重根本, 輕視枝末. 出自《三國志·魏志·司馬芝
傳》:"王者之治, 崇本抑末, 務農重穀. 王制:'無三年之儲, 國非其國也.'"
按:司馬芝曾任廣平縣(縣治在今邯鄲市鷄澤縣舊城營一帶)令.

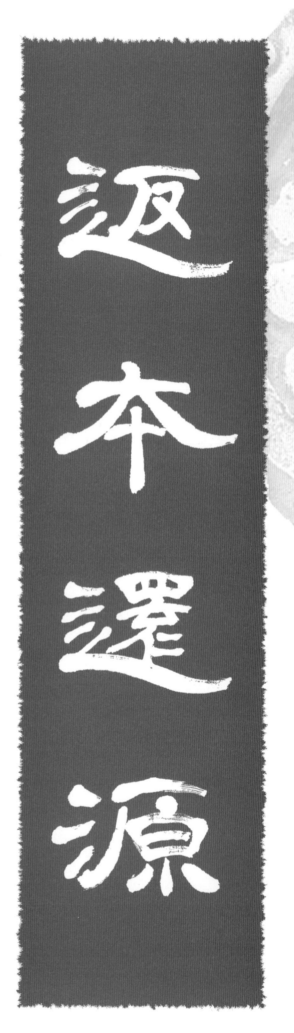

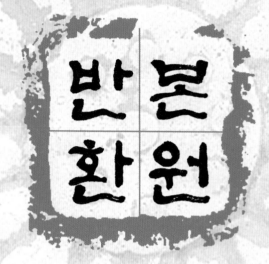

fǎn běn huán yuán

返　本　還　源

돌아올반　밑본　돌아올환　근원원

'반본환원'은 본래로 다시 돌아간다, 혹은 미혹으로부터 빠져나와야
한다는 뜻이다.

송(宋)·석보제(釋普濟)가 지은《오등회원(五燈會元)·보봉문선사법
사(寶峰文禪師法嗣)》에 다음과 같은 대목이 있다

"한 해가 막 끝나려고 하는데, 만리에서 아직 집으로 돌아가지 못한
사람이 있구나. 대중은 언제나 타향을 떠도는 손님이니, 아직도 본래
의 자리로 돌아가려는 자가 있구나?"

"返本還源"意思是指返回原地. 出自宋·釋普濟《五燈會元·寶峰文禪
師法嗣》: "一年將欲盡, 萬里未歸人, 大衆總是他鄉之客, 還有返本還
源者麼?"

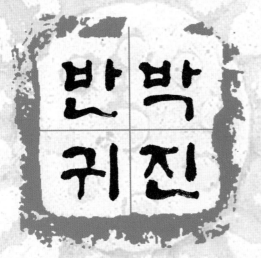

반박귀진

fǎn pú guī zhēn

返璞歸眞

돌아올반　옥돌박　돌아갈귀　참진

'반박귀진'은 외형을 꾸미지 말고 본래의 질박한 상태로 돌아가라는 뜻이다.

《전국책(戰國策)·제책(齊策)四》에 이런 말이 있다.

"진실하고 질박함으로 돌아가면 평생 동안 모욕을 당하지 않는다."

"返璞歸眞"卽去掉外在的裝飾, 恢復原來的質樸狀態. 出自《戰國策齊策四》"歸眞返璞, 則終身不辱."

yǐn shuǐ sī yuán

飲 水 思 源
마실음 　 물수 　 생각사 　 근원원

'음수사원'은 물을 마시면서 샘물의 고마움을 잊지 않는다는 뜻으로,
근본을 잊지 않는 것을 비유한 말이다.
유신(庾信, 513~581)은《징조곡(徵調曲)》에서 이렇게 읊었다.
"열매를 따는 사람은 그 나무를 생각하고,
물을 마시는 자는 그 샘물을 생각한다."

"飲水思源"比喩不忘本. 出自南北朝·庾信《徵調曲》:"落其實者思其
樹;飲其流者懷其源."

근심
근엽 심무

gēn shēn yè mào

根 深 葉 茂

뿌리근 깊을심 잎엽 우거질무

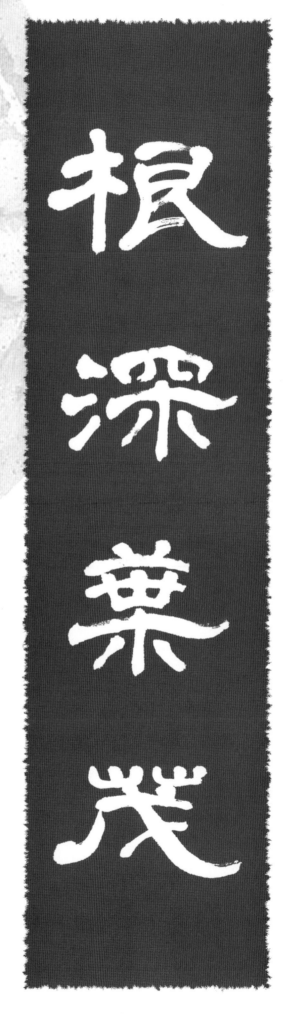

'근심엽무'는 뿌리가 깊으면 잎이 무성하다는 뜻으로, 기초가 견고하여야 흥성하고 발전할 수 있다는 것을 비유한 말이다.

당(唐)·현종(玄宗) 이융기(李隆基, 685~762)는《기의당송서(起義堂頌序)》에서 이렇게 말하였다.

"(한편) 은덕을 베풀면서 명령을 내리고, 하늘의 명령을 받들어 나라를 세웠다. 샘이 깊으면 물길이 멀리 흐르고, 뿌리가 튼튼하면 잎이 무성하다. 하늘과 인간의 호응이 어찌 서로 멀리 있다고 하겠는가?"

"根深葉茂"比喩基礎牢固, 就會興旺發展. 出自唐·唐玄宗李隆基(685~762)《起義堂頌序》"若夫修德以降命；奉命以造邦；源浚者流長；根深者葉茂；天人報應；豈相遠哉."

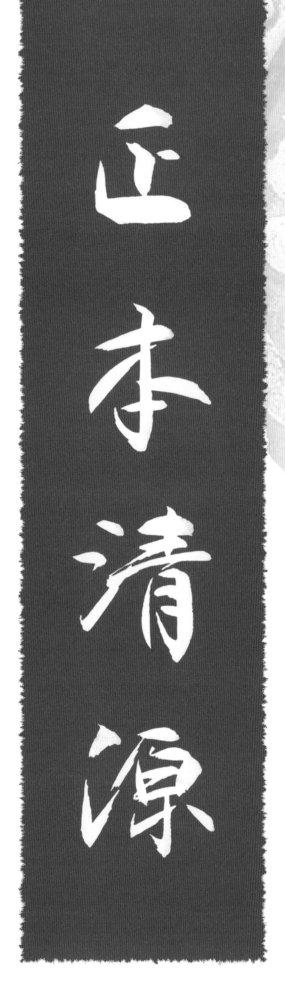

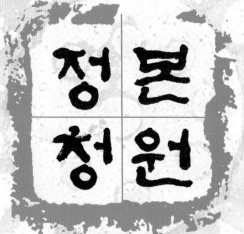

정본
청원

zhèng běn qīng yuán

正　本　清　源

바를정　밑본　맑을청　근원원

'정본청원'은 일을 함에 근본을 바르게 하고 근원을 맑게 해야 한다
는 것을 비유하고 있다.
《한서(漢書)·형법지(刑法志)》에 다음과 같은 기록이 있다.
"어떻게 하면 근본을 바르게 하고 근원을 맑게 하는 원론만을 고려하
여 법령을 수정할 수 있을까?"

"正本清原"比喻從根本上加以整頓清理. 出自《漢書·刑法志》: "豈宜
惟思所以清原正本之論, 刪定律令."

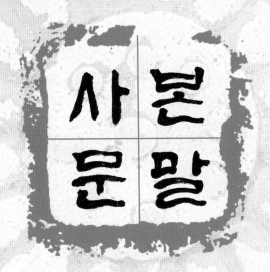

사본문말

shě běn wèn mò

捨 本 問 末

버릴사　밑본　물을문　끝말

'사본문말'은 근본을 버리고 부차적인 것을 따진다는 뜻이다.
《전국책(戰國策)·제책(齊策)四》에 다음과 같은 역사 이야기가 있다.
제왕(齊王)이 사신을 보내 조위후(趙威后)의 안부를 물었다.
아직 서신을 열지도 않았는데, 위후가 사신에게 물었다.
"농사 역시 별 일 없는가?"
그러자 사신은 기분이 좋지 않아 말하였다.
"지금 저는 사신의 임무를 받들고 위후께 왔는데, 지금 (저희) 왕에 대
해 묻지 않으시고, 먼저 농사와 백성에 대하여 물으시니, 어찌 천한 것
을 먼저 묻고 존귀한 것을 나중에 물으십니까?"
그러자 위후가 말하였다.
"그렇지 않다. 만약 농사가 안되면 어찌 백성이 있을 수 있는가? 만약
백성이 없다면, 어찌 군주가 있을 수 있는가? 어찌 근본적인 것을 버
리고 부차적인 것을 물었다고 따지는 겐가?"

"捨本問末"意思是分不淸主次, 抛棄了主要的. 出自《戰國策·齊策四》
："齊王使使者問趙威后. 書未發, 威后問使者曰：'歲亦無恙耶？'使者
不說, 曰：'臣奉使使威后, 今不問王, 而先問歲與民, 豈先賤而後尊貴
者乎？'威后曰：'不然. 苟無歲, 何以有民？苟無民, 何以有君？故有
問捨本而問末者耶？'"

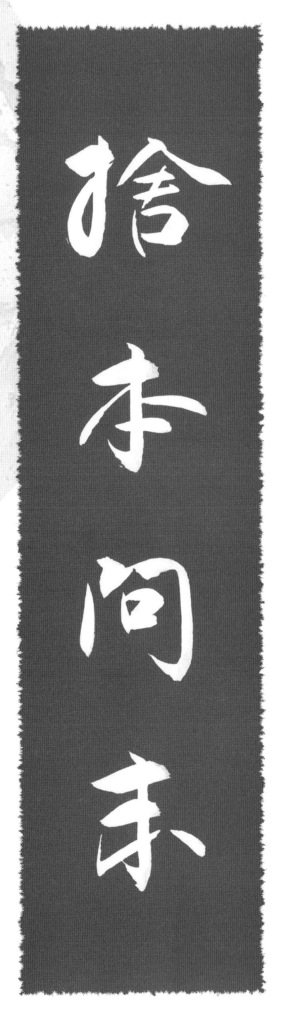

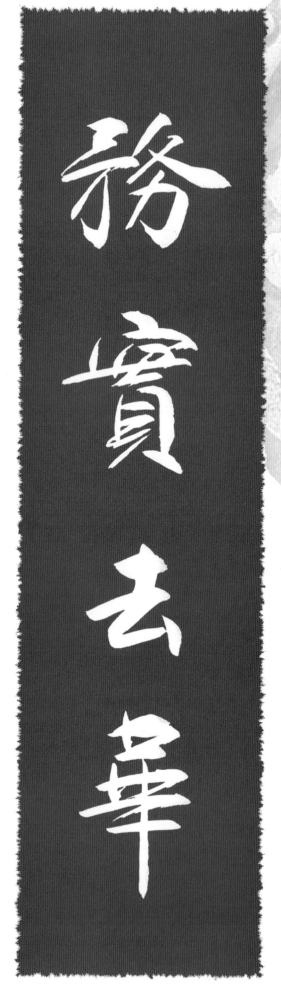

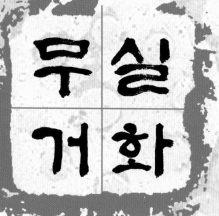

무실거화

wù shí qù huá

務 實 去 華

힘쓸무 실제실 갈거 화려할화

'무실거화'는 실제에 힘을 쓰고 겉의 화려함을 버리라는 뜻이다.
송(宋)·범중엄(範仲淹, 989~1052)은《몽이양정부(蒙以養正賦)》에서
이렇게 말하였다.
"실제를 힘쓰고 화려함을 버리자. 인격을 키우는 방법이 바로 여기에
있다. (바깥 사물을) 듣지도 보지도 말자. 이것이 청렴함을 키우려는
뜻에 부응하는 것이다."

"務實去華"即講究實際, 除掉浮華. 出自宋·範仲淹《蒙以養正賦》："務
實去華, 育德之方斯在 ; 反聽收視, 養恬之義相應."

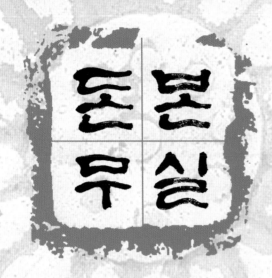

돈본무실

dūn běn wù shí

敦 本 務 實

도타울돈　밑본　힘쓸무　실제실

'돈본무실'은 근본을 숭상하고 실제를 중시한다는 뜻이다.
명(明)·장거정(張居正, 1525~1582)은《한림원독서설(翰林院讀書
說)》에서 다음과 같이 말하였다
"이 사람들아! 근본과 실제에 힘을 쏟을 생각을 하지 않고, 자릴구레
한 몸으로 천하의 중책을 맡으려 하는 겐가."

"敦本務實"即崇尙根本, 注重實際. 出自明·張居正《翰林院讀書說》:
"二三子不思敦本務實, 以眇眇之身, 任天下之重."

gēn shēn dǐ gù

根　深　柢　固
뿌리근　　깊을심　　뿌리저　　굳을고

'근심저고'는 뿌리가 깊고 단단하다는 뜻으로, 기초가 튼튼하면 어떤 경우에도 흔들리지 않는다는 것을 비유한 말이다.

《한비자(韓非子)·해로(解老)》에 다음과 같은 말이 있다.

"뿌리가 견고해야 성장하고, 뿌리가 깊어야 오래 번창한다."

"根深柢固"比喻基礎穩固, 不容易動搖. 出自戰國·韓非《韓非子·解老》: "柢固則生長, 根深則視久." 按 : 韓非乃荀子學生.

인격편(人格篇)

경재중의

qīng cái zhòng yì

輕　財　重　義
가벼울경　재물재　중시할중　옳을의

'경재중의'는 재물을 가볍게 여기고 도의를 중시한다는 뜻이다.
한(漢)·원왕황후(元王皇后)《사공손홍자손당위후자작조(賜公孫弘子孫當爲后者爵詔)》에서 이렇게 말하였다
"황제를 보좌하는 측근 대신은 몸소 검소함을 실천하고, 재물을 가볍게 여기고 도의를 중시하며, 일을 분명하게 처리해야 한다."

"輕財重義"指輕視財利而看重道義. 出自漢·元王皇后《賜公孫弘子孫當爲后者爵詔》:"股肱宰臣, 身行儉約, 輕財重義, 較然著明." 按:孝元王皇後卽王政君, 魏郡元城縣(今河北邯鄲市大名縣)人.

144

견이사의

jiàn lì sī yì

見 利 思 義
볼견 이익이 생각사 옳을의

'견이사의'는 이익을 만났을 때 정의를 생각해야 한다는 뜻이다.
《논어(論語)·헌문(憲問)》에 다음과 같은 말이 있다.
"이익을 만났을 때는 정의를 생각해야 하고, 위기를 만났을 때 생명을
내어주어야 한다. 오랫동안 곤경에 처했을 때 평소의 약속을 잊지 말
아야만 인격을 갖춘 사람이 될 수 있다."

"見利思義"意思是指看到貨財, 要想到道義. 出自《論語·憲問》: "見利
思義, 見危授命, 久要不忘平生之言, 亦可以爲成人矣."

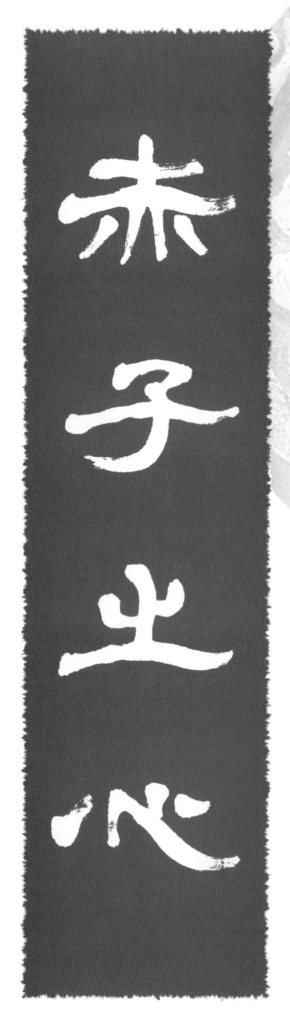

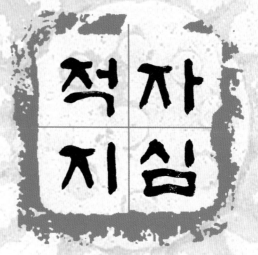

적자지심

chì zǐ zhī xīn

赤 子 之 心

붉을적 아들자 어조사지 마음심

'적자지심'은 갓난 아이의 마음이란 뜻으로, 순수하고 선량한 마음을 비유한 말이다.

《맹자(孟子)·이루하(離婁下)》에 이런 말이 있다.

"대인은 갓난 아이의 마음을 잃지 않는 사람이다."

"赤子之心"比喻人心地純潔善良. 出自《孟子·離婁下》："大人者；不失其赤子之心者也."

146

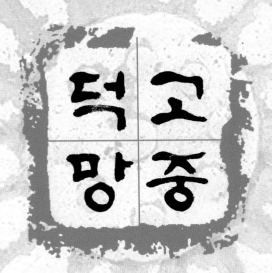

덕고
망중

dé gāo wàng zhòng

德　高　望　重
덕덕　높을고　바랄망　무거울중

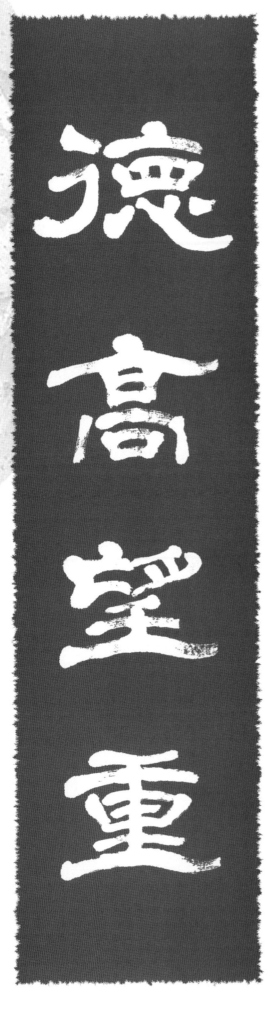

'덕고망중'은 인격이 고상하고 명망이 높다는 뜻이다.
《진서(晉書)·간문삼자전(簡文三子傳)》에 다음과 같은 기록이 있다.
"원현(元顯)은 예관의 선물 하사를 풍자한 것 때문에 인격이 고상하
고 명망이 높아졌고, 관리들의 규칙을 기록한 것 때문에 내외 관료들
이 모두 그에게 호응하고 매우 존경하였다.

"德高望重"指品德高尚, 聲望很高. 出自《晉書·簡文三子傳》: "元顯因
諷禮官下儀, 稱已德隆望重, 既錄百揆, 內外群僚皆應盡敬."

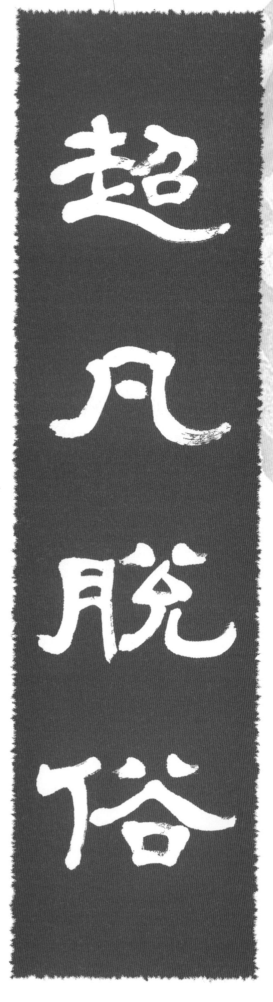

chāo fán tuō sú

超 凡 脫 俗

넘을초 평범할범 벗을탈 세속속

'초범탈속'은 본래 도가(道家)의 용어로서, 일반 대중과 달리 세속의 명리를 초월한 고아한 경지를 말한다.

명(明) 도륭(屠隆, 1543~1605)은 《채호기(綵毫記)·예식분양(預識汾陽)》에서 다음과 같이 말하였다

"이 사람의 용모는 기이하고 위대하며, 풍골은 보통사람을 초월한다."

그리고 진(晉)·갈홍(葛洪, 284~364)은 《포박자(抱朴子)·등섭(登涉)》에서 다음과 같이 묘사하였다.

"재주가 미천하고 평범한 사람이면서 세속의 명리를 초월했다고 자신을 평가한다."

"超凡脫俗"道家術語. 指與衆不同, 脫世俗的高雅境界. 出自明屠隆《綵毫記·預識汾陽》: "此人相貌奇偉, 風骨超凡." 晉·葛洪《抱朴子·登涉》: "近才庸夫, 自許脫俗."

탁이불군

zhuó ěr bù qún

卓 爾 不 群

높을탁　이러할이　아닐불　무리군

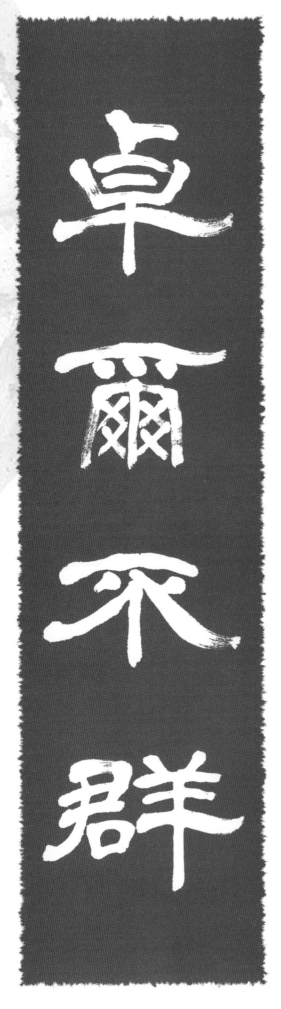

'탁이불군'은 재주와 인격이 보통사람을 초월한다는 뜻이다.
반고(班固)의《한서(漢書)‧경십삼왕전찬(景十三王傳贊)》에 다음과
같은 기록이 있다.
"인격이 고상한 사람은 대중과 확연하게 다르다. 하간헌왕(河間獻王)
이 여기에 가깝다."

"卓爾不群"指才德超出尋常, 與衆不同. 出自東漢‧班固《漢書‧景十
三王傳贊》: "夫唯大雅, 卓爾不群, 河間獻王近之矣."

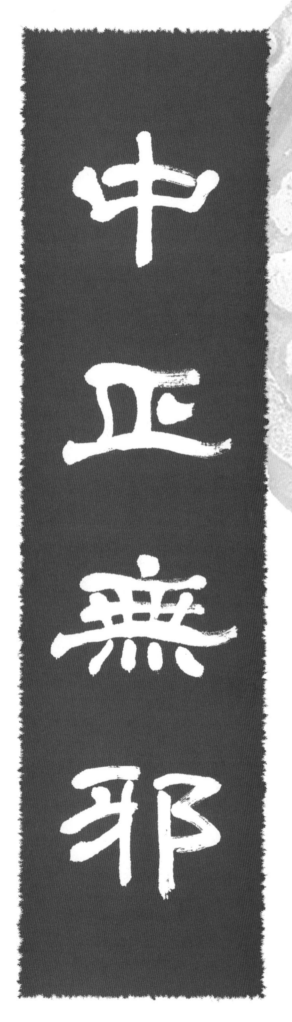

중정
무사

zhōng zhèng wú xié

中　正　無　邪

가운데중　바를정　없을무　간사할사

'중정무사'는 중립적이고 정직하며 사악한 생각을 하지 않는다는 뜻이다.

《예기(禮記)·악기(樂記)》에 다음과 같은 말이 있다.

"중립적이고 정직하면서 사악한 생각을 하지 않는 것이 예의 본질이다."

"中正無邪"意爲正直而沒有邪念. 出自西漢·戴聖《禮記·樂記》: "中正無邪, 禮之質也."

공정
무사

gōng zhèng wú sī

公 正 無 私

공변될공 　 바를정 　 없을무 　 사사사

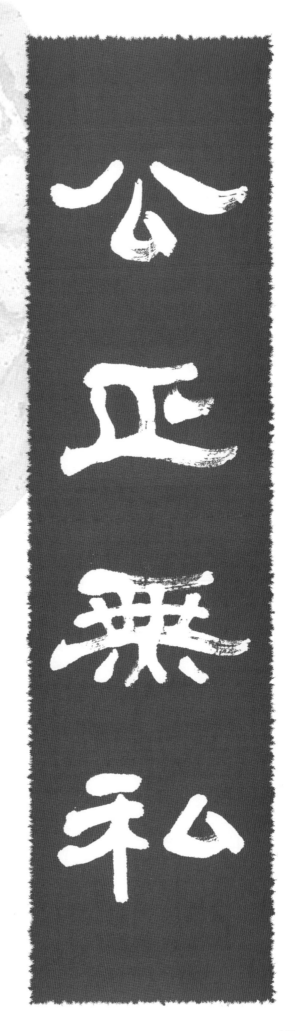

'공정무사'는 공정하게 일하고 사심이 없다는 뜻이다.

《순자(荀子)·부(賦)》에 다음과 같은 말이 있다.

"짙은 어둠이 빛을 가리면 해와 달이 숨어버린다. 사심이 없이 공정
하게 처리했는데, 도리어 전횡을 자행했다고 한다."

"公正無私"指做事公正, 沒有私心. 出自《荀子·賦》: "幽暗登昭. 日月
下藏. 公正無私, 反見縱橫."

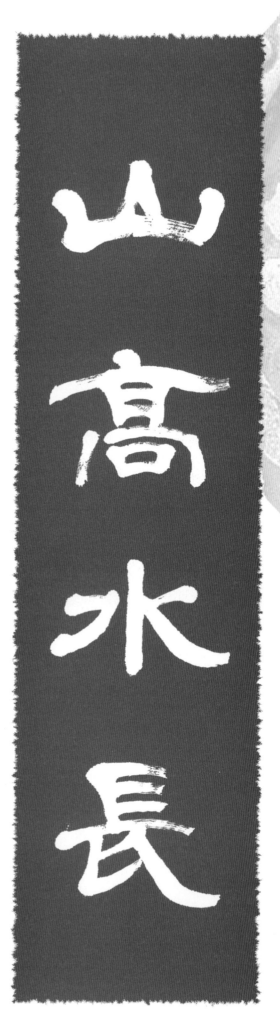

shān gāo shuǐ cháng

山　高　水　長

뫼산　　높을고　　물수　　긴장

'산고수장'은 산은 높고 물은 길다는 뜻인데, 산처럼 높고 물처럼 유장한 풍모와 명성을 비유하는 말이다. 후에는 도타운 은덕과 높은 온정을 의미하기도 한다.

이백(李白, 701~762)은《상양대첩(上陽臺帖)》에서 이렇게 말하였다

"산이 높고 물줄기가 길며, 물상이 천만 가지로다.

능숙한 표현력이 없는데도, 맑고 씩씩한 기운이 모두 드러났구나.

18일 상양대에서 이태백 쓰다"

또한 송(宋)의 범중엄(范仲淹, 989~1052)은《엄선생사당기嚴先生祠堂記》에서 한무제의 친구였던 엄광(嚴光)의 풍모를 찬양하였다.

"구름 속 산 푸르고, 강물은 넘실넘실.

선생의 풍모는 산처럼 높고 물처럼 유장하구나."

"山高水長"原比喻人的風範或聲譽像高山一樣永遠存在, 後比喻恩德·情意深厚. 出自唐·李白《上陽臺帖》: 山高水長, 物象千萬, 非有老筆, 清壯可窮. 十八日, 上陽臺書, 太白.

宋·范仲淹《嚴先生祠堂記》: 雲山蒼蒼, 江水泱泱. 先生之風, 山高水長.

152

견정불투

jiān zhēn bù yú

堅 貞 不 渝

굳을견 곧을정 아닐불 달라질투

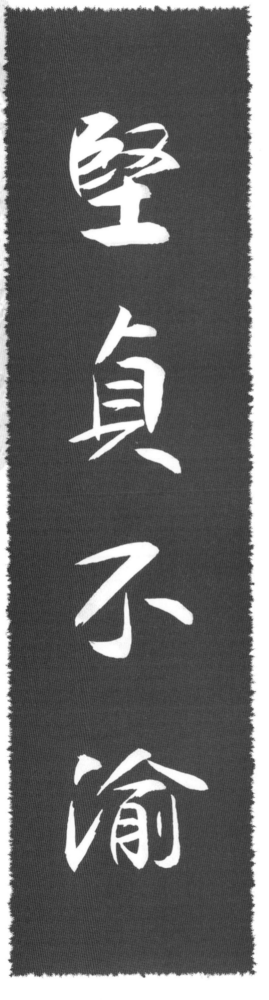

'견정불투'는 지조를 굳게 지켜 결코 바꾸지 않았다는 뜻이다.
서지(徐遲, 1914~1996)는《모란(牡丹)》에서 이렇게 말하였다
"그녀들은 굴복하지 않았고, 지조를 굳게 지켜 전혀 변절하지 않았다.
어떤 시련도 그녀들을 흔들 수 없었다."

"堅貞不渝"意思是堅守節操, 決不改變. 出自徐遲《牡丹》: "她們不屈不
撓·堅貞不渝, 任何考驗不足以動搖她們."

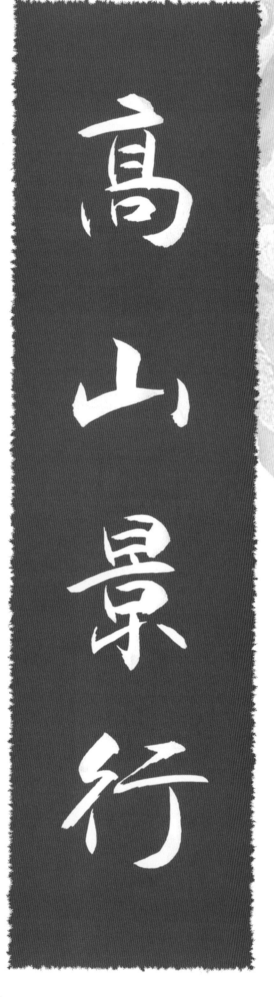

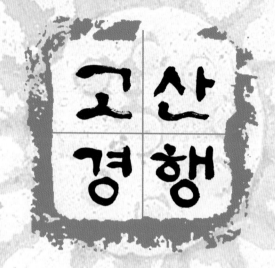

gāo shān jǐng xíng

高 山 景 行

높을고　　뫼산　　우러러볼경　　갈행

'고산경행'은 행위가 정당하고 명백함을 비유한 말이다. 본받을만한 숭고한 덕행을 가리킨다.

《시경(詩經)·소아(小雅)·차할(車舝)》에 다음과 같은 구절이 있다.

높은 산 같은 인격을 추앙하며 정정당당하게 행동하네.

네 마리 말이 나란히 달리고,

여섯 개의 말고삐가 거문고처럼 연결되어 있네.

저기 수레 속에 신부가 보이니, 나의 마음이 위로가 되네.

또한 조비(曹丕, 187~226)는 《우여종요서(又與鍾繇書)》에서 이렇게 말하였다

"비록 인격이 있는 군자가 아니면, 시인이라 할 수 없다. 높은 산 같은 인격과 정정당당한 행동이라야 남몰래 추앙을 받는다."

"高山景行"比喻行爲正大光明. 指值得效仿的崇高德行. 語出《詩經·小雅· 車舝》:

"高山仰止, 景行行止. 四牡騑騑, 六轡如琴. 覯爾新婚, 以慰我心."

三國·魏·曹丕《又與鍾繇書》:"雖德非君子, 義無詩人, 高山景行, 私 所仰慕."

154

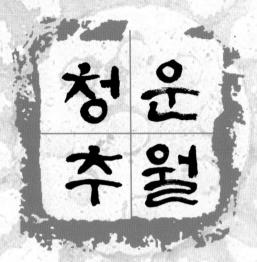

청운
추월

qíng yún qiū yuè

晴　雲　秋　月
갤청　구름운　가을추　달월

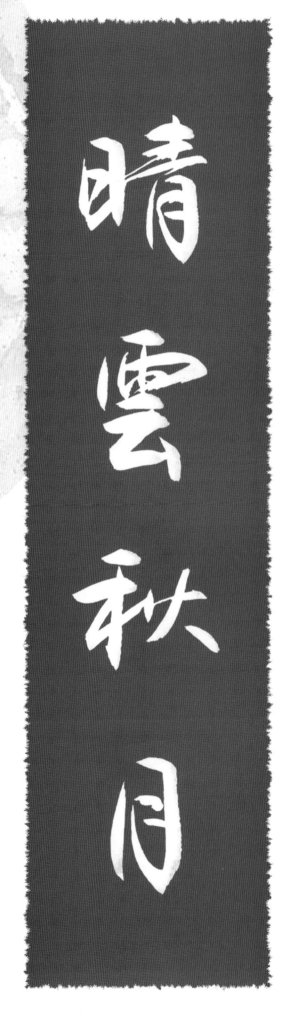

'청운추월'은 비개인 구름 속에 나타난 달이란 뜻으로, 품은 뜻이 고
결하고 밝음을 비유한다.
《송사(宋史)·문동전(文同傳)》에 이런 기록이 있다.
"여가(與可: 文同, 1018~1079)는 마음속의 기운이 자유분방하여 마치
비 개인 구름 속에서 나타난 가을 달이 티끌조차 붙지 않은 것과 같
다."

"晴雲秋月"比喩人胸襟高潔明朗. 出自《宋史·文同傳》: "與可襟韻灑
落, 如晴雲秋月, 塵埃不到."

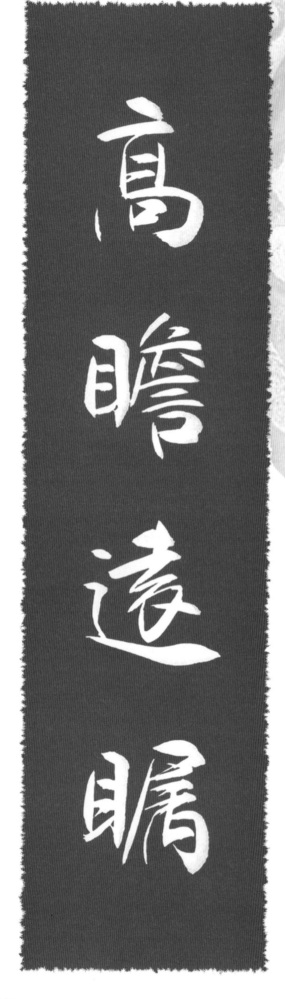

gāo zhān yuǎn zhǔ

高　　瞻　　遠　　矚
높을고　볼첨　멀원　볼촉

'고첨원촉'은 높은 곳에 서서 멀리 바라본다는 뜻으로, 원대한 안목을 비유한다.

왕충(王充)은《논형(論衡)·별통편(別通篇)》에서 다음과 같이 말하였다.

"문을 닫고 뜻을 감추며, 높이 바라보지 않는 자는 죽은 사람의 무리로다."

"高瞻遠矚"站得高, 看得遠. 比喩眼光遠大. 出自漢·王充《論衡·別通篇》："夫閉戶塞意, 不高瞻覽者, 死人之徒也哉." 按：王充祖籍魏郡元城(今河北邯鄲市大名縣), 系元城王氏(由王賀開基)之後.

hào rán zhèng qì

浩 然 正 氣

클호 그러할연 바를정 기운기

'호연정기'는 정정당당하고 강직한 기운을 말한다.
《맹자(孟子)·공손추(公孫丑)上》에 다음과 같은 대목이 있다.
공손추(公孫丑)가 "감히 묻겠습니다. 선생님은 무엇을 잘하시는지
요?"라고 묻자, 맹자가 말하였다.
"나는 남의 말을 잘 알아듣고, 나는 호연지기를 잘 키운다네."
"호연지기가 무엇인지 감히 묻사옵니다."
"설명하기 어렵다. 호연지기는 가장 크고 가장 강력하여 반듯함을 가
지고 키우면 방해를 받지 않고 온 천지를 가득 채울 것이다. 정의와 도
리의 도움을 받으면 호연지기는 쪼그라들지 않을 것이다. 이것은 정
의가 응축하여 생기는 것이기 때문에 한 두 번의 일로 우연하게 얻어
지는 것이 아니다. 마음속에서 가득 차지 않으면 기세가 위축된다."
《금병매전기(金瓶梅傳奇)》제2회에 이런 말이 있다.
"쩌렁쩌렁한 말과 정정당당하고 강직한 기운은 왕세정(王世貞)을 감
동시켰고, 오랫동안 깊이 사색하고 귀에 가까이 대고 낮게 말하도록
만들었다."

"浩然正氣"指正大剛直的氣勢. 出自《孟子公孫丑上》. 公孫丑問曰："敢
問夫子惡乎長？"曰："我知言, 我善養吾浩然之氣."敢問何謂浩然之
氣？"曰："難言也. 其爲氣也, 至大至剛, 以直養而無害, 則塞於天地之
間. 其爲氣也, 配義與道；無是, 餒也. 是集義所生者, 非義襲而取之也.
行有不慊於心, 則餒矣.
《金瓶梅傳奇》第二回："鏗鏘話語, 浩然正氣, 使世貞爲之所震, 沉思良
久, 附耳低低說出一番話語."

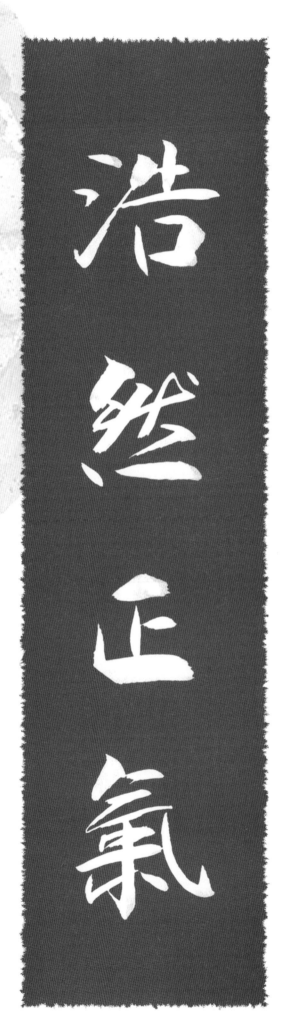

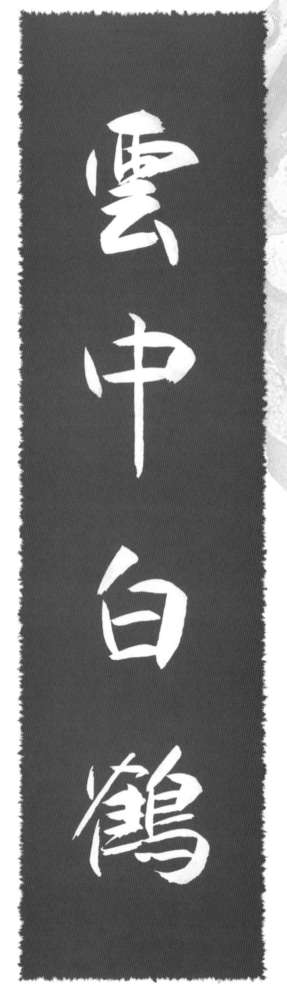

yún zhōng bái hè

雲 中 白 鶴
구름운　가운데중　흰백　학학

'운중백학'은 구름 속을 나는 하얀 학을 뜻하는 것으로, 의지와 행동이 고결한 사람을 비유한다.

《삼국지(三國志)·위지(魏志)·병원전(邴原傳)》에서 배송지(裴松之, 372~451)는 《원별전(原別傳)》을 인용하여 다음과 같이 말하였다.

"병군(邴君)이 말한 구름 속을 나는 하얀 학은 메추리 그물로 잡을 수 있는 것이 아니다."

雲中白鶴

"雲中白鶴"比喩志行高潔的人. 出自《三國志·魏志·邴原傳》裴松之注引《原別傳》："邴君所謂雲中白鶴, 非鶉鷃之網所能羅矣."

158

huò dá dà dù

豁 達 大 度

뚫린골활　통달할달　큰대　법도도

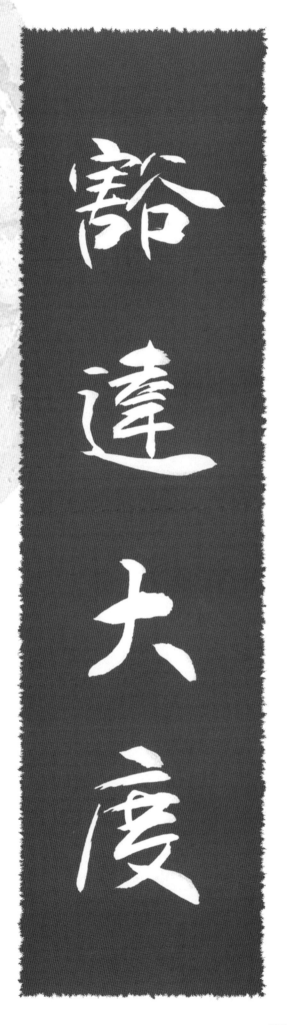

'활달대도'는 마음이 호탕하여 남과 잘 융합하는 사람을 형용하는 말이다.

반악(潘岳, 247~300)은《서정부(西征賦)》에서 다음과 같이 노래하였다.

"한나라 고조(高祖 유방劉邦)가 홍성한 것을 보면 그가 비단 총명하고 용맹한 것뿐 아니라 마음이 호탕하여 남과 잘 융합하였기 때문이다."

豁達大度

"豁達大度"形容人寬宏開通, 能容人. 出自晉・潘岳《西征賦》: "觀夫漢高之興也, 非徒聰明神武, 豁達大度而已也."

견인

불발

jiān rèn bù bá

堅　　韌　　不　　拔
굳을견　질길인　아닐불　뺄발

'견인불발'은 신념이 굳건하고 의지가 강하여 흔들리지 않는다는 뜻
이다. 소식(蘇軾, 1037~1101)은《조착론(晁錯論)》에서 다음과 같이 말
하였다.

"옛날에 큰일을 하는 사람은 시대를 뛰어넘는 재능을 가졌을 뿐 아니
라 흔들리지 않는 군건한 의지를 가지고 있었다."

"堅韌不拔"形容信念堅定, 意志頑强, 不可動搖. 出自宋・蘇軾《晁錯論》
:"古之立大事者, 不惟有超世之才, 亦必有堅韌不拔之志.".

여직강의

lì zhí gāng yì

厲直剛毅
엄할려 곧을직 군셀강 군셀의

'여직강의'는 엄숙하고 정직하며 강직하고 군건하다는 뜻이다.
유소(劉劭, 424~453)는《인물지(人物志)·체별(體別)》에서 다음과 같
이 말하였다.
"그러므로 엄숙, 정직, 강직, 군건함은 잘못을 바로 잡는 능력을 가지
고 있지만, 격분하는 실수를 저지른다."

"厲直剛毅"即嚴肅正直·剛强堅毅. 出自三國·魏·劉劭《人物志·體
別》:"是故厲直剛毅, 材在矯正, 失在激訐."

혁신편(革新篇)

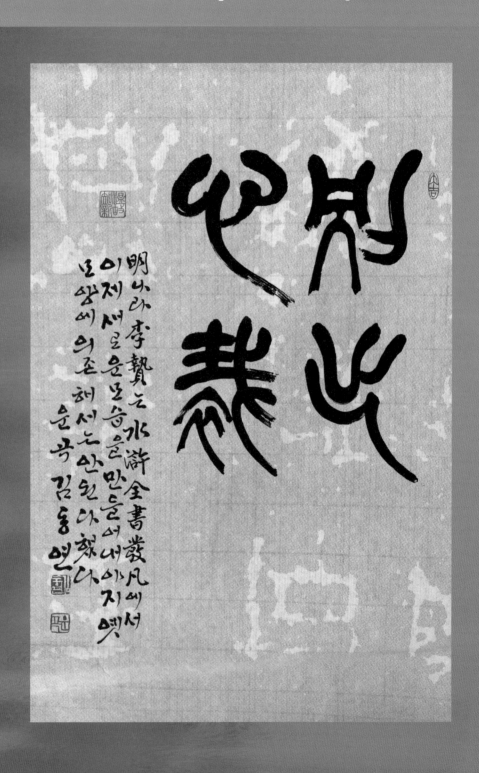

제구포신

chú jiù bù xīn

除 舊 布 新
제거할제 예구 퍼뜨릴포 새신

'제구포신'은 새로운 것을 가지고 낡은 것을 대체한다는 뜻이다.
《좌전(左傳)·소공(昭公) 17년》에 다음과 같은 기록이 있다.
"혜성은 낡은 것을 제거하고 새로운 것을 건설하는 것이다."

"除舊布新"意思是以新的代替舊的. 出自《左傳·昭公十七年》: "彗, 所
以除舊布新也."

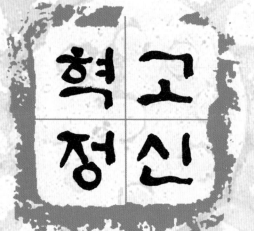

gé gù dǐng xīn

革　故　鼎　新

고칠혁　　옛고　　병립할정　　새신

'혁고정신'은 바로 적폐를 개혁하여 새로운 것을 정립한다는 뜻이다.
위백양(魏伯陽, 151~221)은《주역(周易)·참동계(參同契)》에서 다음
과 같이 말하였다
"천하를 다스리는 정치의 가장 최우선은 적폐를 개혁하고 새로움을
정립하는 것이다"

"革故鼎新"卽革除舊弊, 創立新制. 出自漢·魏伯陽《周易·參同契》:
"御政之首, 鼎新革故."

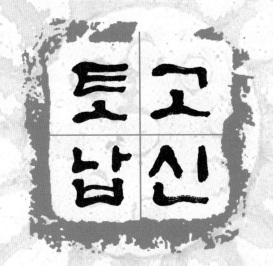

tǔ gù nà xīn

吐 故 納 新

토할토 옛고 받아들일납 새신

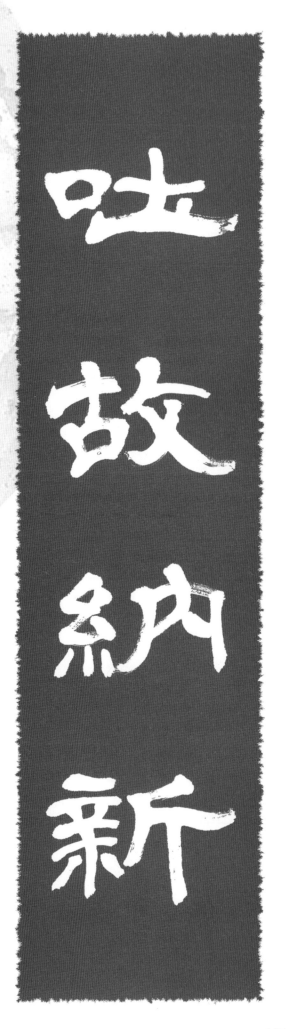

'토고납신'은 옛 것을 버리고 새 것을 받아들이는 것을 비유한 말이다.

《장자(莊子)·각의(刻意)》에 다음과 같은 내용이 있다.

"숨을 들어 마시고 뱉는 것은 낡은 것을 버리고 새 것을 받아들이는 것이다. 곰이 나뭇가지를 당기거나 새가 다리를 뻗는 것은 장수를 위한 것일 뿐이다. 도인술사와 체력단련자, 그리고 팽조(彭祖)와 같이 장수한 사람이 좋아하는 것이었다.

"吐故納新"比喻捨棄舊的, 吸收新的, 不斷更新. 出自《莊子·刻意》: "吹呴呼吸, 吐故納新. 熊經鳥申, 爲壽而已矣. 此道引之士, 養形之人, 彭祖壽考者之所好也."

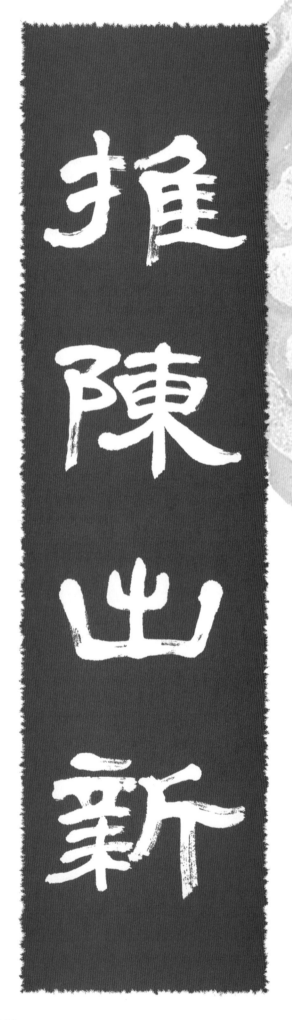

tuī chén chū xīn

推　陳　出　新

옮을추　낡은진　날출　새신

'추진출신'은 낡은 찌꺼기를 없애고 새로운 정수를 받아들이라는 뜻이다.

《동파첩(東坡帖)》에 이런 구절이 있다

"오자야(吳子野)가 흰 죽을 먹을 것을 권유하면서 말하길, '찌꺼기를 없애고 새로운 것을 받아들이면 횡격막을 보호하고 위를 튼튼하게 할 수 있다'고 했다."

"推陳出新"指去掉舊事物的糟粕, 取其精華, 並使它向新的方向發展.
出自東坡帖：“吳子野勸食白粥, 云能推陳致新；利膈養胃.”

gé jiù wéi xīn

革 舊 維 新
고칠혁　예구　유지할유　새신

'혁구유신'은 옛 것을 개혁하여 새 것을 수립한다는 뜻으로, 정치적 혁신을 말한다.

원(元)·궁대용(宮大用)은《범장계서(范張鷄黍)》에서 다음과 같이 말하였다.

"문왕과 무왕은 옛 것을 고치고 새 것을 받아들였으며, 주공은 수많은 제후들이 갖추어야 할 예법을 만들었다."

"革舊維新"專指政治上的改良. 出自元·宮大用《范張鷄黍》:"文武氏革舊維新, 周公禮百王兼備."

huàn rán yī xīn

煥　然　一　新

불꽃환　그러할연　한일　새신

'환연일신'은 새 것처럼 찬란하게 빛이 난다는 뜻으로, 참신한 모습의 출현을 비유한 말이다.

당(唐)·장언원(張彦遠, 815~907)이 《역대명화기(歷代名畫記)·논감식수장구구열완(論鑒識收藏購求閱玩)》에서 이렇게 말하였다.

"진(晉)나라와 송(宋)나라의 유명한 작품은 새 것처럼 찬란하게 빛난다. 수백 년이 지났는데도 하얀 종이와 채색이 심하게 퇴색되지 않았다."

"煥然一新"形容出現了嶄新的面貌. 出自唐·張彦遠《歷代名畫記·論鑒識收藏購求閱玩》: "其有晉宋名跡, 煥然如新, 已歷數百年, 紙素彩色未甚敗."

표신립이

biāo xīn lì yì

標 新 立 異
우뜸지표 새신 설립 다를이

'표신립이'는 새로운 이론을 수립한다는 뜻이다.

유의경(劉義慶, 403~444)은 《세설신어(世說新語)·문학(文學)》에서
이렇게 말하였다

"지도림(支道林)은 백마사(白馬寺)에서 풍태상(馮太常)과 대화를 나
누다가 《소요유(逍遙遊)》를 언급하였다. 지도림은 두 사람(곽상郭象
과 향수向秀)과 확연히 다른 새로운 이론을 제시하였고, 수많은 현자
들과 다른 색다른 이론을 수립하였다."

"標新立異"卽獨創新意, 表示見解與衆不同. 出自南朝·宋·劉義慶《世
說新語·文學》: "支道林在白馬寺中, 將馮太常共語, 因及《逍遙》, 支卓
然標新理於二家之表, 立異於衆賢之外."

이목
일신

ěr mù yī xīn

耳 目 一 新
귀이　　눈목　　한일　　새신

'이목일신'은 귀로 듣고 눈으로 보는 모습이 새롭다는 뜻으로, 사물의 현저한 변화를 형용한 말이다.

《위서(魏書)·도무칠왕열전(道武七王列傳)·하남왕요(河南王曜)》에 이런 기록이 있다.

"제주(齊州) 사람들이 그를 칭송하며, 모두 견문이 더욱 새로워졌다고 말하였다."

"耳目一新"形容事物的面貌有了顯著的變化. 出自《魏書·道武七王列傳. 河南王曜》："齊人愛詠；咸曰耳目更新". 按：《魏書》爲北齊(都·城) 魏收所著.

170

호복기사

hú fú qí shè

胡服騎射

오랑캐호 옷복 말탈기 궁술사

'호복기사'는 오랑캐의 복식과 말 타기 활쏘기를 배운다는 뜻으로, 조무영왕(趙武靈王)의 실용 중시와 개혁 추진을 표현한 말이다.
《전국책(戰國策)·조책(趙策)二》에 이런 기록이 있다.
"지금 나는 오랑캐의 복식과 말 타기 그리고 활쏘기를 백성들에게 가르칠 것이다."

"胡服騎射"指學習胡人的短打服飾和騎馬·射箭等武藝, 表現出趙武靈王注重實用·勇於改革的形象. 出自《戰國策·趙策二》:"今吾(趙武靈王)將胡服騎射以敎百姓."

別出心裁

별출심재

bié chū xīn cái

別　出　心　裁
나눌별　날출　마음심　마를재

'별출심재'는 다른 사람과 다른 독특한 풍격을 창출한다는 뜻이다.
명(明)·이지(李贄, 1527~1602)는《수호전서발범(水滸全書發凡)》에
서 이런 말을 하였다.
"이제 새로운 모습을 만들어내야지, 옛 모양에 의존해서는 안 된다."

"別出心裁"指獨創一格, 與衆不同. 出自明·李贄《水滸全書發凡》: "今
別出新裁; 不依舊樣."

화합편(和合篇)

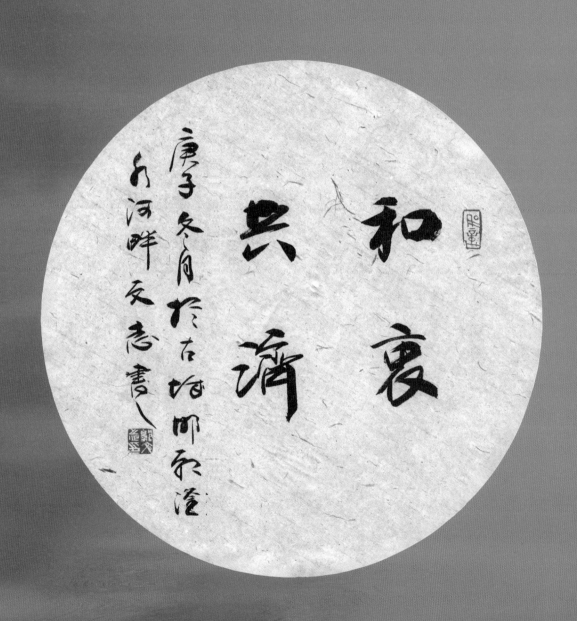

지리인화

dì lì rén hé

地 利 人 和
땅지　이로울리　사람인　화할화

'지리인화'는 지리적인 우세와 사람의 조화를 말한다.
《맹자(孟子)·공손추(公孫丑)下》에 이런 대목이 있다.
"기후 조건이 좋은 것은 지세가 뛰어난 것만 못하고, 지세가 뛰어난
것은 사람의 조화만 못하다."

"地利人和"指擁有地理優勢與和諧的人際關係基礎.《孟子·公孫丑下》
："天時不如地利, 地利不如人和."

충화
화충
공제

hé zhōng gòng jì

和 衷 共 濟

화할화　속마음충　함께공　건널제

'화충공제(和衷共濟)'는 한 마음으로 협력하여 어려움을 극복하는 것을 비유한 말이다.

《상서(尚書)·고요모(皋陶謨)》에 이런 말이 있다.

"동료가 함께 협력하고 공경하면 조화를 이룰 것이로다!"

또한《국어(國語)·노어(魯語)下》에도 이런 말이 있다

"맛이 쓴 저 포과 박은 사람의 입에 맞지 않는 재료이지만, 저것을 타고 함께 물을 건너갈 수 있을 것이다."

和衷共濟

"和衷共濟"比喻同心協力, 克服困難. 出自《尚書·皋陶謨》："同寅協恭和衷哉."《國語·魯語下》"夫苦匏不材於人, 共濟而已."

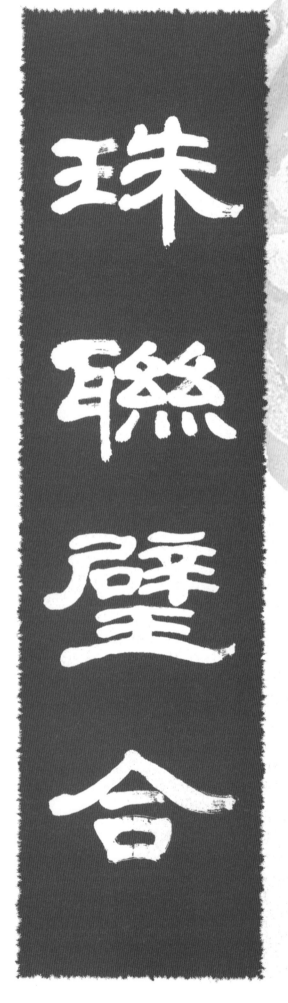

zhū lián bì hé

珠聯璧合

구슬주　잇달련　둥근옥벽　합할합

'주련벽합'은 진주와 구슬이 연결되어 있다는 뜻으로, 뛰어난 인재와 좋은 물건이 한 자리에 모여 있는 것을 비유한 말이다.

《한서(漢書)·율력지(律曆志)》에 이런 대목이 있다

"해와 달이 동시에 나타나는 것은 구슬을 합한 것 같고, 오성(수성, 금성, 화성,목성, 토성)이 동시에 나와 있는 것이 마치 구슬을 연결한 모습과 같다."

珠聯璧合

"珠聯璧合"比喻傑出的人才或美好的事物聚集在一起.《漢書·律曆志》:"日月如合璧；五星如連珠."

dào hé zhì tóng

道 合 志 同
길도　　합할합　　뜻지　　한가지동

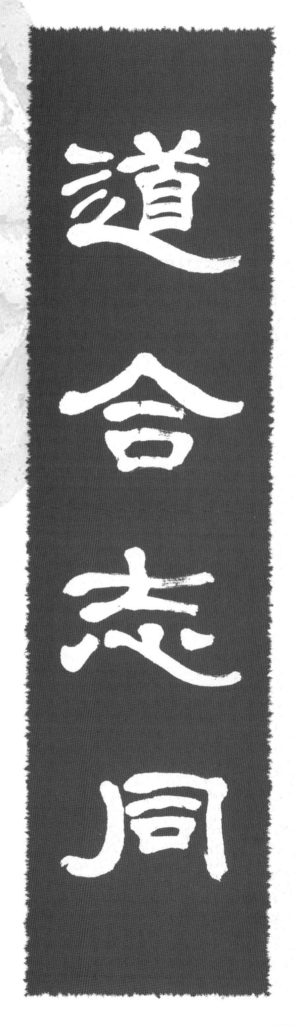

'도합지동(道合志同)'은 사람 간의 지향과 의지가 같다는 뜻이다.
조식(曹植, 192~232)은《삼국지(三國志)·위서(魏書)·임성진소왕전
(任城陳蕭王傳)》에서 다음과 같이 말하였다.
"옛날 이윤(伊尹)은 몸종으로 매우 비천한 적이 있었고, 여상(呂尙)은
백정이나 낚시꾼으로 지극히 누추한 적이 있었다. 그들은 탕무왕(湯
武王)과 주문왕(周文王)에게 박탈되었고, 진정으로 의지와 취향이 맞
아 심오하고 신통한 계책을 펼쳤다."

"道合志同"指彼此志向·志趣相同, 理想·信念契合. 出自三國·魏·
曹植《三國志·魏書十九·任城陳蕭王傳》:"昔伊尹之爲媵臣, 至賤也
；呂尙之處屠釣 , 至陋也. 及其見擧於湯武·周文, 誠道合志同, 玄謨
神通."

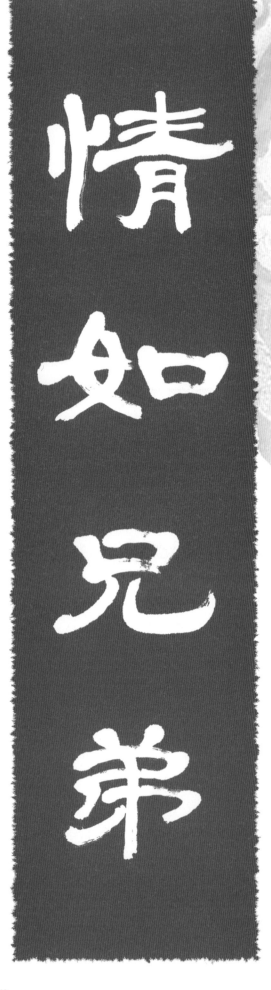

정여형제

qíng rú xiōng dì

情 如 兄 弟

뜻정　같을여　맏형　아우제

'정여형제'는 친 형제처럼 감정이 똑 같다는 말이다.
《북제서(北齊書)》卷二에 다음과 같은 기록이 있다.
"옛말에 '월나라 사람이 나를 쏘면 웃으면서 말해도, 내 형이 나를 쏘면 울면서 말한다.'고 했습니다. 짐은 이미 친왕(親王)이 되었지만, 친 형제와 같은 감정 때문에 붓을 던지고 가슴을 치면서 나도 모르게 탄식하였습니다."

"情如兄弟"比喩彼此感情如骨肉同胞. 出自《北齊書》卷二: "古語云: "越人射我, 笑而道之; 吾兄射我, 泣而道之." 朕既親王, 如兄如弟, 所以投筆拊膺, 不覺歔欷."

qín sè hé míng

琴 瑟 和 鳴
거문고금 큰거문고슬 화할화 울명

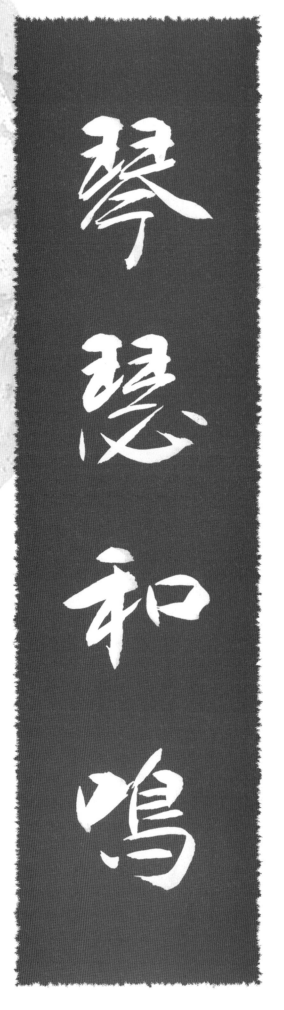

'금슬화명'은 거문고와 큰 거문고가 조화로운 소리를 낸다는 뜻으로,
부부간의 화합을 비유한 말이다.
《시경(詩經)·소아(小雅)·당체(棠棣)》에 이런 구절이 있다.
"부부의 화합이 마치 거문고와 큰 거문고를 타는 것과 같구나.
형제가 함께 모이니 조화롭고 즐거움에 겹도다."

"琴瑟和鳴"比喻夫婦情篤和好. 出自《詩·小雅·棠棣》:"妻子好合, 如
鼓琴瑟. 兄弟旣翕, 和樂且湛"

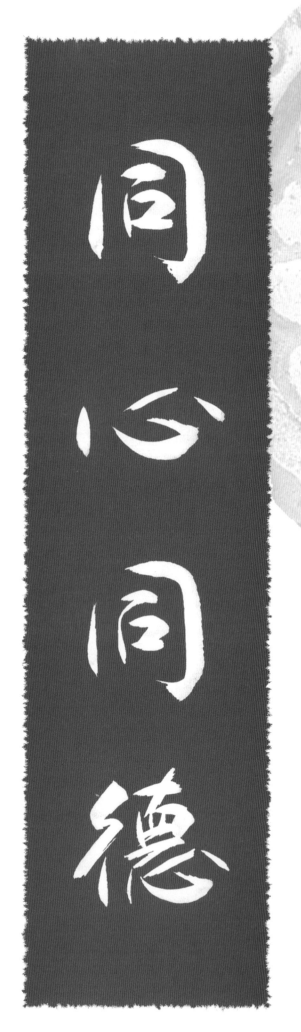

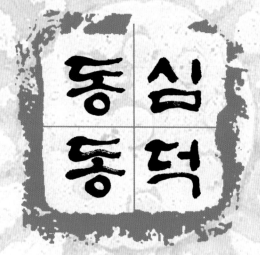

동 심
동 덕

tóng xīn tóng dé

同 心 同 德

한가지동 마음심 한가지동 덕덕

'동심동덕'은 사람간의 생각과 신념이 일치한다는 뜻이다.
《상서(尚書)·태서(泰誓)》에 이런 구절이 있다.
"주왕(紂王)의 수많은 신하들은 마음과 신념이 서로 떨어져 있었지만,
내[주무왕周武王]의 능력 있는 10명의 신하는 생각과 신념이 서로 같
다. 비록 지극히 가까운 사람이 있다고 해도 지극히 어진 사람만 못하
도다. 하늘이 본 것은 내 백성이 본 것에서 비롯되고, 하늘이 들은 것
도 내 백성이 들은 것에서 비롯된 것이로다."

"同心同德"指思想統一, 信念一致. 出自《尚書·泰誓》: "受有億兆夷人,
離心離德. 予有亂臣十人, 同心同德. 雖有周親, 不如仁人. 天視自我民
視, 天聽自我民聽"

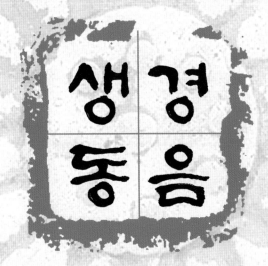

생경동음

shēng qìng tóng yīn

笙磬同音

생황생　경쇠경　한가지동　소리음

'생경동음'은 생황과 경쇠가 조화로운 소리를 낸다는 뜻으로, 사람들이 서로 협조하여 관계가 화목함을 비유한 말이다.

《시경(詩經)・소아(小雅)・고종(鼓鍾)》에 이런 구절이 있다.

"쨍쨍 울리며 종을 치고,

큰 거문고와 거문고를 타며.

생황과 경쇠가 화음을 내네.

아악과 남악(南樂)을 연주하고,

피리 소리로 조화를 이루네."

"笙磬同音"比喻人事協調, 關係和睦. 出自《詩經・小雅・鼓鐘》: "鼓鐘欽欽, 鼓瑟鼓琴, 笙磬同音. 以雅以南, 以籥不僭"

화기치상

hé qì zhì xiáng

和　氣　致　祥

화할화　기운기　보낼치　상서로울상

'화기치상'은 화합을 이루면 상서로운 일이 생긴다는 뜻이다.
반고(班固, 32~92)의《한서(漢書)·유향전(劉向傳)》에 이런 기록이 있
다.
"화합을 이루면 상서로운 일이 생기고, 조화로운 기운이 어그러지면
괴상한 일이 생긴다."

"和氣致祥"指對人謙和可以帶來吉祥. 出自東漢·班固《漢書·劉向傳》
:"和氣致祥, 乖氣致異."

형우
제공

xiōng yǒu dì gōng

兄　友　弟　恭

맏형　　벗우　　아우제　　공손할공

'형우제공' 은 형은 우애롭고 동생은 공경해야 한다는 뜻이다.
《사기(史記)·오제본기(五帝本紀)》에 다음과 같은 말이 있다.
"여덟 명의 재주 있는 인물을 등용하고 다섯 가지 가르침을 사방에 펼
쳤다. [다섯가지 가르침(五敎)은]아버지는 의롭고, 어머니는 자애로우
며, 형은 우애롭고, 동생은 공경하며, 자식은 효도하여야 한다. 그래
야 집안이 평화롭고 나아가 성공한다."

"兄友弟恭"形容兄弟間互愛互敬. 出自《史記·五帝本紀》: "擧八元, 使
布五敎於四方, 父義, 母慈, 兄友, 弟恭, 子孝, 內平外成."

인덕편(仁德篇)

積厚
流廣

공적을 많이 쌓은 사람은
은덕을 멀리 베푤고
공적이 빈약한 사람은
은덕이 좁아진다

荀子 禮論句

은곡 김 동 연

후덕재물

hòu dé zài wù

厚 德 載 物

두터울후　덕덕　실을재　만물물

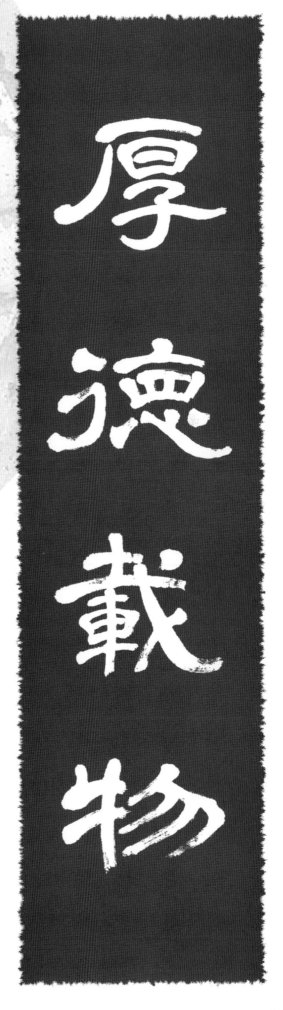

'후덕재물'은 땅이 만물을 품는다는 뜻으로, 국가 지도자가 중대한 임무를 담당함을 비유한 말이다.

《주역(周易)·곤(坤)》에 다음과 같은 말이 있다.

"땅의 지세는 포용적이다. 지도자는 땅처럼 두터운 은덕으로 만물을 품는다."

"厚德載物"指道德高尚者能承擔重大任務. 出自《周易·坤》: "地勢坤,君子以厚德載物".

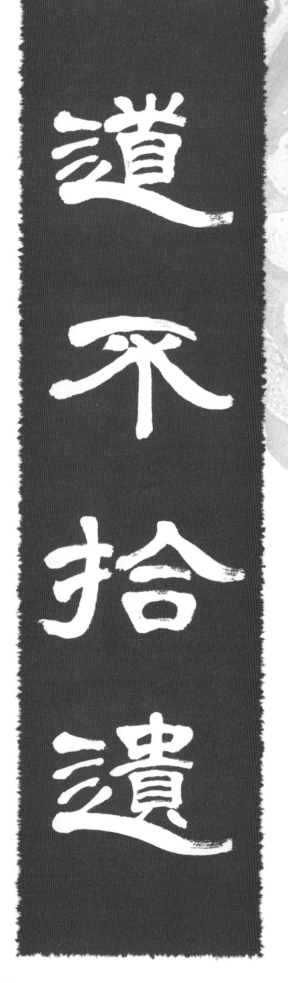

dào bù shí yí

道 不 拾 遺

길도　　아닐불　　주울습　　끼칠유

'도불습유(道不拾遺)'는 길거리에서 물건을 줍지 않는다는 뜻으로, 질서가 있고 풍족한 사회를 비유하는 말이다.
《한비자(韓非子)·외저설좌상(外儲說左上)》에 이런 대목이 있다.
"자산(子產)이 물러나 정치를 한 지 5년만에 나라에 도적이 없고, 길거리에서 물건을 줍는 사람이 없었다.

"道不拾遺"形容社會風氣好. 出自《韓非子·外儲說左上》:" 子產退而爲政, 五年, 國無盜賊, 道不拾遺."按: 韓非子乃荀子學生.

명덕유형

míng dé wéi xīn

明　德　惟　馨

밝을명　　덕덕　　오로지유　　향기형

'명덕유형'은 밝은 인격만이 향기가 난다는 뜻이다.
《상서(尙書)·군진(君陳)》에 다음과 같은 말이 있다.
"훌륭한 정치는 향기가 나서 신명을 감동시킨다. 기장은 향기가 나지
않고, 밝은 인격만이 향기가 난다."

"明德惟馨"意思是眞正能夠發出香氣的是美德. 出自《尙書·君陳》：
"至治馨香, 感於神明. 黍稷非馨, 明德惟馨."

shàng shàn ruò shuǐ

上 善 若 水
위상 착할선 같을약 물수

'상선약수'는 가장 높은 품격은 물과 같다는 뜻으로, 물은 만물에 은혜를 베풀면서 명예와 이익을 따지지 않는다는 것이다.
《도덕경(道德經)》은 다음과 같이 말하였다.
"가장 높은 품격은 물과 같다. 물은 만물에게 이익을 주면서 다투지 않는다."

"上善若水"是說至高的品性像水一樣, 澤被萬物而不爭名利. 出自《道德經》: "上善若水. 水善利萬物而不爭."

적덕
겸인

jī dé jiān rén

積 德 兼 仁
쌓을적 덕덕 겸할겸 어질인

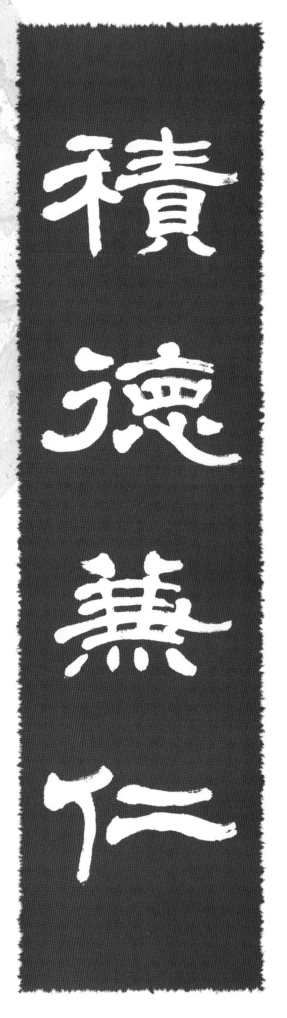

'적덕겸인'은 은덕과 사랑을 두루 갖추었다는 뜻이다.

조조(曹操, 155~220)는《선재행(善哉行)》(其一)에서 이렇게 말하였다.

"안자(晏子) 중평(平仲)은 은덕을 널리 펼치고 어진 성품을 두루 갖추었다."

"積德兼仁"德和仁都具備. 出自曹操詩《善哉行》其一: "晏子平仲, 積德兼仁."

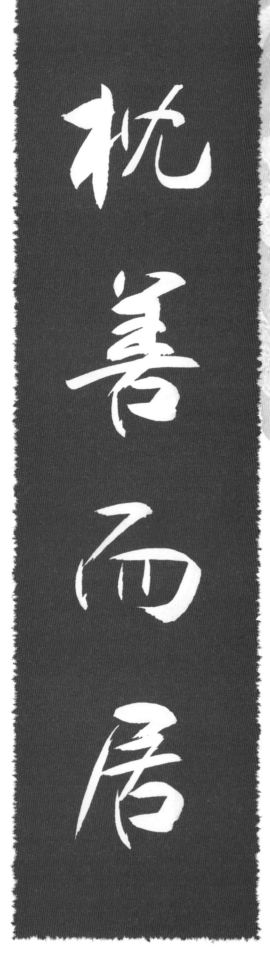

zhěn shàn ér jū

枕 善 而 居

임할침　　착할선　　말이을이　　있을거

'침선이거'는 선에 의지하여 산다는 뜻으로, 항상 선을 기준으로 하여 생활한다는 말이다.

북제(北齊)·유주(劉晝, 514~565)는 《신론(新論)·신독(愼獨)》에서 다음과 같이 말하였다

"이들은 숨어 있거나 보이지 않은 것을 삼가 하였고, 선에 근거하여 살았다. 보아도 보이지 않는다고 마음을 움직이지 않았고, 들어도 들리지 않는다고 감정을 바꾸지 않았다."

枕善而居, 意思是指守善不移. 出自北齊·劉晝《新論·愼獨》: "斯皆愼乎隱微, 枕善而居, 不以視之不見而移其心, 聽之不聞而變其情也."

택선
이행

zé shàn ér xíng

擇善而行

가릴택 　 훌륭할선 　 말이을이 　 행할행

'택선이행'은 훌륭한 점을 선택하여 실천하라는 뜻이다.

위징(魏徵, 580~643)은《십점불극종소(十漸不克終疏)》에서 이런 말을 했다.

"이것은 간언하는 사람의 입을 막으려는 의도일 뿐이지, 어찌 훌륭한 점을 선택하여 실천한다고 말할 수 있겠습니까?"

"擇善而行"指選擇有益的事去做. 出自唐·魏徵《十漸不克終疏》："此直意在杜諫者之口, 豈曰擇善而行者乎？"

jī hòu liú guǎng

積　厚　流　廣
쌓을적　두터울후　전할유　넓을광

'적후유광'은 쌓은 공적이 많을수록 후대에 미치는 은덕도 넓다는 뜻
이다. 《순자(荀子)·예론(禮論)》에 다음과 같은 말이 있다.
"공적을 많이 쌓은 사람은 은덕을 널리 베풀고, 공적이 빈약한 사람은
은덕이 좁아진다."

"積厚流廣"意爲功業越深厚流傳給後人的恩德越廣, 出自《荀子·禮論》
:"積厚者流澤廣, 積薄者流澤狹也."

애인이덕

ài rén yǐ dé

愛　人　以　德
사랑애　사람인　써이　도덕

'애인이덕'은 다른 사람을 도덕적으로 사랑한다는 뜻이다.
《예기(禮記)·단궁(檀弓)上》에 다음과 같은 말이 있다.
"인격자는 도덕 기준을 가지고 남을 사랑하고, 자질구레한 사람은 원칙 없이 남을 사랑한다."

"愛人以德"卽按照道德標準去愛護和幫助他人. 出自西漢·戴聖《禮記·檀弓上》: "君子之愛人也以德, 細人之愛人也以姑息."

위정편(爲政篇)

殷民阜利

殷民阜利使人民富裕使國家財物充足
漢徐幹中論治引夫明哲之爲用也乃能殷
民阜利使萬物無不盡其極者也

公元二零二零年冬於古埌郎和文志書

천하위공

tiān xià wéi gōng

天 下 爲 公

하늘천 아래하 될위 공변될공

'천하위공'의 본래 뜻은 천하는 모든 사람의 것이니, 천자의 지위를 현명한 사람에게 전하고, 자식에게는 계승하지 않는다는 뜻이었다. 이 말은 나중에 유가(儒家)의 정치적 이상과 대동 사회를 의미하고 있다. 《예기(禮記)·예운(禮運)》에 이런 대목이 있다

"큰 진리를 실천해야만 천하가 만인의 것이 된다. 현명한 사람을 선발하고 능력이 있는 사람을 추천하며, 신뢰를 강구하고 화목함을 배워야 한다. 그래서 자기 부모만을 공경하지 않고, 자기 자식만을 사랑하지 않는다. 노인이 임종을 잘 맞이하고, 젊은 사람이 일할 수 있으며, 아이들이 잘 자라도록 하고, 홀아비·과부·고아·독거노인·병든 자 모두가 보호받도록 해야 한다. 남자는 직분 있고, 여자는 귀속할 곳이 있어야 한다. 재물을 길바닥에 버리는 것을 증오하지만, 반드시 자신이 챙기지 말아야 한다. 자신이 힘써 일하지 않는 것을 싫어하면서, 반드시 자신만을 위해 일하지 말아야 한다. 그러므로 간사한 모략이 발생하지 않고, 도적질을 하거나 반역하며 난동을 부리지 않으니 바깥문을 닫지 않아도 된다. 이것을 대동(大同)이라고 부른다."

"天下爲公"原意是天下是公衆的, 天子之位, 傳賢而不傳子, 後成爲一種正確的社會政治理想. 出自西漢·戴聖《禮記·禮運》: "大道之行也, 天下爲公. 選賢與能, 講信修睦. 故人不獨親其親, 不獨子其子, 使老有所終, 壯有所用, 幼有所長, 矜·寡·孤·獨·廢疾者皆有所養. 男有分, 女有歸. 貨惡其棄於地也, 不必藏於己;力惡其不出於身也, 不必爲己. 是故謀閉而不興, 盜竊亂賊而不作, 故外戶而不閉, 是謂大同."

wèi mín qǐng mìng

爲　民　請　命

할위　　백성민　　청할청　　목숨명

'위민청명'은 백성을 대신하여 천명을 받든다는 뜻이다.
위진(魏晉)시대 비석에 새겨진《위공경장군상존호주(魏公卿將軍上尊
號奏)》에 다음과 같은 기록이 있다.
"무왕이 직접 갑옷을 입고 투구를 쓰고는 비바람을 무릅쓰고 백성들
을 대신하여 천명을 받들어 수많은 나라들을 살렸으며, 난리를 평정
하자 세상이 평화로워졌다."

"爲民請命"泛指替百姓說話. 出自三國 · 魏《魏公卿將軍上尊號奏》:
"武王親衣甲而冠冑, 沐雨而櫛風, 爲民請命, 則活萬國；爲世撥亂, 則
致升平."

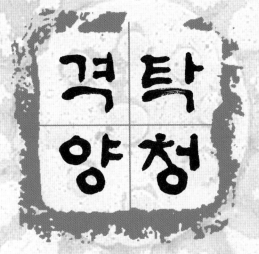

격탁양청

jī zhuó yáng qīng

激 濁 揚 淸
물결부딪쳐흐를격 흐릴탁 오를양 맑을청

'격탁양청'은 부패한 사람을 공격하고 청렴한 사람을 널리 칭송하는 것을 비유한 말이다.

삼국 시대 유소(劉劭, 424~453)는 《인물지(人物志)》에서 이렇게 말하였다.

(청렴과 절개를 담당하는 사람은) "자신의 공적으로 부패한 사람을 공격하고 청렴한 사람을 드러내며, 동료와 친구를 모범으로 삼을 수 있다. 이런 일은 어떠한 폐단도 없이 항상 드러내기 때문에 세상 사람들로부터 존경을 받는다."

"激濁揚淸"比喩抨擊壞人壞事, 褒揚好人好事. 出自三國・劉劭《人物志》: "其功足以激濁揚淸 ; 師範僚友. 其爲業也, 無弊而常顯,故爲世之所貴."

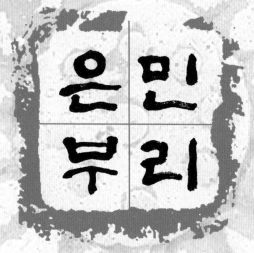

yīn mín fù lì

殷　民　阜　利

성할은　백성민　언덕부　이로울리

'은민부리'는 백성들을 부유하게 만들고 이익을 극대화한다는 뜻이다.

한(漢)나라 서간(徐幹, 170~217)은《중론(中論)·치인(治引)》에서 다음과 같이 설명하였다.

"지혜로운 사람을 등용하면 백성들을 부유하고 이익을 극대화시키며, 모든 사물의 기능이 끝까지 발휘할 수 있도록 만든다."

"殷民阜利"使人民富裕, 使國家財物充足. 漢·徐幹《中論·治引》:"夫明哲之爲用也, 乃能殷民阜利, 使萬物無不盡其極者也."

jié yòng yù mín

節 用 裕 民

절제할절　쓸용　넉넉할유　백성민

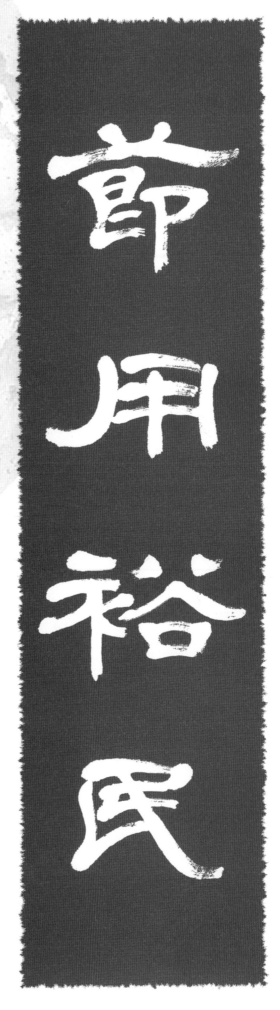

'절용유민'은 재정지출을 줄여 백성들을 부유하게 만든다는 뜻이다.
《순자(荀子)·부국(富國)》에 이런 말이 있다.
"국가를 충족하게 하는 방법은 비용을 줄여 백성들을 부유하게 만들
고 남는 것을 잘 보관하는 것이다."

"節用裕民"卽節約財政支出, 使百姓富裕. 出自《荀子·富國》: "足國之
道, 節用裕民而善臧其餘."

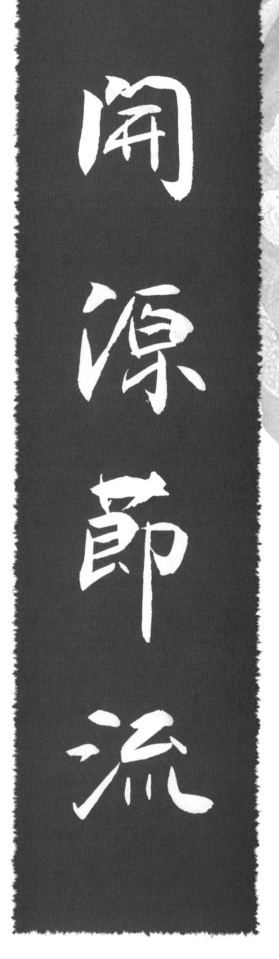

개원절류

kāi yuán jié liú

開　源　節　流

열개　　근원원　　조절할절　　흐를류

'개원절류'는 본래 근원을 개척하고 흘러가는 물을 조절한다는 의미이었지만, 수입을 늘리고 지출을 줄인다는 뜻으로 사용한다.
《순자(荀子)·부국(富國)》에 다음과 같은 말이 있다.
"그러므로 현명한 군주는 반드시 국민들의 조화를 이룩하는데 힘써야 하고, 쓰임을 조절하며 자원을 개척하고는 때때로 점검해야 한다. 반드시 아래 사람이 남는 것이 있도록 해야 윗 사람이 부족함을 걱정하지 않는다."

"開源節流"比喻增加收入, 節省開支. 出自《荀子·富國》:"故明主必謹養其和, 節其流, 開其源, 而時斟酌焉, 潢然使天下必有餘, 而上不憂不足."

배난해분

pái nàn jiě fēn

排 難 解 紛
밀칠배　어려울난　풀해　어지러워질분

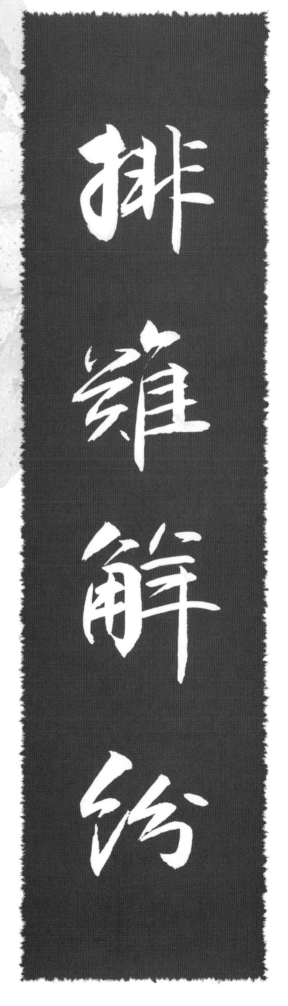

'배난해분'은 다른 사람의 어려움을 조정하고 분쟁을 해결한다는 뜻이다. 《전국책(戰國策)·조책(趙策)三》에 다음과 같은 기록이 있다. "천하의 인재가 중요하게 여기는 것은, 다른 사람의 어려움을 조정하고 분란을 해결해주고 이익을 취하지 않는 것입니다. 이익을 취하는 자는 장사꾼이니, 저 노중련(魯仲連)은 차마 그렇게 하지 않습니다."

"排難解紛"指爲人排除危難, 解決糾紛. 出自《戰國策·趙策三》: "所貴於天下之士者, 爲人排患釋難解紛亂而無所取也. 卽有所取者, 是商賈之人也, 仲連不忍爲也."

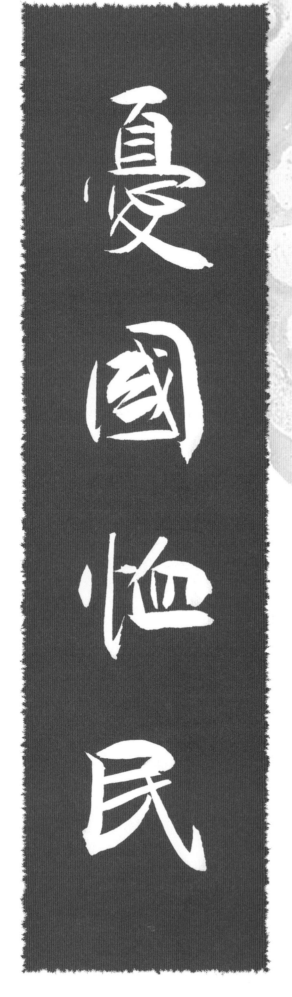

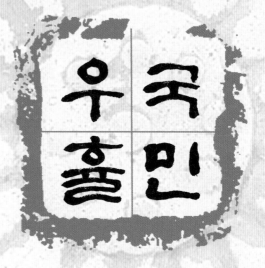

yōu guó xù mín

憂 國 恤 民

근심할우　　나라국　　구휼할휼　　백성민

'우국휼민' 은 국가를 걱정하고 백성들을 구휼한다는 뜻이다.
한(漢)나라 서간(徐幹, 170~217)은 《중론(中論)·견교(譴交)》에서 다음과 같이 말하였다.
"사무소에 문서가 쌓이고, 감옥에 죄수가 가득하여도 살피지 않았다. 그 행위를 자세히 살펴보면, 국가를 걱정하고 백성들을 구제하거나, 진리를 모색하고 인의도덕을 강구하는 것이 아니라, 한낮 사적으로 일을 처리하고 권세와 이익을 추구할 뿐이다."

"憂國恤民"卽憂慮國事, 體恤百姓. 出自漢·徐幹《中論·譴交》:"文書委於官曹, 繫囚積於囹圄, 而不遑省也. 詳察其爲也, 非欲憂國恤民, 謀道講德也, 徒營己治私, 求勢逐利而已"

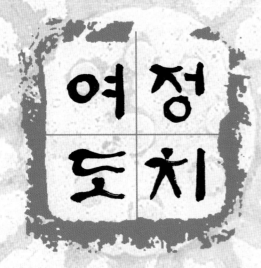

여정도치

lì jīng tú zhì

勵 精 圖 治
힘쓸여 정성스러울정 다스릴도 다스릴치

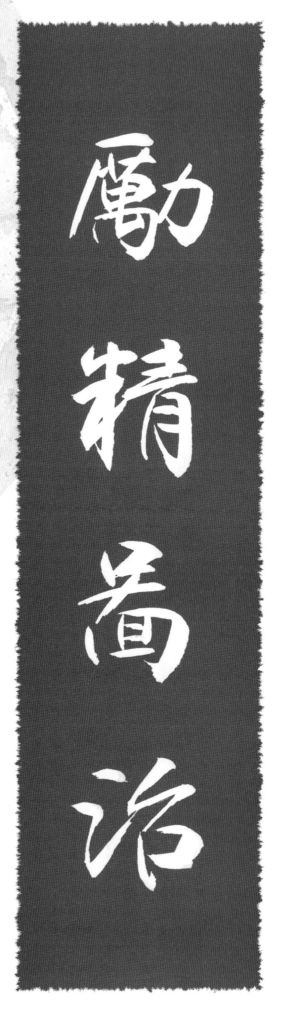

'여정도치'는 정성을 다하여 국가를 다스린다는 뜻이다.

반고(班固, 32~92)는《한서(漢書)·위상전(魏相傳)》에서 다음과 같이 기록하였다.

"선제(宣帝)는 비로서 수많은 업무를 직접 살피고 정성을 다하여 국가를 다스렸다. 여러 신하들을 훈련시키고, 명문과 실제를 분명하게 살폈으며, 위상(魏相)에게 여러 직무를 총체적으로 통솔하여 왕의 뜻에 호응하도록 하였다."

"勵精圖治"即振奮精神, 想辦法治理好國家. 出自東漢·班固《漢書·魏相傳》："宣帝始親萬機, 勵精爲治. 練群臣, 核名實, 而相總領衆職, 甚稱上意"

zhèng tōng rén hé

政　　通　　人　　和

정사정　　통할통　　사람인　　화할화

'정통인화' 는 국가와 국민이 소통하고 백성들이 화합한다는 뜻이다.
범중엄(范仲淹, 989~1052)은《악양루기(岳陽樓記)》에서 다음과 같이
말하였다

"한 해가 지나자 국가와 국민이 소통하고 백성들이 화합하였으며, 폐
지 되었던 많은 제도들이 다시 살아났다."

"政通人和"形容國家穩定, 人民安樂. 出自宋·范仲淹《岳陽樓記》："越
明年, 政通人和, 百廢俱興."

성신편(誠信篇)

精誠所至

진실이란
정성이며 천것이며
정성이 없으면
다른 사람을
감동시킬 수 없다

莊子漁父에
이르는 글을 신축년
정월에 씀이다
雲谷 김동연

일언구정

yī yán jiǔ dǐng

一 言 九 鼎

한일　　말씀언　　아홉구　　솥정

'일언구정'은 말 한 마디가 9개의 솥만큼 무겁다는 뜻으로, 언어의 막대한 영향력을 비유한 말이다.

《사기(史記)·평원군열전(平原君列傳)》에 이런 기록이 있다.

"모수(毛遂) 선생은 초(楚)나라에 도착하여 조(趙)나라를 구정(九鼎)과 대여(大呂)보다 무겁게 만들었다. 모선생의 세 치 혀는 백만의 군사보다 강하였다. 나(勝)는 다시는 인물을 감히 평가하지 않을 것이다."

"一言九鼎"形容說話極有分量. 出自漢·司馬遷《史記·平原君列傳》：

"毛先生一至楚, 而使趙重於九鼎大呂. 毛先生以三寸之舌, 强於百萬之師. 勝不敢複相士."

jié chéng xiāng dài

竭　誠　相　待

다할갈　　정성성　　서로상　　대우할대

'갈성상대'는 정성을 다하여 다른 사람을 대우하라는 뜻이다.

당(唐)·위징(魏徵, 580~643)은《간태종십사소(諫太宗十思疏)》에서
이렇게 말하였다.

"대개 깊이 근심하고 있을 때는 반드시 정성을 다하여 아랫사람을 대
우하지만, 뜻을 얻고 나면 제 마음대로 상대방을 함부로 대하기 때문
입니다."

竭誠相待

"竭誠相待"指竭盡誠意地對待別人. 出自唐·魏徵《諫太宗十思疏》:
"蓋在殷憂, 必竭誠以待下, 旣得志, 則縱情以傲物."

수성불이

shǒu chéng bù èr

守 誠 不 二

지킬수　정성성　아닐불　두이

'수성불이'는 처음부터 끝까지 정성을 다하여 신뢰를 지킨다는 뜻이다.

《북제서(北齊書)》卷二에 다음과 같은 대목이 있다.

"왕(고환 高歡)은 처음부터 끝까지 정성을 다하여 신뢰를 지키면서 안정적으로 왕위에 계신다. 여기에 비록 백만 대중이 있어도 끝내 저 사람의 마음을 헤아리지 못하였다."

"守誠不二"指忠誠守信, 始終如一. 出自《北齊書》卷二："王(指高歡)守誠不二, 晏然居北, 在此雖有百萬之衆, 終無圖彼之心."

언행상고

yán xíng xiāng gù

言 行 相 顧
말씀언　행위행　서로상　고려할고

'언행상고'는 말과 행동이 서로 부합한다는 뜻이다.
《북제서(北齊書)·위수전(魏收傳)》에 다음과 같은 말이 있다.
"말과 행동은 서로 부합해야 하고, 처음처럼 끝까지 신중해야 한다."

"言行相顧"指言行不互相矛盾. 出自《北齊書·魏收傳》:"言行相顧, 愼
終猶始."

209

jiǎng xìn xiū mù

講　信　修　睦

꾀할강　　믿을신　　닦을수　　화목할목

'강신수목'은, 믿음을 강구하고 화목하게 만든다는 뜻이다.
《예기(禮記)·예운(禮運)》에 이런 말이 있다.
"현명한 사람을 선발하고 능력 있는 사람을 등용하며, 믿음을 강구하
고 화목하게 만들어라."

"講信修睦"指講究信用, 謀求和睦. 出自西漢·戴聖《禮記·禮運》: "選
賢與能, 講信修睦."

zhèng xīn chéng yì

正 心 誠 意
바를정　　마음심　　정성성　　뜻의

'정심성의'는 마음을 바르게 하고 뜻을 성실하게 가지라는 뜻이다.
《예기(禮記)·대학(大學)》에 다음과 같은 말이 있다.
"옛날에 천하에 밝은 은덕을 밝히고자 하는 사람은 먼저 나라를 다스
렸다. 나라를 다스리려는 자는 먼저 가문을 반듯하게 하였다. 가문을
반듯하게 하려는 자는 먼저 자신을 수양하였다. 자신을 수양하려는
자는 먼저 그 마음을 반듯하게 하였다. 그 마음을 반듯하게 하려는 사
람은 먼저 그 뜻을 성실하게 하였다. 그 뜻을 성실하게 하려는 사람은
먼저 지혜를 얻었다. 지혜를 얻는 것은 사물의 이치 탐구에 달려있다."

"正心誠意"指心地端正誠懇. 出自西漢·戴聖《禮記·大學》: 古之欲明
明德於天下者, 先治其國 ; 欲治其國者, 先齊其家 ; 欲齊其家者, 先修
其身 ; 欲修其身者, 先正其心 ; 欲正其心者, 先誠其意 ; 欲誠其意者, 先
致其知, 致知在格物."

jīn shí wéi kāi

金　石　爲　開
쇠금　돌석　할위　열개

'금석위개'는 쇠와 돌도 깰 수 있다는 뜻으로, 진지한 감정이 다른 사람의 마음을 감동시킨다, 혹은 의지가 강해야 어려움을 극복할 수 있다는 것을 비유한 말이다.

유향(劉向, 기원전 77~기원전 6)은《신서(新序)·잡사(雜事)四》에서 다음과 같이 말하였다.

"웅거자(熊渠子)는 성실한 마음을 가지고 있어 쇠와 돌도 깰 수 있는데, 하물며 다른 사람의 마음이랴?"

"金石爲開"形容眞摯的感情足以打動人心. 也比喩意志堅强能克服一切困難. 漢劉向《新序·雜事四》: "熊渠子見其誠心而金石爲之開, 況人心乎?"

bào chéng shǒu zhēn

抱　誠　守　眞

품을포　　정성성　　지킬수　　참진

'포성수진' 은 정성스럽고 진실한 마음을 지킨다는 뜻이다.

노신(魯迅, 1881~1936)은 《분(墳)·마라시력설(摩羅詩力說)》에서 다음과 같이 서술하였다.

"위에서 서술한 여러 사람의 품성과 언행 그리고 사유는, 비록 종족의 차이와 외부 조건의 다양한 구별, 그리고 현재의 상황에 따라 상태가 각각 다르지만, 사실 하나의 원칙으로 통일된다. 굴복하지 말고 강인해야 하며, 정성스럽고 진실한 마음을 지켜야 한다."

"抱誠守眞"意思是志在眞誠, 恪守不違. 出自魯迅《墳·摩羅詩力說》: "上述諸人, 其爲品性言行思惟, 雖以種族有殊, 外緣多別, 因現種種狀, 而實統於一宗 ; 無不剛健不撓, 抱誠守眞."

jīng chéng suǒ zhì

精　誠　所　至

정성스러울정　정성성　　바소　　이를지

'정성소지'는 정성이 미친다는 뜻이다.
《장자(莊子)・어부(漁父)》에 이런 말이 있다.
"진실이란, 정성이 미친 것이다. 정성이 없으면 다른 사람을 감동시킬 수 없다."

"精誠所至"指眞誠的意志所到. 出自《莊子・漁父》: "眞者, 精誠之至也, 不精不誠, 不能動人".

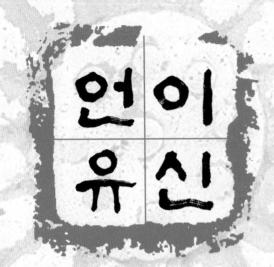

언이유신

yán ér yǒu xìn

言 而 有 信

말씀언 말이을이 있을유 믿을신

'언이유신'은 말을 하면 반드시 지켜야 한다는 뜻이다.
《논어(論語)·학이(學而)》편에 다음과 같은 말이 있다.
"친구와 교류할 때, 말한 것을 반드시 지키는 사람은 비록 배우지 않
았다고 말해도 나는 반드시 그가 배운 사람이라고 말할 것이다."

"言而有信"指說話靠得住, 守信用. 出自《論語·學而》: "與朋友交, 言
而有信, 雖日未學, 吾必謂之學矣."

215

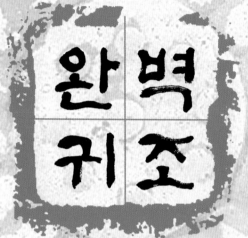

wán bì guī zhào

完璧歸趙

완전할완　둥근옥벽　돌아갈귀　나라조

'완벽귀조'는 본래의 물건을 완벽하게 본인에게 돌려준다는 뜻이다. 《사기(史記)·염파인상여열전(廉頗藺相如列傳)》에 다음과 같은 대목이 있다.

"'신이 구슬을 들고 사신으로 가겠사옵니다. 조(趙)나라로 성(城)을 가져오면 구슬을 진(秦)나라에 둘 것이고, 조나라로 성(城)을 가지고 오지 못하면 다시 구슬을 완벽하게 가지고 조나라로 돌아올 것입니다.'라고 말하였다.

그러자 조왕은 드디어 상여(相如)를 파견하여 구슬을 들고 서쪽 진나라로 들어가도록 하였다."

"完璧歸趙"泛指把原物完整無損地歸還本人. 出自《史記·廉頗藺相如列傳》:(相如曰:)"臣願奉璧往使, 城入趙而璧留秦;城不入, 臣請完璧歸趙." 趙王於是遂遣相如奉璧西入秦.

일낙천금

yī nuò qiān jīn

一　諾　千　金
한일　대답할낙　일천천　쇠금

'일낙천금'은 한 번의 승낙은 천금보다 귀중하다는 뜻이다.
《사기(史記)·계포난포열전(季布欒布列傳)》에 다음과 같은 기록이 있
다.
"백 근의 황금을 얻어도 계포에게 한 번 승낙을 얻는 것만 못하다"

"一諾千金"形容說話算數, 極有信用.《史記·季布欒布列傳》: "得黃金
百斤, 不如得季布一諾."

양심편(養心篇)

lù shuǐ qīng shān

綠　水　青　山
초록빛녹　　물수　　푸를청　　뫼산

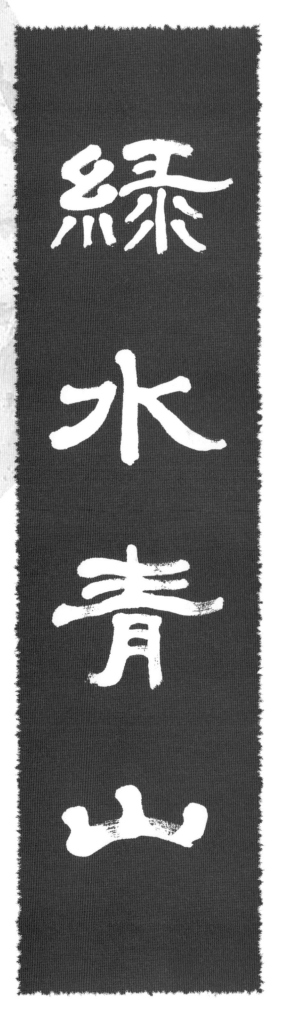

'녹수청산'은 푸른 물과 푸른 산이란 뜻으로, 아름다운 산수자연을 가리킨다.

송(宋) 석 보제(釋 普濟)가 쓴《오등회원(五燈會元)》卷十《영은청총 선사(靈隱淸聳禪師)》조에 다음과 같은 대목이 있다.

학승이 물었다.

"우두(牛頭) 법륭(法隆, 593~657 : 우두종의 창시자)이 사조(四祖 : 道信, 580~651)를 만나기 전에는 어떠했습니까?"

그러자 영은청총 선사께서 대답하였다.

"청산녹수(靑山綠水) 같으셨느니라.'

그러자 "뵙고 난 뒤에는 어떠하셨는지요?"라고 물으니,

선사께서 대답하였다

"녹수청산(綠水靑山) 같으셨느니라."

"綠水靑山"泛稱美好山河. 出自宋·釋普濟《五燈會元》卷十"靈隱淸聳禪師" ::"問:'牛頭未見四祖時如何?'師曰:'靑山綠水.'曰:'見後如何?'師曰:'綠水靑山.'

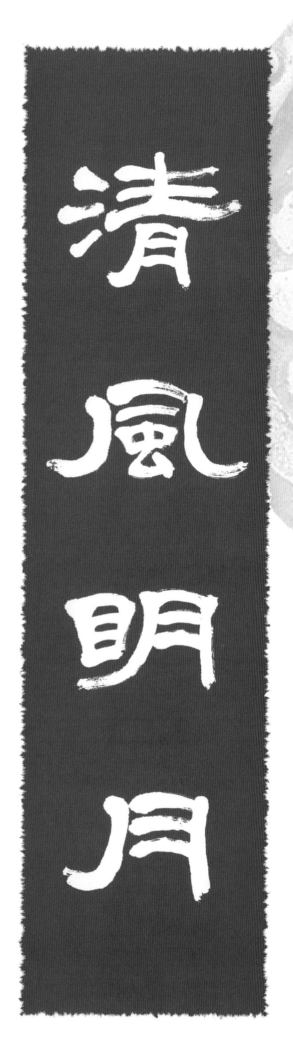

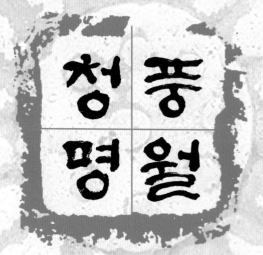

qīng fēng míng yuè

清　風　明　月

맑을청　　바람풍　　밝을명　　달월

'청풍명월'은 자연을 친구 삼아 살다, 혹은 청아하고 한적하게 생활
한다는 뜻이다. 종종 아름다운 자연을 비유하는 말로 쓰인다.
《남사(南史)·사혜전(謝惠傳)》에 이런 말이 있다.
"내 방으로 들어오는 것은 맑은 바람뿐이었고, 나를 마주하고 술을 마
시는 것은 밝은 달 뿐이로다."
또한 소식(蘇軾, 1037~1101)은《적벽부(赤壁賦)》에서 이렇게 읊었다.
"강가에 부는 맑은 바람과 산 사이에 뜬 맑은 달은 귀와 만나면 음악
이 되고, 눈과 만나면 그림이 된다."

"清風明月"比喩不隨便結交朋友. 也比喩清雅閒適. 出自《南史·謝惠
傳》: "入吾室者, 但有清風 ; 對吾飲者, 惟當明月."
蘇軾《赤壁賦》: "惟江上之清風, 與山間之明月, 耳得之而爲聲, 目遇之
而成色"

220

유목빙회

yóu mù chěng huái

遊 目 騁 懷

놀유　눈목　풀어놓을빙　품을회

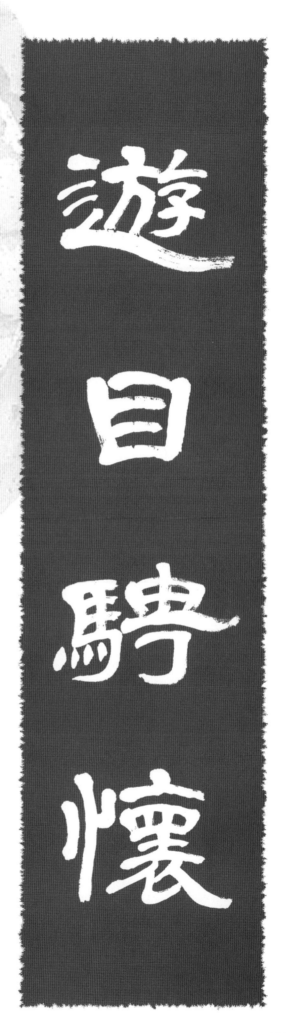

'유목빙회'는 사방을 끝까지 바라보며, 마음을 활짝 연다는 뜻이다. 진(晉) 왕희지(王羲之, 303 혹은 321~361 혹은 379)는 《난정집서(蘭亭集序)》에서 이렇게 술회하였다.

"고개 들어 원대한 우주를 바라보고, 고개 숙여 풍성한 만물을 살펴본다. 눈을 따라 사방을 끝까지 바라보며, 마음을 활짝 여는 까닭에, 보고 듣는 기쁨을 마음껏 누릴 수 있으니 정말 즐겁도다."

"遊目騁懷"意爲縱目四望, 開闊心胸. 出自晉 王羲之《蘭亭集序》: "仰觀宇宙之大, 俯察品類之盛, 所以遊目騁懷, 足以極視聽之娛, 信可樂也."

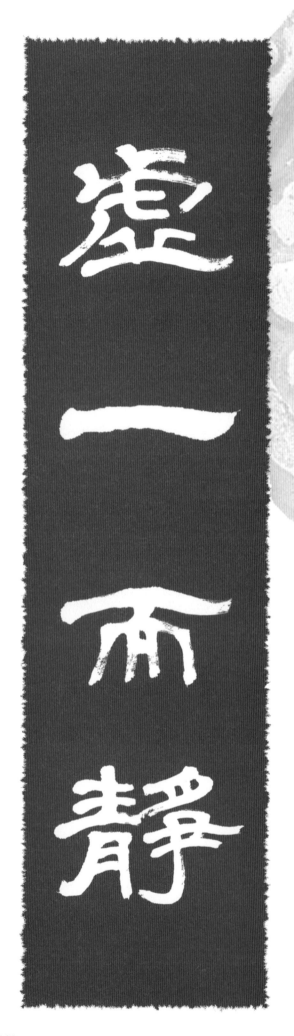

허일이정

xū yī ér jìng

虛 一 而 靜
빌허　한일　말이을이　고요할정

'허일이정'은 마음을 비우고 하나로 집중하면 고요해지고, 이렇게 하면 사물을 정확하게 관찰하고 인식할 수 있다는 뜻이다.
《순자(荀子)・해폐(解蔽)》에 이런 말이 있다.
"사람은 무엇으로 진리를 아는가? 마음(心)이다. 마음은 어떻게 아는가? 비움과 집중 그리고 고요함으로 안다. 마음은 감춘 적이 없기에 비었다고 말하고, 마음은 가득 찬 적이 없기에 하나로 집중하며, 마음은 움직인 적이 없기 때문에 고요하다고 말한다."

"虛一而靜"指虛心・專一而冷靜地觀察事物, 就能得到正確的認識. 出自《荀子・解蔽》: "人何以知道? 曰: 心. 心何以知? 曰: 虛一而靜. 心未嘗不臧也, 然而有所謂虛; 心未嘗不滿也, 然而有所謂一; 心未嘗不動也, 然而有所謂靜.

춘화
경명

chūn hé jǐng míng

春　和　景　明

봄춘　　화할화　　볕경　　밝을명

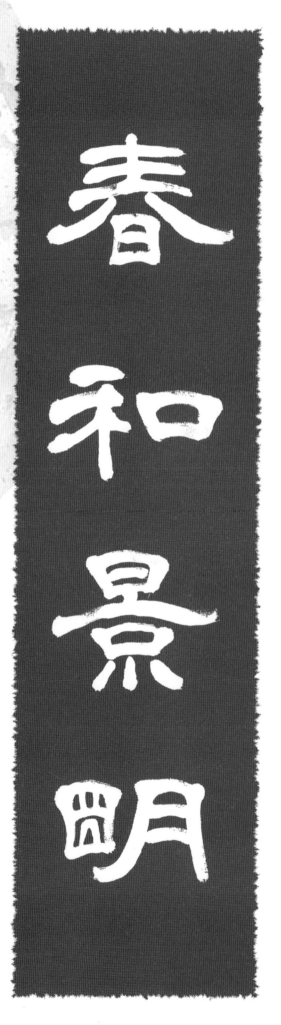

'춘화경명'은 봄빛이 부드럽고 햇볕이 밝게 빛난다는 뜻이다.
범중엄(范仲淹, 989~1052)은《악양루기(岳陽樓記)》에서 이렇게 표현
하였다.
"봄볕이 부드럽고 햇빛이 밝게 빛나며, 물결이 팔랑거리지 않았다. 하
늘과 호수가 모두 한 가지 빛깔이고, 끝이 없이 푸른빛이 출렁인다."

"春和景明"指春光和煦, 陽光照耀. 出自范仲淹《岳陽樓記》："春和景
明, 波瀾不驚, 上下天光, 一碧萬頃."

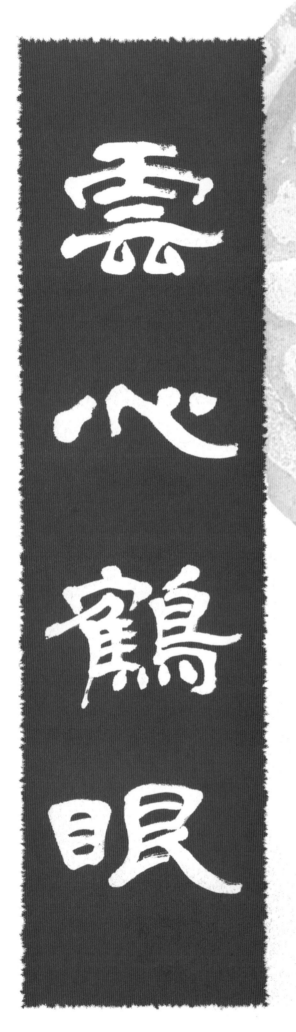

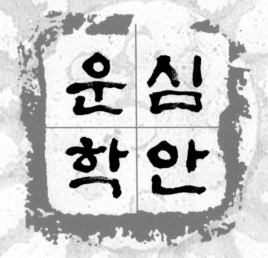

yún xīn hè yǎn

雲　心　鶴　眼
구름운　마음심　학학　눈안

'운심학안'은 구름의 마음으로 학의 눈으로 본다는 뜻으로, 고매한 처세의 태도를 비유한 말이다.

백거이(白居易, 772~846)는《수양팔(酬楊八)》에서 이렇게 읊었다 "그대는 넓은 마음을 가지고 있으니 안정적인 환경에 어울리지만, 나는 절룸발이 걸음 때문에 한직에 어울린다. 방문을 닫고 고결한 인격자가 아닌 것을 탓하다가, 구름의 마음과 학의 눈으로 보려고 힘쓰고 있습니다"

"雲心鶴眼"比喩高遠的處世態度. 出自唐·白居易《酬楊八》詩:"君以曠懷宜靜境, 我因蹇步稱閑官. 閉門足病非高士, 勞作雲心鶴眼看."

이연자락

yí rán zì lè

怡 然 自 樂
기쁠이 그러할연 스스로자 즐길락

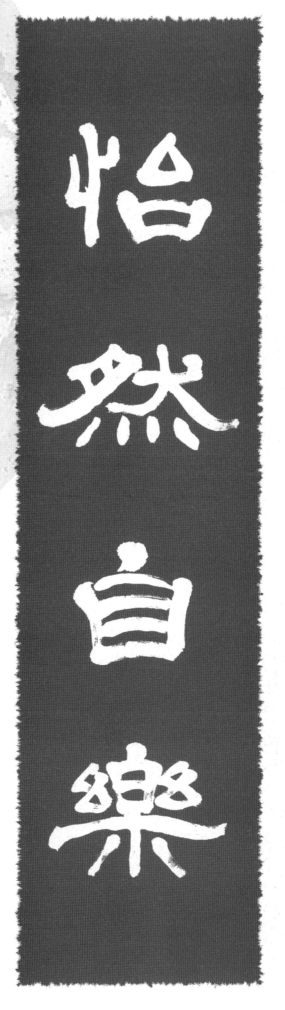

'이연자락(怡然自樂)' 은 만족하며 스스로 기뻐한다는 뜻이다.
도연명(陶淵明, 352 혹은 365~427)은《도화원기(桃花源記)》에서 이렇
게 서술하였다.
"오고 가며 농사를 짓고 옷을 입고 있는 남녀는 바깥 사람들과 같았
다. 노인과 아이들도 만족하며 스스로 기뻐하고 있다."

"怡然自樂"形容高興而滿足. 出自晉 · 陶淵明《桃花源記》: "其中往來
種作, 男女衣著, 悉如外人. 黃髮垂髫, 並怡然自樂."

미 의
연 년

měi yì yán nián

美　意　延　年
아름다울미　뜻의　끌연　해년

'미의연년'은 마음이 즐거우면 장수할 수 있다는 뜻이다.
《순자(荀子)・치사(致士)》에 다음과 같은 말이 있다.
"대중의 마음을 얻으면 하늘을 움직일 수 있고, 마음이 즐거우면 장수
한다."

"美意延年"指心情舒暢可以延長壽命.《荀子・致士》: "得衆動天, 美意
延年."

낙이
망귀

lè ér wàng guī

樂而忘歸

즐길낙 　 말이을이 　 잊을망 　 돌아갈귀

'낙이망귀'는 경치와 일에 도취하여 돌아가는 것을 잊어버렸다는 뜻이다.

《사기(史記) · 진본기(秦本紀)》에 이런 대목이 있다

"조보(造父)는 말몰이에 뛰어나 주무왕(周繆王)의 총애를 받았다. 기(驥) · 온여(溫驪) · 화류(驊騮) · 녹이(騄耳) 4필의 말을 얻어 서쪽으로 순수를 떠나 즐기다가 돌아가는 것을 잊어버렸다."

"樂而忘歸"形容陶醉於某種場景, 捨不得離開. 出自《史記 · 秦本紀》:
"造父以善御幸於周繆王 得驥 · 溫驪 · 驊騮 · 騄耳之駟 西巡狩, 樂而忘歸."

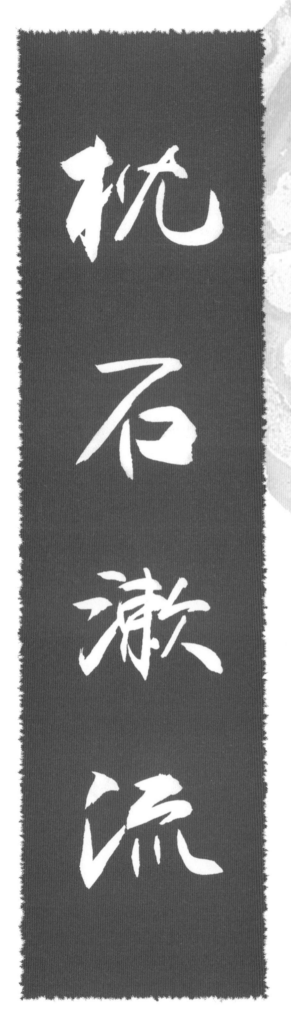

zhěn shí shù liú

枕 石 漱 流
베개침　　돌석　　양치질할수　　흐를류

'침석수류'는 '침류수석(枕流漱石)'이라고도 하는데, 흐르는 물을 베고 돌로 입을 헹군다는 뜻으로 산수 은거를 비유한 말이다.
《삼국지(三國志)·촉지(蜀志)·유팽료이유위양전(劉彭廖李劉魏楊傳)》에 이런 기록이 있다
"엎드려 보아하니, 처사 면죽(縣竹)의 진복(秦宓)은 중산보(仲山甫)의 인격을 갖추었고, 준생(雋生)의 정직함을 실천하였으며, 돌을 베고 흐르는 물에 입을 헹구며, 안빈낙도를 구가하면서, 인의의 길을 걷고 있습니다. 넓은 세계에서 욕심 없이 살았으며, 높은 기개와 절도 있는 행동으로 변함없는 진리를 지키고 있습니다. 비록 옛날에 은둔자가 있었지만 이 사람보다 더 하지는 않았습니다."
유의경(劉義慶, 403~444)은《세설신어(世說新語)·배조(排調)》에서 이렇게 기록하였다.
"왕이 '흐르는 물을 베개 삼을 수 있으며, 돌로 입을 헹굴 수 있는가?'라고 물으니, 손(孫)이 대답하였다 '흐르는 물을 베게 삼는 까닭은 귀를 씻으려는 것이고, 돌로 입을 헹구려는 까닭은 첫솔질을 하려는 것입니다.'"

"枕石漱流"指隱居生活. 出自《三國志·蜀志·劉彭廖李劉魏楊傳》:
"伏見處士縣竹秦宓, 膺山甫之德, 履雋生之直, 枕石漱流, 吟詠縕袍, 偃息於仁義之途, 恬淡於浩然之域, 高槪節行, 守眞不虧, 雖古人潛遁, 蔑以加旃."
南朝宋·劉義慶《世說新語·排調》:南朝宋·劉義慶:"王曰:'流可枕, 石可漱乎?'孫曰:'所以枕流, 欲洗其耳;所以漱石, 欲礪其齒.'"

xiū xīn yǎng xìng

修　心　養　性
닦을수　마음심　기를양　성품성

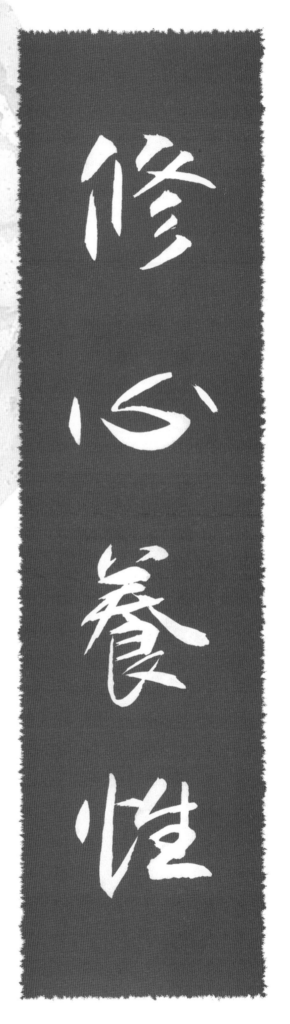

'수심양성'은 마음을 수양하고 본성을 배양한다는 뜻으로, 심신을 완전한 경지에 이르도록 한다는 말이다.

원(元)·오창령(吳昌齡)의《동파몽(東坡夢)》제2절(第二折)에 이런 대사가 있다

"동파학사에게 조롱을 당했지만, 나(佛印法師, 謝端卿)는 온 사찰의 누구에게 그를 고발하랴! 나는 지금처럼 여산(廬山)안에서 마음을 수양하고 본성을 배양하고 있는데, 어떻게 소동파를 속이고, 백모란을 기만할 것이며, 게다가 누가 나를 대신하게 하겠는가?"

이상의 인용문에서 '나'는 불인법사로서, 소동파의 친한 친구이자 학문의 경쟁자였다. 두 사람은 종종 만나 높은 식견과 번뜩이는 기지로 상대를 조롱하거나 농담을 주고받았다. 현재 그는 자신과 소동파가 농을 나누며 교류했던 이야기를 들어 제자와 대화를 하고 있다.

"修心養性"指通過自我反省體察, 使身心達到完美的境界. 出自元·吳昌齡《東坡夢》第二折: "則被這東坡學士相調戲, 可著我滿寺裡告他誰, 我如今修心養性在廬山內, 怎生瞞過了子瞻, 賺上了牡丹, 卻教誰人來替?"

고정
원치

gāo qíng yuǎn zhì

高 情 遠 致

높을고 　 뜻정 　 멀원 　 풍취치

'고정원치'는 고상한 인격과 정취를 말한다.

유의경(劉義慶, 403~444)은《세설신어(世說新語)·품조(品藻)》에서 다음과 같이 기록하였다

"지도림(支道林)이 손흥공(孫興公, 孫綽손탁)에게 '그대는 부관인 허순(許詢)을 어떻게 생각하십니까?'라고 묻자, 손흥공이 대답하였다. '인격과 정취가 고상하여 저는 제자로서 그를 받들었지만, 시를 짓고 읊조림에는 허순이 장차 저에게 제자의 예의를 갖출 것입니다.'"

"高情遠致"指高尚的品格或情趣. 出自南朝 宋 劉義慶《世說新語·品藻》:"支道林問孫興公:'君何如許掾?'孫曰:'高情遠致, 弟子蚤已服膺;然一吟一詠, 許將北面.'"

천랑기청

tiān lǎng qì qīng

天　朗　氣　清

하늘천　　밝을랑　　기운기　　맑을청

'천랑기청'은 하늘이 밝고 대기가 화창하다는 뜻이다.
왕희지(王羲之, 303~361 혹은 321~379)는 《난정집서(蘭亭集序)》에서
이렇게 술회하였다.
"이 날 하늘이 밝고 대기는 화창하였으며, 부드러운 바람이 상쾌하게
불었다. 고개를 들어 원대한 우주를 바라보고, 고개를 숙여 왕성한 만
물을 살폈다."

"天朗氣清" 意爲天色明朗, 大氣淸和. 出自晉・王羲之《蘭亭集序》:"是
日也, 天朗氣淸, 惠風和暢, 仰觀宇宙之大, 俯察品類之盛."

이정열성

yí qíng yuè xìng

怡 情 悅 性
기쁠이 뜻정 기쁠열 성품성

'이정열성'은 마음과 감정이 편안하고 유쾌하다는 뜻이다.
서간(徐幹, 170~217)의《중론(中論)·치학(治學)》에 이런 말이 있다.
"배움이란 정신과 사고를 원활하게 움직이게 하고, 감정과 성정을 흐
뭇하게 만드는 것이니, 성인이 해야 할 중요한 임무이다."

"怡情悅性"指使心情舒暢愉快. 出自漢·徐幹《中論·治學》:"學也者,
所以疏神達思, 怡情理性, 聖人之上務也."

yì yùn gāo zhì

逸　韻　高　致

뛰어날일　운운　높을고　풍취치

'일운고치'는 운치와 품격이 높고 뛰어나다는 뜻으로, 주로 예술작품을 말한다.

청(淸)·귀장(歸莊, 1613~1673)은《발김효장묵매(跋金孝章墨梅)》에서 다음과 같이 말하였다.

"효장의 작품은 운치와 품격이 높으며, 신선과 같은 풍골을 지니고 있다. 그러므로 그가 그린 묵매의 가지와 줄기는 풍성한 자태를 가지고 있으며 초탈하면서도 오묘한 풍격을 나타내고 있다."

여기 말하는 효장(孝章)은 호가 경암(耿庵) 혹은 불매도인(不寐道人)으로, 명말 청초 강남(江南) 오현(吳縣 : 오늘날 강소 江蘇 소주 蘇州) 출신 화가 김준명(金俊明, 1602~1675)을 말한다.

"逸韻高致"指高逸的風度韻致. 出自淸·歸莊《跋金孝章墨梅》: "孝章逸韻高致, 身有仙骨, 故其書墨梅, 柯幹豐姿, 意外超妙." 金俊明, 字孝章, 號耿庵, 又自署不寐道人等, 江南吳縣(今江蘇蘇州)人

길상편(吉祥篇)

延年益壽

아홉개의 구멍에 쌓인것을 소통시키고
정기가맺힌곳을 깨끗하게
뚫어주면 나이가 많아도
천만세까지 장수할수있다 했다

전국시대 宋玉이 高唐賦에서 숨은 장수를
축원한 섬어를 신축(?)써해쓴다 운곡

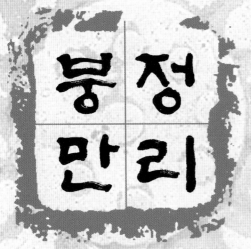

붕정만리

péng chéng wàn lǐ

鵬 程 萬 里
붕새붕 길정 일만만 거리리

'붕정만리'는 봉황이 구만리를 날아간다는 뜻으로, 원대한 포부를 비유한 말이다.

《장자(莊子)·소요유(逍遙遊)》에 이런 표현이 있다.

"대붕이 남명(南冥)으로 날아갈 때, 3천리의 물길을 차고, 회오리 바람을 일으키며 9만리를 올라갔다."

"鵬程萬里"比喩前程遠大. 出自《莊子·逍遙遊》:"鵬之徒於南冥也;水擊三千里;搏扶搖而上者九萬里."

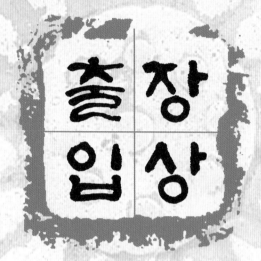

chū jiāng rù xiāng

出　將　入　相
날출　　장수장　　들입　　재상상

'출장입상'은 조정 밖으로 나가면 장군이 되고, 조정에 들어오면 재상이 된다는 뜻으로, 문무를 겸비하거나 혹은 높은 지위를 가리킨다.

《구당서(舊唐書)·왕규전(王珪傳)》에 이런 기록이 있다.

당시 왕규는 방현령(房玄齡) 등과 조정을 보좌하고 있었다. 태종이 (왕규에게) 물었다. "경은 짐에게 방현령 등의 재주에 대하여 말하고, 또한 누가 그대보다 뛰어난 지를 스스로 말해주시오." 그러자 왕규가 대답하였다.

"전심전력을 다하여 나라를 받들고, 아는 것을 반드시 행동에 옮기는 것은, 신이 방현령만 못합니다. 문무를 겸비하여 조정 밖으로 나아가서는 장군이 되고 안으로 들어오면 재상이 되는 것은, 신이 이정(李靖)보다 못합니다. 상세하고 분명하게 의견을 제시하며, 지출과 수입을 공정하게 처리하는 것은, 신이 온언박(溫彥博)만 못합니다. 복잡하고 어려운 일을 처리하고, 여러 일을 온당하게 처리함은, 신이 대위(戴胄)만 못합니다. 바른 말 간언을 마음에 새기며 (자신의) 군주가 요순(堯舜)에 미치지 못하는 것을 치욕으로 여기는 것은, 신이 위징(魏徵)만 못합니다. 혼탁한 것을 물리치고 청렴함을 격려하며, 포악한 것을 싫어하고 착한 것을 좋아함은, 신이 여러 사람보다 매우 뛰어납니다."

그러자 태종은 훌륭하다며 칭찬하였다.

"出將入相"指人文武兼備. 也指官居高位. 出自《舊唐書·王珪傳》:時珪與玄齡等同輔政. 帝謂曰: "卿爲朕言玄齡等材, 且自謂孰與諸子賢?" 對曰: "孜孜奉國 知無不爲, 臣不如玄齡; 兼賢文武, 出將入相, 臣不如李靖; 敷奏詳明, 出納惟允, 臣不如彥博; 濟繁治劇, 衆務必擧, 巨不如胄; 以諫諍爲心, 恥君不及堯舜, 臣不如徵. 至激濁揚清, 疾惡好善, 臣於數子有一日之長." 帝稱善.

안연여고

ān rán rú gù

安　然　如　故
편안할안　그러할연　같을여　옛고

'안연여고'는 이전처럼 여전히 평온하다는 뜻이다.

원(元)·기군상(紀君祥)이 지은 《조씨고아(趙氏孤兒)》제4절(第四折)
에 이런 대사가 있다.

"당신(아버지)께서는 이 사람 저 사람 모두 누구[아들]를 위해 죽는 지
만 보고 계시지요? 그러니 내가 어찌 아들로서 이전처럼 편안해질 수
있겠어요?"

安然如故
"安然如故"指還像原來那樣安安穩穩. 出自元·紀君祥《趙氏孤兒》第四
折:"你只看這一個, 那一個, 都是爲誰而卒? 豈可我做兒的倒安然如
故?"

복 성
고 조

fú xīng gāo zhào

福 星 高 照
복복　　별성　　높을고　　비출조

'복성고조'는 행복의 별이 높이 떠서 비춘다는 뜻으로, 운과 복이 많음을 형용한 말이다.
청(淸)·문강(文康)의 《아녀영웅전(兒女英雄傳)》제39회에 이런 대목이 있다
"내가 보증할 게. 너는 보기만 해도 행복의 별이 하늘에서 밝게 빛나는 것을 만나게 될 거야!"

"福星高照"形容人很幸運, 有福氣. 出自淸·文康《兒女英雄傳》第三十九回: "管保你這一瞧, 就抵得個福星高照."

봉 흉
화 길

féng xiōng huà jí

逢 凶 化 吉

만날봉　흉할흉　될화　길할길

'봉흉화길' 은 흉사를 당해도 행운으로 바꾼다는 뜻이다.
명(明)·《수호전(水滸傳)》제42회에 이런 말이 나온다
"세상 가득한 호걸들과 교류하면, 흉사를 만나도 행운으로 바꾸고 운
명을 결정할 수 있을 게다."

"逢凶化吉"遇到兇險轉化爲吉祥·順利. 出自明·施耐庵《水滸傳》第四
十二回:"豪傑交遊滿天下, 逢凶化吉天生成."

bǎi fú jù zhēn

百　福　具　臻

일백백　복복　모두구　이를진

'백복구진'은 행복이 한꺼번에 이른다는 뜻이다.
《구당서(舊唐書)·이번전(李藩傳)》에 이런 기록이 있다.
"신은 바라옵니다. 폐하께서 매번 한문제(漢文帝)와 공자(孔子)의 뜻
을 준수하시면 행복이 한꺼번에 몰려올 것입니다."

"百福具臻"形容各種福運一齊來到. 出自《舊唐書·李藩傳》: "伏望陛
下每以漢文孔子之意爲准, 則百福具臻."

240

hóng fú qí tiān

洪 福 齊 天

넓을홍　　복복　　가지런할제　　하늘천

'홍복제천'은 넓은 하늘처럼 복이 많다는 뜻이다.

원(元)・관한경(關漢卿)은 《서촉몽(西蜀夢)》에서 이렇게 말했다.

"이 남양(南陽) 배수촌(排叟村)의 제갈(諸葛)씨들은 하늘처럼 넓은 복을 가진 한나라 제왕을 보좌하고 있다."

"洪福齊天"是頌揚人福氣極大. 出自元・關漢卿《西蜀夢》: "這南陽排叟村諸葛, 輔佐著洪福齊天漢帝王."

시래
운전

shí lái yùn zhuǎn

時　來　運　轉
때시　올래　돌운　구를전

'시래운전'은 때와 기운이 오면 운세도 호전된다는 뜻이다.
《삼국지(三國志)·위지(魏志)·유이전(劉廙傳)》에 이런 대목이 있다.
"신은 종가를 기울게 하고 집안을 망하게 할 수 있는 죄를 지었지만, 천
지 신명을 만났고, 때마침 시운이 변화하여 펄펄 끓는 불이 식어서 타
버리는 일이 사라졌습니다. 이제 차가운 재에서 연기가 나고 이미 말
라버린 나무에서 꽃이 피게 되었습니다."

"時來運轉"指時機來了, 運氣有了好轉. 出自《三國志·魏志·劉廙傳》
: "臣罪應頃宗, 禍應覆族 遭乾坤之靈, 值時來之運, 揚湯止沸, 使不燋
爛. 起煙於寒灰之上, 生華於已枯之木"

고보통구

gāo bù tōngqú

高 步 通 衢

높을고 걸음보 통할통 네거리구

'고보통구'는 본래 탁트인 길을 활보한다는 뜻으로, 관직의 높은 자리에 올라가거나, 과거 급제를 비유하는 말이 되었다.

《진서(晉書)·석계룡재기(石季龍載記)上》에 다음과 같은 구절이 있다. "당시 호척들이 마음대로 조정을 침해하고 공개적으로 뇌물을 받아먹었다. 그러자 계룡(季龍)은 이것을 근심하다가 특별히 전중어사(殿中御史) 이거(李矩)를 어사중승(御史中丞)으로 발탁하여 직접 임용하였다. 이것으로 인하여 여러 관료들이 놀라고 주군(州郡)은 숙연해졌다. 그러자 계룡이 '짐이 듣기에 훌륭한 신하는 맹수와 같아서 네 거리를 활보하면 이리와 승냥이가 길을 피한다고 하던데, 정말 그렇구나!' 라고 말하였다."

"高步通衢"原指官居顯位. 後也指科舉登第. 出自《晉書·石季龍載記上》"時豪戚侵恣, 賄托公行, 季龍患之, 擢殿中御史李矩爲御史中丞, 特親任之. 自此百僚震懾, 州郡肅然. 季龍曰:「朕聞良臣如猛獸, 高步通衢而豺狼避路, 信矣哉!」

마도성공

mǎ dào chéng gōng

馬 到 成 功

말마　　이를도　　이룰성　　공공

'마도성공'은 전쟁 중 말이 도착하면 승리를 거둔다는 뜻으로, 신속하고 순조롭게 성공을 이룩한다는 뜻이다.

원(元)·정정옥(鄭廷玉)의《초소공(楚昭公)》에 이런 대사가 있다.

"내가 보증한다. 말이 도착하면 승리를 거두고 개선하여 돌아올 것이다."

"馬到成功"比喻成功迅速而順利. 出自元·鄭廷玉《楚昭公》: "管取馬到成功; 奏凱回來也."

chūn huá qiū shí

春　華　秋　實
봄춘　　꽃화　　가을추　　열매실

'춘화추실'은 봄에 피는 꽃이 가을에 열매를 맺는다는 뜻으로 사람의 문채와 덕행이 높아지는 것을 비유한 말이다.

안지추(顔之推, 531~약 597)는《안씨가훈(顏氏家訓)·면학(勉學)》에서 이렇게 말하였다.

"배움이란, 나무를 기르는 것과 같다. 봄에는 꽃을 감상하고 가을에는 열매를 거둔다. 문장을 배우고 연구하는 것은 봄의 꽃이고, 몸을 닦고 실천하는 것은 가을의 열매이다."

"春華秋實"比喻人的文采和德行. 出自北齊顏之推《顏氏家訓·勉學》: "夫學者, 猶種樹也. 春玩其華, 秋登其實. 講論文章, 春華也 ; 修身利行, 秋實也."

봉　명
조　양

fèng míng zhāo yáng

鳳　鳴　朝　陽

봉새봉　　울명　　아침조　　볕양

'봉명조양'은 아침 동산의 오동나무에서 봉황이 운다는 뜻으로, 높은
재주를 가진 사람이 능력을 발휘할 기회를 얻는 것을 비유하였다.
《시경(詩經)·대아(大雅)·권아(卷阿)》에 이런 구절이 있다.
"봉황이 운다. 저 높은 언덕에서.
오동이 자란다. 아침 태양 아래에서"

"鳳鳴朝陽"比喻有高才的人得到發揮的機會. 出自《詩經·大雅·卷
阿》:"鳳凰鳴矣, 於彼高岡 ; 梧桐生矣, 於彼朝陽."

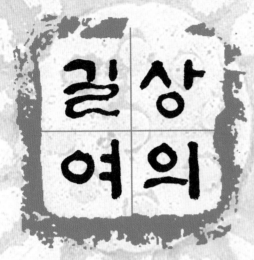

길상여의

jí xiáng rú yì

吉祥如意

길할길 상서로울상 같을여 뜻의

'길상여의'는 마음 먹은 대로 행운과 상서로움이 다가온다는 뜻으로, 다른 사람의 행운을 축원하는 말이다.

북제(北齊) · 장성(張成)이 지은 《조상제자(造像題字)》에 이런 구절이 있다.

"돌아가신 부모님을 위하여 관음상 한 구를 조성하였고, 전 가족 어른 아이 여덟 식구를 고루 봉양하였으니, 마음먹은 대로 행운과 상서로움이 다가올 것이다."

"吉祥如意"是祝頌他人美滿稱心. 出自北齊 · 張成《造像題字》: "爲亡父母敬造觀音像一區, 闔家大小八口人等供奉, 吉祥如意."

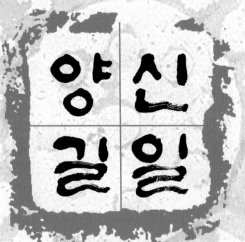

liáng chén jí rì

良　辰　吉　日

<ruby>良<rt>좋을양</rt></ruby>　<ruby>辰<rt>날신</rt></ruby>　<ruby>吉<rt>길할길</rt></ruby>　<ruby>日<rt>날일</rt></ruby>

'양신길일' 은 좋은 시간, 길일을 말한다. 종종 결혼하기 좋은 날을 말한다.
초(楚)·굴원(屈原, 기원전 340~기원전 278)이 지은《구가(九歌)·동황태일(東皇太一)》에 이런 구절이 있다.
"날씨 좋은 길일이로다. 공경하고 엄숙하게 동황태일(東皇太一)을 즐겁게 해드리자."

"良辰吉日"卽美好的時辰, 吉利的日子. 後常用以稱宜於成親的日子.
出自戰國·楚·屈原《九歌·東皇太一》: "吉日兮辰良, 穆將愉兮上皇."

jǐng xīng qìng yún

景　星　慶　雲
우러러볼경　별성　경사경　구름운

'경성경운'은 큰 별과 오채 색 구름이란 뜻으로, 길상의 징조를 비유하는 말이다.

명(明)·방효유(方孝孺, 1357~1402)가 지은《어서찬(御書贊)》에 이런 말이 있다.

"오로지 하늘만이 말을 하지 않고, 형상으로 사람에게 뜻을 알린다. 신명이 빛을 내리고, 큰 별이 뜨고 오채 색 구름을 드리운다."

"景星慶雲"比喩吉祥的徵兆. 出自明·方孝孺《御書贊》: "惟天不言, 以象示人, 錫羨垂光, 景星慶雲."

wǔ zǐ dēng kē

五 子 登 科

다섯오　아들자　오를등　과거과

'오자등과'는 다섯 아들이 과거에 급제했다는 뜻으로, 결혼을 축하의 말로 쓰인다. 이것은 또한 세속의 물질적 만족을 비유하기도 한다.

송(宋)·홍매(洪邁, 1123~1202)는《이견지(夷堅志)·보권(補卷)三》의 '오자과제(五子科第)' 조(條)에서 이렇게 설명하였다.

"황여집(黃汝楫)이 사냥 중에 국경을 침범하였다. 여집(汝楫)은 재물 2만 꿰미를 내어 잡혀 간 남녀 천 명을 환속시켰다. 밤에 그의 꿈 속에 신이 나타나 '네가 사람을 많이 살렸으니 상천께서 너의 자식 다섯 명에게 과거급제 상을 내릴 것이다.'라고 말하였다.

그 후에 그의 다섯 자식 황개(黃開)·황항(黃閌)·황각(黃閣)·황은(黃閣)·황문(黃聞) 모두가 과거에 급제하였다."

"五子登科"用作結婚的祝福詞或吉祥語；也比喩世俗追求物質滿足. 出自宋·洪邁《夷堅志·補卷三》"五子科第"條："黃汝楫, 方臘犯境, 汝楫出財物二萬緡, 贖被掠士女千人. 夜夢神告曰：'上天以汝活人多, 賜五子科第.'其後子開·閌·閣·閣·聞, 皆登科.'"

매개이도

méi kāi èr dù

梅 開 二 度
매화나무매　열개　두이　번도

'매개이도'는 매화가 한 계절에 두 번 핀다는 뜻으로, 두 번 연속으로 성공하거나 경사가 두 번 이어지는 것을 비유한 말이다.

청(淸)나라 석음당주인(惜陰堂主人,선주감宣澍甘1858~1910)의 소설 《이도매(二度梅)》(경극京劇과 월극越劇도 있음)는 매양옥(梅良玉)과 한단(邯鄲)에 사는 진행원(陳杏元)의 사랑 이야기를 그렸다.

당나라 때 매양옥의 아버지는 당시 조정의 재상이었던 노기(盧杞)의 모함을 받았다. 양옥은 한밤에 광풍에 떨어지는 매화를 바라보며, 만약 매화가 다시 피면 아버지의 억울함을 깨끗하게 씻을 수 있게 해달라고 기도하였다. 매화는 다시 피었고, 양옥과 진행원은 결혼에 성공하였다.

이 성어는 바로 이 소설 이야기에서 나온 것이다.

"梅開二度"指同一件事成功地做到兩次. 或接連兩次喜事. 出自淸·惜陰堂主人(宣澍甘)小說《二度梅》(京劇·越劇均有此戲). 小說描寫了梅良玉與邯鄲陳杏元的愛情故事：唐朝時候, 梅父被當朝宰相盧杞陷害, 良玉在梅花盛開後又被狂風吹落的夜晚祈禱：若梅花重開, 其父冤情得以昭雪. 梅花果然二度怒放, 後良玉與陳杏元得以團圓.

자기
동래

zǐ qì dōng lái

紫　氣　東　來

자줏빛자　기운기　동녘동　올래

'자기동래'는 상서로운 징조가 동쪽에서 다가온다는 뜻이다.
유향(劉向, 기원전 77~기원전 6)의 《열선전(列仙傳)》에 이런 기록이
있다.
"노자가 서쪽으로 유람을 떠나자, 관문 수령인 윤희(尹喜)는 자주색
기운이 관문으로 떠오르는 것을 발견하였다. 이때 노자가 과연 파란
소를 타고 관문을 지나갔다."

"紫氣東來"比喩吉祥的徵兆. 出自漢・劉向《列仙傳》: "老子西遊, 關令
尹喜望見有紫氣浮關, 而老子果乘靑牛而過也."

유봉
래의

yǒu fèng lái yí

有　鳳　來　儀
있을유　봉새봉　올래　예의의

'유봉래의'는 봉황이 날아와 춤을 추며 예의를 표시한다는 뜻으로, 상
서로움의 징조를 비유한 말이다.
《성서(尙書)·익직(益稷)》에 다음과 같은 기록이 있다
"순 임금의 음악 소소(簫韶) 9장을 연주하니, 봉황이 날아와 춤을 추
며 예의를 표시하였다."

"有鳳來儀"是吉祥的徵兆. 形容極爲高貴·神奇和絶妙. 出自《尙書·
益稷》: "簫韶九成, 鳳皇來儀."

sān yáng kāi tài

三　　陽　　開　　泰
석삼　　볕양　　열개　　태평할태

'삼양개태'는 세 개의 양기가 세상을 태평하게 만든다는 뜻이다. 정월은 태괘(泰卦)로서, 세 개의 양효(爻)로 이루어진다. 겨울이 가고 봄이 오면, 음(陰)이 소멸되고 양(陽)이 자라나니 길하면서도 형통한 형상이 생성된다.

사람들은 종종 새해 맞이와 상서로움을 축원할 때 이 성어를 사용한다.

《역(易)·태(泰)》에 이런 말이 있다

"태(泰), 작은 것이 가고 큰 것이 오니, 길하고 형통하다"

《송사(宋史)·악지(樂志)》에도 이런 기록이 있다.

"세 번의 양기가 섞여 정월이 되었으니, 날마다 새롭고 경사로울 뿐이다."

"三陽開泰"卽吉亨之象. 常用以稱頌歲首或寓意吉祥. 出自《易·泰》: "泰, 小往大來, 吉亨."《宋史·樂志》: "三陽交泰, 日新惟良."

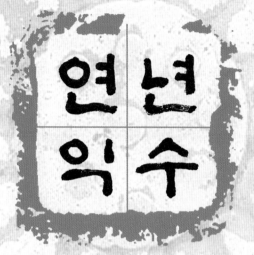

연년익수

yán nián yì shòu

延年益壽
끌연 해년 더할익 목숨수

'연년익수'는 장수를 축원하는 성어이다.

전국(戰國) 시대·송옥(宋玉)은 《도당부(高唐賦)》에서 이렇게 읊었
다.

"아홉 개의 구멍에 쌓인 것을 소통시키고, 정기가 맺힌 곳을 깨끗하게
뚫어주면, 나이를 늘려 천만 세까지 장수할 수 있다."

"延年益壽"卽增加歲數, 延長壽命. 出自戰國·宋玉《高唐賦》: "九竅通
鬱 ; 精神察滯 ; 延年益壽千萬歲."

龜年鶴壽

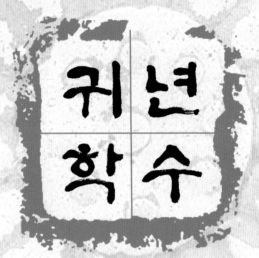

귀년학수

guī nián hè shòu

龜 年 鶴 壽
거북귀 해년 학학 목숨수

'귀년학수'는 거북이나 학처럼 장수한다는 뜻이다.
당(唐)·이상은(李商隱, 약 813~858)은《제장서기문(祭張書記文)》에서 이렇게 말했다.
"신령의 길은 아주 미묘하며, 하늘의 진리는 파악하기 어렵도다. 계수나무는 벌레를 먹고 난초는 썩는데, 거북이와 학은 오래 산다. 오래 살고 짧게 사는 것이 또한 그렇게 되는데, 예쁘거나 미운 것과 무슨 관계가 있겠는가?"

"龜年鶴壽"比喩人之長壽. 多用作祝壽之詞. 出自唐·李商隱《祭張書記文》:"神道甚微, 天理難究, 桂蠹蘭敗, 龜年鶴壽. 在長短而且然, 於妍醜而何有?"

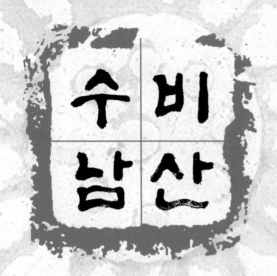

shòu bǐ nán shān

壽 比 南 山

목숨수 　 견줄비 　 남녘남 　 뫼산

'수비남산'은 남산처럼 오래 산다는 뜻으로, 노인의 장수를 축원하는
말이다.
《시경(詩經)·소아(小雅)·천보(天保)》에 이런 구절이 있다.
"달처럼 오래 지속하고,
해처럼 떠오르며,
남산처럼 장수하소서."

"壽比南山"意爲壽命像終南山一樣長久, 用於對老年人的祝頌. 出自《詩
經·小雅·天保》: "如月之恒, 如日之升, 如南山之壽."

cháng shēng jiǔ shì

長　生　久　視

길장　　날생　　오랠구　　볼시

'장생구시'는 눈과 귀가 노쇠하지 않는다는 뜻으로, 장수를 형용하는 말이다.

《노자(老子)》59장(章)에 이런 구절이 있다.

"나라가 근본이 있으면 오래 유지할 수 있다. 뿌리를 깊고 튼튼하게 만드는 것이 오래 살고 유지하는 방법이다."

《순자(荀子)・영욕(榮辱)》에는 다음과 같은 말이 있다.

"효도하고 공손하며, 성실하게 부지런히 일하고, 게으름을 피우지 않고 사업을 관리하는 것이, 서민들이 따뜻한 옷을 입고 밥을 배불리 먹을 수 있으며, 오래 살고 죽음을 피하는 길이다."

"長生久視"意思是耳目不衰, 形容長壽. 出自《老子》五十九章："有國之母, 可以長久, 是謂深根固柢, 長生久視之道." 按：《荀子・榮辱》："孝弟原愨, 軥錄疾力, 以敦比其事業而不敢怠傲, 是庶人之所以取暖衣飽食, 長生久視, 以免於刑戮也."

hǎi wū tiān chóu

海 屋 添 籌
바다해 집옥 더할첨 산가지주

'해옥첨주'는 푸른 바다가 뽕밭으로 변해 생긴 집에 다시 시간을 계산할 수 있는 산가지를 보탠다는 뜻으로, 장수를 축원할 때 쓰는 말이다.
소식(蘇軾, 1037~1101)은《동파지림(東坡志林)》권2(卷二)에서 이렇게 말했다
"바닷물이 뽕 밭으로 변할 때마다 나는 하나의 산가지를 놓아 계산하였다. 근래에 내 산가지가 이미 10칸 집에 가득 찼다."

"海屋添籌"寓言中堆存記錄滄桑變化籌碼房間添了新的籌碼. 用於祝人長壽. 出自宋・蘇軾《東坡志林》卷二:"海水變桑田時, 吾輒下一籌, 邇來吾籌已滿十間屋."

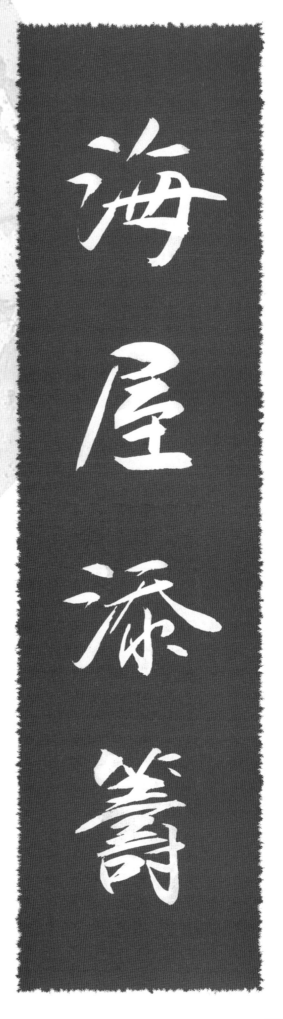

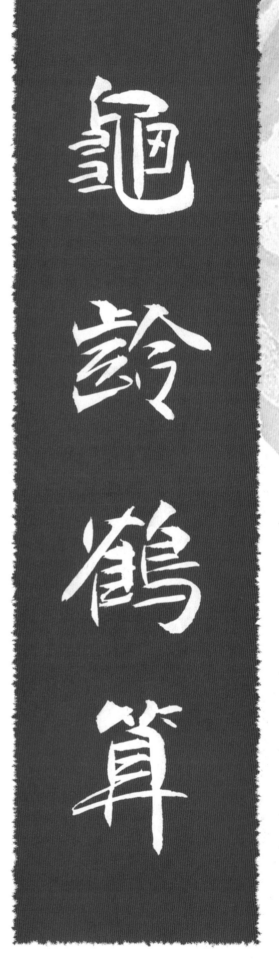

귀령학산

guī líng hè suàn

龜齡鶴算
거북귀　나이령　학학　셀산

'귀령학산'은 거북이와 학처럼 오래 산다는 뜻으로 장수를 비유하는
말이다.
송(宋)·후치(侯寘)가 지은《수조가두(水調歌頭)·위정자예제형수
(爲鄭子禮提刑壽)》는 이렇게 노래하였다.
"가만히 앉아 거북이와 학처럼 장수를 누리고,
금물고기 장식 부절과 옥 모양 허리띠를 단정하게 차며,
항상 곤룡포를 입을 황제를 가까이 하도다."

"龜齡鶴算"比喻人之長壽. 出自宋·侯寘《水調歌頭·爲鄭子禮提刑壽》
詞："坐享龜齡鶴算, 穩佩金魚玉帶, 常近赭黃袍."

shòu yuè qī yí

壽 越 期 頤
목숨수　넘을월　기약할기　보양할이

'수월기이'는 100세를 넘도록 장수한다는 뜻이다.

《예기(禮記)·곡예(曲禮)上》에 "백 년을 기이(期頤)라고 한다."라고
하였다.

《삼국지(三國志)·위지(魏書)11·원장량국전왕병관전(袁張涼國田王
邴管傳)11》에서 배송지(裴松之, 372~451)는 황보밀(黃甫謐, 215~282)
의 《고사전(高士傳)》을 인용하여 다음과 같이 말하였다.

"(초선焦先이란 사람은) 영광과 총애를 멀리하여 마음에 거리낌이 없
고, 보고 듣는 것을 줄여 귀와 눈을 더럽히지 않았다. 해롭지 않은 땅
을 밟고, 속세와 떨어져 있는 곳에 몸을 두고 살았기에 나이가 백 년
을 넘게 장수하였다."

"壽越期頤"指享有百歲的壽命. 出自西漢·戴聖《禮記·曲禮上》: "百
年日期頤."《三國志·魏書十一·袁張涼國田王邴管傳》裴松之引用黃
甫謐《高士傳》注云 "(焦先)離榮愛不以累其心,損視聽不以汙其耳目,捨
足於不損之地,居身於獨立之處,延年歷百,壽越期頤."

fú shòu shuāng quán

福　壽　雙　全
복복　　목숨수　　쌍쌍　　온전할전

'복수쌍전'은 복이 많은 사람이 오래 살기까지 한다는 뜻이다.
《홍루몽(紅樓夢)》제52회(回)에 이런 대목이 있다.
세상사람들은 재주가 많으면 오래 살지 못한다는 말을 하였다.
왕희봉(王熙鳳)은 가모(賈母)에게 그런 말을 믿지 말라고 하며 이렇
게 말하였다
"노조종(老祖宗)은 나보다 10배 영리하고 총명한데도, 지금까지 이토
록 행복하고 오래 살고 있지 않습니까?"

여기에서 노조종(老祖宗)은《홍루몽(紅樓夢)》에 나오는 가모(賈母)이
고, 가보옥(賈寶玉)의 조모이며, 임대옥(林黛玉)의 외조모이다.

"福壽雙全"指旣有福分, 又得高壽. 出自《紅樓夢》第五二回:"老祖宗只
有伶俐聰明過我十倍的, 怎麼如今這麼福壽雙全的?"

복수
강령

fú shòu kāng níng

福　　壽　　康　　寧
복복　　목숨수　　편안할강　　편안할령

'복수강령'은 행복·장수·건강·안녕 등 각종 복을 다 갖추었다는
뜻이다. 송(宋)·진량(陳亮, 1143~1194)이 지은《유하경묘지(喩夏卿
墓志)》에 이런 말이 있다.
"행복·장수·건강·안녕, 그리고 자손들의 우애롭고 모두 가능성이
있는데, 하늘은 또한 하경(夏卿)에게 어찌 부담을 주었겠는가?"

"福壽康寧"謂幸福·長壽·健康·安寧諸福齊備. 出自宋·陳亮《喩夏
卿墓誌》:"福壽康寧, 子孫彬彬然, 皆有可能者, 天於夏卿亦何所負哉!"

연운공양

yān yún gòng yǎng

煙　雲　供　養

연기연　　구름운　　이바지할공　　기를양

'연운공양'은 안개가 낀 산수자연에서 은거하며 몸과 마음을 수양하다는 뜻이다.

명(明)·진계유(陳繼儒, 1558~1639)는《니고록(妮古錄)》卷三에서 다음과 같이 말하였다

"황대치(黃大癡)는 나이가 90인데 외모는 동안이고, 미우인(米友仁)은 나이 80남짓인데도 정신이 노쇠하지 않고, 병을 앓지 않고 죽었다. 아마도 그림과 같은 은거지 속에서 수양했기 때문일 것이다."

"煙雲供養"指處身山水景物之間以養生. 出自明·陳繼儒《妮古錄》卷三："黃大癡九十而貌如童顏, 米友仁八十餘神明不衰, 無疾而逝, 蓋畫中煙雲供養也."

청렴편(淸廉篇)

冰壺秋月

錄中華名語

公元二零一零年冬月文志書

jiǎn yǐ yǎng dé

儉　以　養　德
검소할검　써이　기를양　도덕덕

'검이양덕' 은 검소함을 가지고 청렴함을 키운다는 뜻이다.

제갈량(諸葛亮, 181~234)은 《계자서(誡子書)》에서 다음과 같이 말했다.

"대저 군자의 행동은 정숙함으로 몸을 수양하고, 검소함으로 청렴함을 키운다. 담백하지 않으면 뜻을 밝힐 수 없고, 조용하고 정숙하지 않으면 원대한 이상을 이룰 수 없다"

"儉以養德"指節儉可以培養廉潔的作風. 出自三國・諸葛亮《誡子書》: "夫君子之行；靜以養身；儉以養德. 非澹泊無以明志, 非寧靜無以致遠"

일청여수

yī qīng rú shuǐ

一　清　如　水
한일　맑을청　같을여　물수

'일청여수'는 물처럼 맑다는 뜻으로, 청렴한 관리를 비유하는 말이다.
명(明)·주집(周楫)은《서호이집(西湖二集)·조통제현령구가(祖統制
顯靈救駕)》에서 이렇게 말했다.
"당신은 관청에서 물 같이 맑은 사람이었기에, 조정은 당신을 청백리
로 알고 있으니, 다음에 반드시 관리로 임명할 겁니다."

"一淸如水"形容爲官廉潔, 不貪汚·不受賄. 也形容十分淸潔. 出自
明·周楫《西湖二集·祖統制顯靈救駕》:"你在衙門中一淸如水, 朝廷
知你是個個廉吏, 異日定來聘你爲官."

bīng hú qiū yuè

冰 壺 秋 月

얼음빙　　병호　　가을추　　달월

'빙호추월'은 차가운 물 단지 속에 비친 가을 달이란 뜻으로, 마음이
맑고 깨끗함, 인격이 고상함을 비유한 말이다.

송(宋)·소식(蘇軾, 1037~1101)은《증반곡(贈潘谷)》시에서 이렇게 읊
었다.

"적삼은 칠 흙처럼 검고, 손은 거북이처럼 갈라졌지만, 차가운 물 단
지에 가을 달이 담기는 것은 훼방하지 못하네."

여기서 반곡(潘谷)은 소동파와 같은 시대 사람으로, 먹을 만드는 기술
이 뛰어났다. 그의 먹은 반묵(潘墨)이라고 불리며 유명하였다. 그는
가난하였지만 인격이 높은 사람으로 당시 문인사대부들과 자주 어울
렸고, 소동파도 그를 위해 여러 편의 글을 지었다.

"冰壺秋月"指心如冰清, 和明月一樣潔淨. 比喩品格高尚. 出自宋·蘇
軾《贈潘谷》詩："布衫漆黑手如龜, 未害冰壺貯秋月."

liǎng xiù qīng fēng

兩　袖　清　風
두양　소매수　맑을청　바람풍

'양수청풍' 은 두 소매에 맑은 바람이 분다는 뜻으로 청렴한 관리를 비유하는 말이다.

원(元) · 위초(魏初)는《송영계매(送楊季梅)》에서 읊었다.

"내 아들 천리 먼 길 떠나려 하네.

길이 멀어서 내 사랑은 즉시 다다르지 못하리.

서로 나눈 애정이 실 같은 귀밑머리에 떨어지고,

맑은 바람만 부는 두 소매에 시 한 수 묶어보네."

원(元) · 진기(陳基)는《차운오강도중(次韻吳江道中)》시에서 이렇게 읊었다.

"두 소매를 스치며 바람이 부니 몸이 펄럭이려 하고,

명아주 지팡이 짚고 달을 따라 긴 다리를 걸어보네."

"兩袖清風"比喩做官廉潔. 出自元 · 魏初《送楊季梅》："吾兒將行遠千里，吾愛卽將遙不及 交親零落鬢如絲；兩袖清風一束詩."

元 · 陳基《次韻吳江道中》詩："兩袖清風身欲飄，杖藜隨月步長橋."

yì chén bù rǎn

一 塵 不 染
한일　티끌진　아닐불　물들일염

'일진불염'은 한 점 티끌도 묻지 않았다는 뜻으로, 수행자가 육진(六塵)의 방해를 받지 않고 청정한 본성을 찾는 것을 말하며, 또한 아주 깨끗한 환경을 비유할 때도 사용한다.

송(宋)·장뢰(張耒)는《납초소설후포매개(臘初小雪後圃梅開)》시에서 다음과 같이 읊었다.

"새벽에 일어나니 온 숲에 섣달의 눈이 새로 내리고,
몇 개의 가지에 운몽택(雲夢澤) 남쪽의 봄이 묻어 있다.
한 점 티끌도 묻지 않은 향기가 뼈 속으로 스며들고,
바람이 부니 고야선인(姑射仙人)의 모습이 나타나는구나."

"一塵不染"原指修道者達到眞性淸淨, 不被六塵所染汙. 後指完全不受壞思想·壞風氣的影響. 形容環境非常淸潔. 出自宋·張耒《臘初小雪後圃梅開》詩："晨起千林臘雪新, 數枝雲夢澤南春 一塵不染香到骨；姑射仙人風露身."

봉공수법

fèng gōng shǒu fǎ

奉 公 守 法

받들봉 공변될공 지킬수 법법

'봉공수법'은 공적인 규칙을 지키라는 뜻이다.
《사기(史記)·염파인상여열전(廉頗藺相如列傳)》에 다음과 같은 기록
이 있다.
"군(평원군平原君)처럼 높은 사람이 법처럼 공적인 규칙을 지키면 윗
사람과 아랫사람이 공평해집니다."

"奉公守法"指以公事爲重, 不徇私情.《史記·廉頗藺相如列傳》: "以君
之貴, 奉公如法, 則上下平."

계사이겸

jiè shē yǐ jiǎn

戒　奢　以　儉

경계할계　사치할사　써이　검소할검

'계사이겸'은 검소함을 통하여 사치를 경계한다는 뜻이다.
당(唐)·위징(魏徵, 580~643)은 《간태종십사소(諫太宗十思疏)》에서
다음과 같이 말하였다
"편안할 때 위태로움을 생각하지 않거나, 검소함을 통하여 사치스러
움을 경계하지 않는 것, 이 역시 뿌리를 자르고 나무가 무성하기를 바
라거나, 근원을 막고서 물줄기가 멀리 흐르기를 바라는 것입니다."

"戒奢以儉"指用節儉來消除奢侈. 出自唐·魏徵《諫太宗十思疏》: "不
念居安思危, 戒奢以儉, 斯亦伐根以求木茂, 塞源而欲流長也."

수도안빈

shǒu dào ān pín

守 道 安 貧
지킬수　길도　편안할안　가난할빈

'수도안빈'은 정도를 지키고 가난을 즐겨야 한다.
《구당서(舊唐書)·왕급선전(王及善傳)》에서 다음과 같이 기록하였
다.
"정도를 지키고 가난을 즐겼으며, 멀리 있는 사람을 사랑으로 포용하
였다."

"守道安貧"謂堅守正道, 安於貧困. 出自《舊唐書·王及善(邯鄲人)等傳
贊》: "守道安貧, 懷遠當仁"

gōng zhèng lián míng

公 正 廉 明

| 公변될공 | 바를정 | 청렴할렴 | 밝을명 |

'공정렴명'은 공평 정직하고, 청렴하고 분명하다는 뜻이다.

청(淸) 이보가(李寶嘉, 1867~1906)가 지은 《관장현형기(官場現形記)》 제37회에 다음과 같은 내용이 있다.

"다시 말해, 상대수(象大帥)처럼 이렇게 공평정직하고, 청렴하고 분명한 관리는 자신이 조심하고 분수를 지킨다면 앞으로 임시직을 얻지 못할까 근심하겠는가?"

"公正廉明"謂公平正直, 廉潔嚴明. 出自清·李寶嘉《官場現形記》第三十七回:"二則象大帥這樣公正廉明, 做屬員的人, 只要自己謹慎小心, 安分守己. 還愁將來不得差缺嗎?"

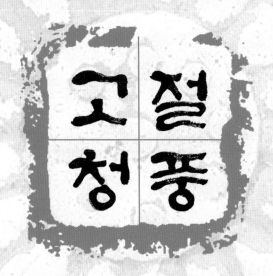

gāo jié qīng fēng

高　節　清　風
높을고　절개절　맑을청　바람풍

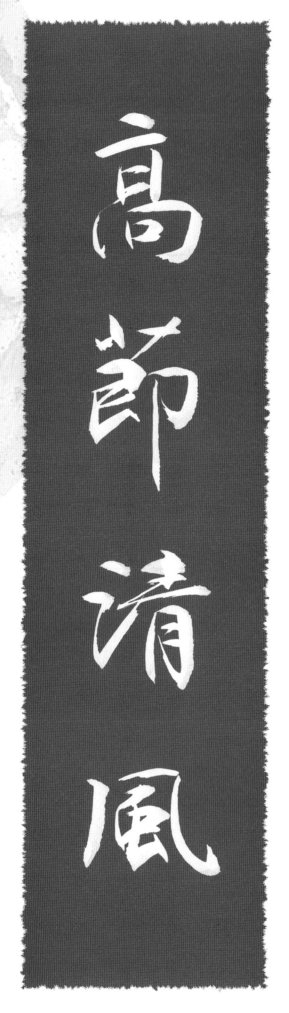

'고절청풍(高節淸風)'은 절개가 높고 풍격이 고상하다는 뜻으로 고결한 인품을 비유한다.

명(明) 송명유(孫明儒)가 지은《동곽기(東郭記)·인지소이구부귀이달자(人之所以求富貴利達者)》에 다음과 같은 말이 있다.

"절개가 높고 풍격이 고상함은 지금은 이미 사라졌으니, 영웅들은 반드시 시속을 알아야 한다."

"高節淸風"卽氣節高尙, 作風淸廉. 比喩人品高潔. 出自明·孫明儒《東郭記·人之所以求富貴利達者》:"高節淸風今已矣, 英雄須識時宜."

저자와의
협의하에
인지생략

한 · 중 문자예술의 결정체 성어전고

成 語 典 故

2024年 3月 10日 초판 인쇄
2024年 3月 15日 초판 발행

저 자 韓國 : 金東淵 · 權錫煥
　　　　中國 : 郭文志 · 栗澤甫

발행처 (주)이화문화출판사

발행인 이 홍 연 · 이 선 화

등록번호 제300-2015-92

주소 서울시 종로구 인사동길 12, 대일빌딩 3층 310호

전화 02-732-7091~3 (도서 주문처)

FAX 02-725-5153

홈페이지 www.makebook.net

정가 30,000원